U0123182

即使一無所有，
也要**單車環遊世界**

權宜之騎

王前權 張靜宜 — 著

謹將此書獻給朝著夢想而行的朋友，

請不要放棄，因為一路上遭遇的苦難，都將成為明日美好的祝福。

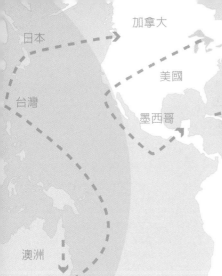

英國

歐洲

土耳其

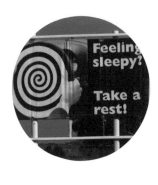

西瓜子裡的時代奧祕

（自序）　　　　　　　　　　　　　　　王前權

「你要不要吃點心呢？」我和一位日本朋友去野餐，他拿出休假時從中國帶回來的紀念品，竟然是西瓜子。

我說：「沒問題。」他說：「可是，這點心很鹹。」我說：「是的，配茶正好。」

我不知道為何他聽到配茶正好時，露出不可置信的表情，基於尊重朋友的原則，我未加追問，專注地將熱水裝進保溫瓶，前往著名的景點。我們坐在大樹下，聊著生活的瑣事，享受難得的悠閒。下午茶的時間一到，我撕開包裝，拿出西瓜子，往嘴裡一咬，咔的一聲，取出瓜子仁，品嘗從未質疑的簡單點心。

日本朋友突然睜大雙眼：「什麼，要咬開來吃裡面的瓜子仁。」是啊，不然你怎麼吃？他回答：「我買回來後，打開包裝，吃進嘴裡，覺得很硬，就直接吞進肚子裡，連續吃五個瓜子，覺得太鹹才停止。因為實在太特別，所以拿到公司請同事吃，同事吞了三個瓜子，直說太鹹，婉拒我的好意。」

自己吃不打緊，還拿去請同事吞西瓜子，我不好意思大聲笑出來，憋在心裡，差點

得內傷。我問：「你為什麼買西瓜子呢？」朋友答：「因為非常便宜。」好險沒有鬧出人命。吞下瓜子的朋友抗議：「西瓜子的外包裝沒有說明書。」仔細分析，中國的西瓜子和台灣的西瓜子不同，中國的西瓜子較小，外國的消費者有可能因此吞食。真的不能怪這位日本朋友，西瓜子的包裝確實沒有食用圖解或說明書。華人的嗑瓜子文化，對於不嗑瓜子的日本人來說是個奧祕。

我要講的重點，就是奧祕。對於瞭解的人來說，奧祕就如同嗑瓜子一樣簡單，對不懂奧祕的人則難如登天，輕則吃壞肚子，重則影響生命安危。

單車環遊世界之前，我們也不懂單車環遊世界的奧祕，如何辦理簽證、海關會問什麼問題、要吃什麼、穿什麼、住哪裡、路線如何規劃、遇到緊急狀況該如何應對。想一想，不笑日本朋友吞瓜子的行為是明智選擇，因為兩年的旅途之中，我們鬧出的笑話更是難以計算。反之，不懂奧祕的人，難道就不能單車環遊世界嗎？

有時不懂奧祕反而是件好事，買一包異國的點心，沒有說明書，自行破解吃法，本質上隱藏著冒險的精神。記得在墨西哥的時候，西班牙語不通，只能依照圖片猜測購買蘑菇罐頭，吃下去才發現是嗆死人不償命的超級辣椒，我們將錯就錯，吃著令人發麻的辣椒，越過墨西哥的高原。解開奧祕，需要冒一些風險，過程充滿令人回味的樂趣。

剛開始旅遊時，我們只能看到事情的表象，一路的冒險解開許多我們心中未知的奧祕，漸漸地，這些奧祕解開更多的奧祕，在環遊世界的旅程裡產生微妙的變化，當我們

在日本騎車時，紐西蘭給予台灣免簽，當我們抵達墨西哥的時候，加拿大給予台灣免簽，在

即使一無所有，也要單車環遊世界

我們感覺到一道時代的大門即將開啟，沒多久，歐洲傳來好消息，國人以免簽證方式即可前往三十五個申根國家[1]。我們在單車環遊世界的旅程裡，跨越時代的變遷，從出發時的簽證難關，到親身經歷簽證大門為台灣敞開，世界各國越來越歡迎台灣民眾的來訪。

再來揭露一個奧祕。台灣號稱單車王國，擁有行銷全球的品牌，而且經過前人的實測與改良，單車一代比一代進步，台灣製造的專業單車保證可以騎遍全世界。

嗑瓜子的聲響不絕於耳，奧祕一個接著一個被解開，我的日本朋友得知瓜子隱藏的奧祕，就和我們一起嗑著西瓜子，配著熱茶，看著時代巨輪的轉動，度過難忘的下午茶時光。我想，這位日本朋友的同事在不久的將來就會得知瓜子隱藏的奧祕，然後再將奧祕傳給其他朋友。

單車環遊世界精采萬分的奧祕，就藏在這本全新的創作裡，歡迎將這些奧祕傳給好友。記得新書買回家後，千千萬萬不要用吞的！請剝開外包裝，慢慢閱讀。

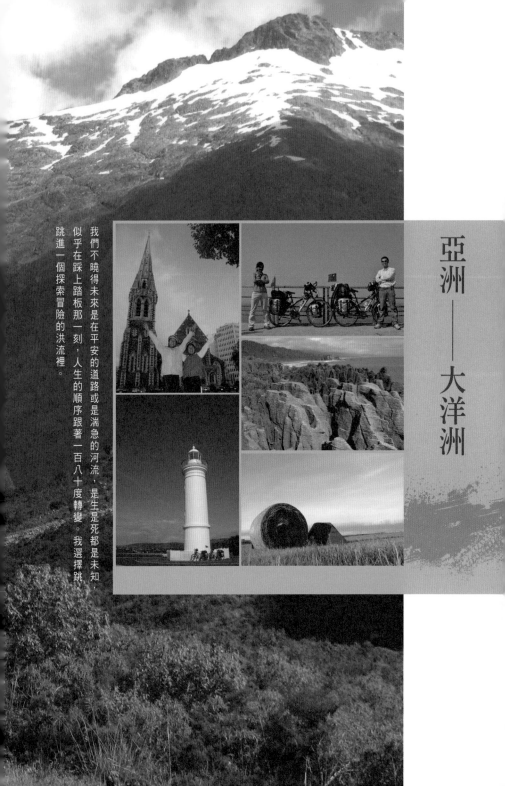

亞洲——大洋洲

我們不曉得未來是在平安的道路或是湍急的河流，是生是死都是未知，似乎在踩上踏板那一刻，人生的順序跟著一百八十度轉變。我選擇跳進一個探索冒險的洪流裡。

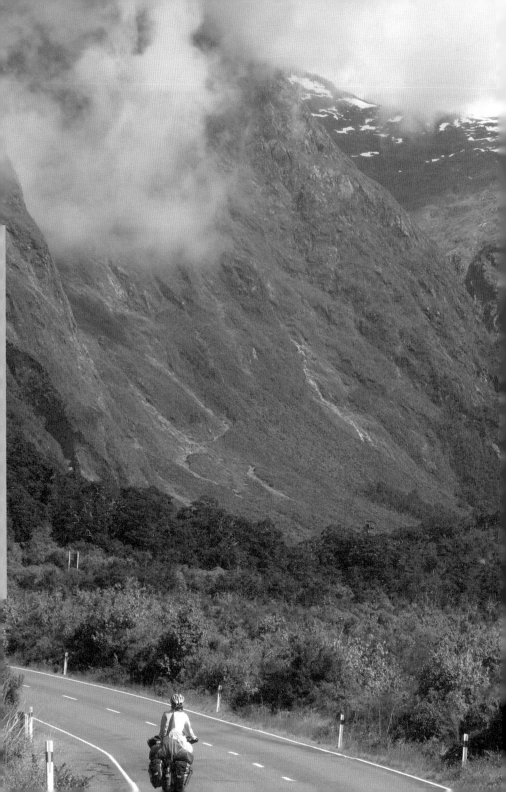

1 廢墟度假村

終點站：以色列
驚嚇指數：☆☆☆☆
旅行狀態：午夜夢迴

那一夜，彷彿電影情節。

槍管上的準心已瞄準目標，我們團團包圍一個無名的帳篷，為何這個不明物體出現在不該出現的廢棄房屋裡？為何藏在如此隱蔽的地方？裡面是何許人物？是偷渡客？還是自殺炸彈客？

這裡是全世界露出地表的最低點，也是兩國之間的邊界，表面看似風平浪靜，卻

即使一無所有，也要單車環遊世界

是全世界最動盪不安的區域之一，觀光景點與軍事重地僅於一線之隔，生與死往往決定於瞬間的判斷。身著防彈背心，攜帶真槍實彈，隨時等候射擊命令。沒有人能預測將來會發生什麼事，也許只是擦槍走火，世界的歷史就會因此改寫。

我不顧一切，急速扯開帳篷的拉鍊，摩擦的聲響在寂靜的夜晚特別刺耳，然而大動作並未引爆人肉炸彈，一對男女驚慌地爬出帳篷，我開始搜尋可疑的物品。

「碰！」帳篷裡似乎有人被我們的奇襲戰術驚醒，我大聲斥喝，竟然沒有反應，

「到底是怎麼一回事？」驚醒的我，兩個黑眼圈掛在臉上，原本的鬢髮，似乎變得更凌亂。我們只是騎著單車到達此地，到知名的景點戲水，傍晚在不遠的廢墟搭營，卻在夜晚突然遇上這群荷槍實彈的黑衣人。靜宜緊緊抓住我的手臂，氣氛越來越緊張，突如其來的變化，全在我的計畫之外。

死海的對面就是約旦，只要目視就能看到對岸房舍，雖然政府為了發展觀光，開放某些特定區域，但卻累死我們這些基層的軍警，尤其是深夜的巡邏勤務更加困難。我將帳篷內的袋子倒空，衣服散落一地，馬鞍袋裡的器具也詳加檢查，補胎的工具、打氣筒、鏈條、備胎、汽化爐……？還有晾在單車上的衣物？等等，還有一包銀色與藍色雙拼的車前袋尚未通過我的檢測。我絕不放過任何可疑物品，不管是用手搓揉，甚至冒著危險聞嗅味道，結果搜出一個黑色皮夾、寫滿異國文字的筆記、各國

廢墟度假村

的明信片、哨子、洗碗精、菜瓜布、手電筒，都是無關緊要

的用品，只剩下一個巴掌大的牛皮紙袋。

我倒吸一口氣，緩緩打開牛皮紙袋，裡面有一個堅硬的物

品。

牛皮紙袋裡面藏著一個陶瓷製的小方塊，舊城的圖案襯托

著金色七燈台，標示著英文的地名：「JERUSALEM（耶路

撒冷）」。

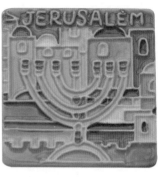

「耶路撒冷」，懸在我們心中已久的聖地。這塊陶瓷製造的紀念磁鐵，就這麼恰巧，

在危難的時刻證明我們的旅行，幫我們度過驚險。

這是極少數可以在單車旅遊途中帶走的小禮品，然而，購買紀念磁鐵的過程也是記

憶深刻。

這是你的背包嗎？

時空好像凝結在神祕的聖地，走在耶路撒冷的舊城，進入狹窄的巷子裡，隨著不規

則石塊拼成的走道緩行。老街旁一位熱心的商人，請我們到店裡參觀，我們心裡沒有防

備，走進一間小店鋪，所有商品都沒標價，一個陶瓷磁鐵開口要價二十五謝克（約台幣

即使一無所有，也要單車環遊世界

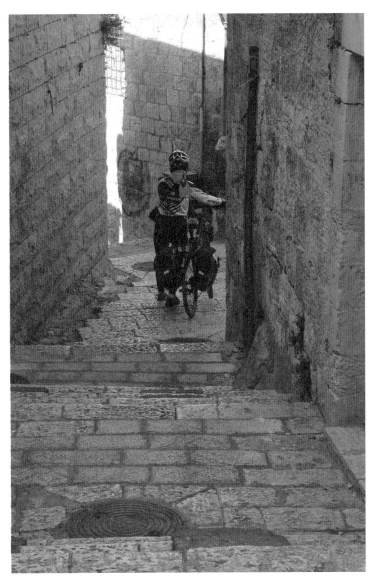

牽著單車穿行耶路撒冷舊城。

兩百零八元），心想太貴，打算離開。前腳踏出店門，這位老兄馬上改口為五塊錢。我後腳一回，走到店裡問：「是五塊美元，還是五塊謝克？」（美元換謝克約一比三點六。）

老闆說：「是五塊美元，你要多少個磁鐵呢？」其實，我們只想買一個磁鐵，於是跟他討價還價，老闆說，這是手工製造，便宜賣你十五謝克。我發現價格跟想像有點落差，買不下手，正打算離開。老闆眼見煮熟的鴨子就要飛走，態度馬上一百八十度轉變，站在出口前的他，冷不防伸出魔掌，突然用力拍了我的脖子後方。沒有防備的我們被突如其來的舉動嚇一大跳！靜宜不甘示弱，情急之下想不出什麼流暢的英文，立刻破口大罵一聲：「What!」好險不是國罵出口，但是張大俠女氣勢凌人，準備捲起袖子，跟老闆火拼，整間小店頃刻為之動搖，老闆和我都嚇一跳，隔壁鄰居也探頭觀望，狀況完全改觀。

老闆急忙解釋：「這是為你老公帶來好運。」

既然無傷大雅，我也應該回給這位老兄一些好運的老拳才是。

但是，我突然變得冷靜，伸手拉住靜宜，「俠女且慢！」所謂強龍不壓地頭蛇，這裡並不是我們的地盤，若在我們的故鄉，商品堆到馬路旁也少有失竊的案件發生，童叟無欺是商家的最低標準，就算只是在店鋪閒逛，店員總是滿臉笑容。但是踏進賊窩，還是少惹是生非，反正磁鐵貴不到哪裡去，買個東西當紀念吧！老闆最後決定：「算你們十謝克。」靜宜跟著冷靜下來，勉強選兩個紀念磁鐵，花費最少的冤枉錢，迅速帶著忿怒離開黑心店鋪。其實，這是很好的機會教育，在耶路撒冷的禮品商家愛跟你套交情，

知道你從台灣來，就用中文說「你好」，下一步就亂開價，原價一百二十謝克的禮品，

可能降到十謝克，然後把你拉到店內，等你踏上賊船，再露出真面目，讓你陷入進退兩

難的處境。

只是萬萬沒想到，這個黑店的磁鐵就在危急時，成為我們的幸運物。

磁鐵只顯露出文化差異的一角，許多不可置信的事情仍深深地印在我的腦袋裡。那

天我坐在耶路撒冷舊城區的石牆旁，有一個不知名的背包放在我身旁，突然有位警察問

我：「這是你的背包嗎？」我回答，「不，這不是我的背包。」警察一聽，再多問幾個

路人，得到相同的答案。警察濃眉深鎖，額頭皺紋糾成一團，急忙拿起無線電呼叫，同

時開始疏散人群，連我也感到不安。正當周圍的人迅速離開這背包的時候，有個小毛頭

鑽進人牆，伸手拿起背包，急忙溜走，大家的眼光跟著小毛頭轉一圈，總算確定虛驚一

場。警察鬆了一口氣，再度拿起無線電：「呼叫防爆小組，狀況解除，通話完畢。」

或許以色列人早已習慣這種緊張的生活，我們這兩位外來的旅客需要時間適應這種

高標準的安檢。下飛機之後，有海關固定盤查，接著有人隨機抽問，抵達耶路撒冷的舊

城，進到哭牆之前，必須先經過一道金屬探測器的檢查，尤其在人多的地方，或是重要

的機場與景點，隨時都有檢查，更少不了軍警的巡邏。

哭牆的牆縫塞滿向上帝祈求禱告的字條，我也學著這座歷史悠久的古牆，覺得並沒有

不知道上帝何時才會回應我的呼求。我抬頭細細看著周圍的人在哭牆前面禱告，只是

想像中的那座哭牆高大，反而是遠方的另一座牆，觸動我的內心，讓我深思許多生命中

既定的印象，留下畢生難忘的震撼力。

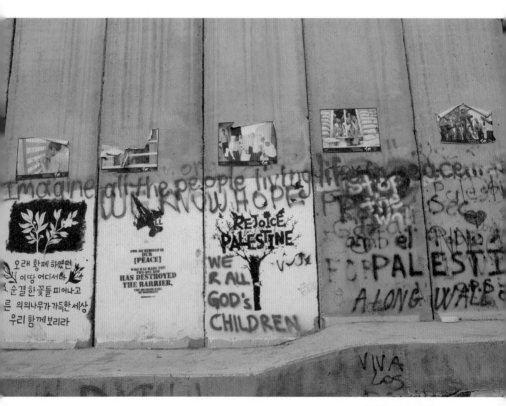

我們離開耶路撒冷舊城，騎著單車前往伯利恆，參觀耶穌的出生地。排列的汽車隊伍中，檢查哨的衛兵向我們招手，環顧四周，只有我們兩部單車，或許這是對我們的禮遇，我們踩著踏板，超越汽車的隊伍，檢查證件後放行。然而不管是哪一國的旅客，進入這個區域都需要通過檢查，才能進入巴勒斯坦自治區。

圍住巴勒斯坦自治區的水泥牆，既堅固又高大，深深震撼著我們的內心，那是因為我們已經習於民主與自由，過去戒嚴時期的極權

跨不過的以巴高牆。

哭牆的禱告紙條。

統治成為歷史。高八點五公尺，延伸超過七百多公里的以巴高牆，劃分兩個全然不同的世界，將巴勒斯坦自治區團團包圍，儼然一座超級巨大的監獄，住在裡面的居民被當成罪犯看待。

我們牽著單車，駐足於高牆前方，乾燥的空氣彌漫著厚重的憂傷，牆上的塗鴉，正為著巴勒斯坦的居民哭泣。一排紅色的英文標語浮現在我們的眼前，像是高牆流出的紅色眼淚，「Imagine all the people living life in peace.」想像所有人都生活在和平之中。

西元一九八七年，那年我才正準備進入國中就讀，台灣在那一年解除長達三十八年的戒嚴令，當時兩岸的關係處於緊繃的時期，對岸的文攻武嚇時有所聞，縱使如此，我們仍享有基本的和平，高牆不存在於各縣市的邊界，交通要道上也沒有荷槍實彈的檢查哨。

和平不是我們生活中最基本的權利嗎？生在太平世代的我，和平就像是空氣一樣，只要放鬆心情，呼吸兩口，隨處可得，再自然不過，我從來沒想過和平是如此重要，就像沒有空氣會死亡，我們忘了沒有和平，自由與民主將失去意義。

無力感侵襲著我，似乎連踩著踏板

前進的力量都消失無蹤。原本我們只是來參觀耶穌的出生地，卻無法想像巴勒斯坦的伯利恆，跟《聖經》裡的描述有著天壤之別，牧羊人的草原與羊群已不復見，馬槽變成教堂，沿途的廢墟，不完善的基礎建設，跟我們的想像形成強烈的對比。缺乏天然資源的高牆內，和平與自由成為遙不可及的奢侈品。這座高牆擋住雙方的往來，加深雙方的仇恨與對峙，若換成我們是以巴高牆內的民眾呢？我發現這正是令人產生無力感的來源。我的內心陷入一陣膠著，不知不覺之中慢慢浮現高牆上的紅色標語，「想像所有人都生活在和平之中」，我聽見巴勒斯坦人民的吶喊。

你們的心中有一座無法超越的高牆嗎？或許這是我們必須面對的功課，當高牆的挾制消失，真正的和平才會來臨，當我們都願意面對心中的高牆，夢想才有成真的一天。

我深吸一口氣，不敢再為所缺乏的物質嘆息，因為我們已深刻瞭解到現在所擁有的自由是多麼珍貴。或許我們的力量微薄，但我們不要輕看自己的影響，事情才有轉變的機會。我們踩著踏板前進，經過兩萬七千公里的折騰，兩部單車已更換十三條外胎，以色列是我們返國前的最後一國，磨平的輪胎，縫上許多的補釘，這兩部異國來的單車將載著你們的願望，穿越以崎嶇難行的路途，不能阻止我們前進，僅能撐完最後的幾哩路。

巴的高牆，傳遞給世上愛好和平的人們。

「願所有人都生活在和平之中。」我們騎著單車穿越檢查哨，將想像轉換成行動，載著一個巴勒斯坦的願望，離開高牆的包圍。

即使一無所有，也要單車環遊世界

今晚要睡哪裡呢？

單車隨著我們的心情向下走，穿越海平面的高度，路旁的海拔高度指示，由正轉負，負一百五十公尺、負三百公尺，單車一路滑行，抵達約旦河與死海的交界處。這裡一片荒蕪，滿目皆是死氣沉沉的沙漠，四周的山脈形成只進不出的盆地，炎熱的天氣就像火爐，蒸發約旦河注入的水分，留下鹽分越來越高的死海。就算是九月，也烤得我們的衣服發燙，我們在主要道路騎乘許久，遍尋不著一處遮蔭的地方，只能勉強躲在路牌的影子下喘口氣。海拔負四百二十四公尺，炎熱乾燥與荒蕪，讓我們對於此地留下深刻印象。一般的海水含鹽量為三・五％，然而獨特的天然環境，讓死海的含鹽量高達二三％至三〇％，如此高的鹽分，讓魚類無法在此生存，因此得名死海。然而高鹽分的死海也讓不善游泳的靜宜能輕易漂浮在水中，我們輪流漂在死海，雙手拿著一份地圖，擺出與旅遊手冊一模一樣的姿勢。接著走到岸旁的淺水處，挖起死海的美容聖品，彼此在全身塗滿黑色的泥巴。死海的高鹽分對傷口形成強大的刺激，遇到身上微小的破皮或是傷口，就像是被針扎到的感覺，對我們來說，這是一生只有一次的難得機會，我

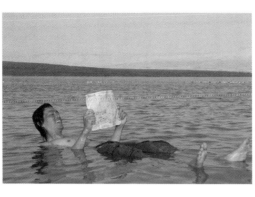

漂浮在死海上。

廢墟度假村

們仍然勇於嘗試，吸收不同的生活體驗。只是時間並未因高價的門票而變慢，橘紅色的夕陽臥在山緣，我們不捨地上岸沖水，準備結束當日的行程。這裡沒有旅館，沒有商店與住家，看起來一片祥和，讓我們忘記這裡是以色列的東邊，以色列與約旦的國界。一台接著一台的巴士載著觀光客離開死海的戲水區，售票口外只剩下我們的兩部單車。

「今晚要睡哪裡呢？」根據兩年多來累積的露宿經驗，不遠處的廢墟是一個好地點。

靜宜說：「我不想騎太遠，今晚就包下這座廢墟度假村吧！」我點頭表示贊同，就近尋找一個荒廢的屋子，利用太陽下山前的微光搭起帳篷。

以色列的緊張情勢讓我們繃緊神經，這處沒有外人打擾的廢墟似乎成為我們心中理想的世外桃源。騎車的疲累和放鬆的心情催促著我們進入夢鄉，難得的寧靜像是最佳的催眠曲，我們闔上眼，進入渾然忘我的境界，幾乎和整個天地合而為一，甚至超越時空的限制。

「碰！」刺眼亮光打斷我們的夢境，腦袋像是受到重擊，仍舊停留在熟睡中的一片昏沉。

放眼盡是荷槍實彈的黑衣人，在彼此語言不通時，有人把我們趕出帳篷，翻遍我們的行李，我們卻仍在狀況之外，直到有一位黑衣人翻出我們從不離身的車前袋。

或許藏在牛皮紙袋裡的耶路撒冷紀念磁鐵，告訴黑衣人，我們只是觀光客。或許，

即使一無所有，也要單車環遊世界

誤入黑店購物也是一個化了妝的祝福，緊急狀況解除。

　聽不懂希伯來話的我們，看到黑衣人消失無蹤，總算是鬆了一口氣，慢慢回過神來，收拾東西，準備就寢。突來的驚醒，卻讓我聯想起許多事情，剛才若是發生擦槍走火的意外，這趟單車旅行是否就此畫下句點？到底這是單車蜜月還是度假嗎？到底住在廢墟裡算是流浪？好多的疑問盤在心頭。不敵體力消耗的我們，放下疑問，慢慢進入夢鄉。或許，剛才與黑衣人的相遇只是一場遙遠的夢。

　突然之間，強光再現！靜宜緊緊抓著我的手臂，連我也開始緊張，漆黑的晚間十一點，廢墟變成一片亮光，環顧四周，又是另一群

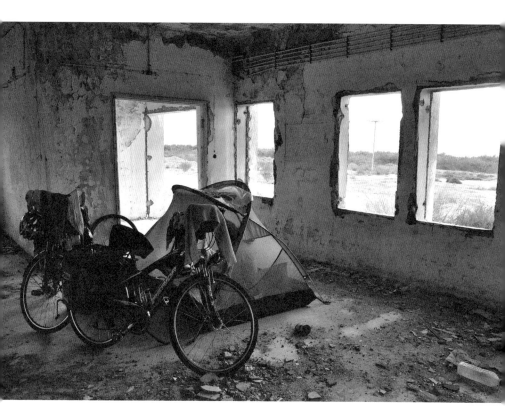

在廢墟中搭帳篷。

荷槍實彈的黑衣人。

「你們在這裡做什麼？」感謝上帝，總算有人會說英語。

「露營。」簡單明瞭，不敢多說。

「你們從哪裡來？」

「台灣。」

「這裡是軍事管制區。」

「我現在可以跟你們回軍營嗎？」我心想，可以跟你們回軍營嗎？

對方一頭霧水，停頓一會兒：「明日早晨，你們必須離開這裡！」

「沒問題，謝謝你們！」

「收隊！」燈滅了。我心想，通過兩次安檢，應可繼續在帳篷內安心補眠。

然而天不從人願，突然之間，廢墟第三度被強光照射。

顧不得以色列軍警滴水不漏的巡邏，我們睡眠不足，頭暈目眩，連起身的力量都已耗盡，我們閉上眼，轉身倒在睡墊上補眠。你們要開槍就開槍吧！

熄燈，身著黑衣的軍警收隊，就算語言不通，應能辨明我們並非敵人。

後來睡得很沉，就算整個帳篷被風吹走也無法叫醒我們，那一晚，像是掉進一個夢境裡，夢到在異鄉的廢墟裡被驚醒三次。彷彿這只是個夢，我們暈眩在夢境之中，多山的沙漠，世界上已露出地表的最低點，只是我們的想像。我們應該身處在一個熱帶的島嶼，有高山，也有海洋圍繞；沒有高牆，沒有炸彈客攻擊，沒有種族和宗教的衝突；物

024

即使一無所有，也要單車環遊世界

產豐富，人民友善，那是到處都有美食的天堂。燈火通明的夜市，二十四小時營業的便利商店，一個人擠人，充滿熱情，讓我們習以為常的故鄉，美麗的寶島——台灣。

751 天的單車環球之旅，就從海拔負一百五十公尺的低點開始，回頭走吧。

我做了一個夢，夢到故鄉，夢到半工半讀的大學生活，夢境中，有位充滿理想的年輕人，不畏環境的艱辛，一身是膽，挑戰生命裡的許多逆境。這真的是一個夢，我閉著眼，感覺沙漠裡刮起微風，世界另一端的柳絮隨著微風緩緩飄曳，我們被吹到一個世外桃源，回到一個再熟悉不過的街道，回到單車環遊世界還是一個白日夢的年代。

025

廢墟度假村

2 七年等候

行前準備
白日夢指數：☆☆☆☆☆☆☆
信心指數：☆

緣起

早晨七點，刺耳鬧鐘響起，我急忙忙按下鬧鐘開關，很想再多瞇一會，也想把煩人的鬧鐘丟出窗外，但就怕睡過頭。半夢半醒之間溜下床緣，穿上公司制服，快跑到停車場，騎上摩托車，趕在準時上班的最後一刻打卡。

我快得如同沙漠裡的風暴，每日與時間競賽，是當初在快遞公司頭一年的工作寫照，

即使一無所有，也要單車環遊世界

我曾是最基層的外務，一車三・五噸的貨車經常載滿世界各地的包裹，準時送達包裹就是我們存在的意義與價值，貨比別人更快、更安全遞送到府，競爭力就越強，公司的利潤就越高，講求效率和求新求變是我們公司的準繩。

然而藝術不求快也不求效率，求的是好作品。下班後，我到畫室學畫，長途奔波之後，身上的汗水被風吹乾，外衣上經常留下一層白色鹽粉，看起來像是糖霜，實際上是血和汗的結晶。在講求效率與準時的公司任職，在追求真善美的畫室學畫。快和慢，緊繃的工作和耗時的繪畫，兩個截然不同的任務，同時存在於我的生活裡，不斷衝突與摩擦。

或許就是這兩個極端不同的環境，塑造我適應的能力。假設耐心算是可以計分的才藝，我大概能在班上名列前茅。只可惜，耐心不算成績，這只是一項人格特質，我的成績總是吊車尾。當時的我已經接近三十歲，畢業於桃園農工的農場經營科，連美術的邊都摸不著。但是意外獲得簡來喜老師的啟蒙，我決定展開一場不知結果的冒險與挑戰，報考台灣藝術大學進修推廣部美術系。生活像是陀螺一樣轉個不停，上班送貨勞碌，下班奔波畫室，我總覺得，將送貨與平日通勤的里程數加起來，足以環繞地球一圈。

皇天不負苦心人，經過一年的磨練，正式跨入藝術殿堂。

然而踏上人生的轉捩點，「變化」接踵而來。

大二開學不久後，透過好友的姊夫牽線，我認識了靜宜。第一次見面那天，連餐廳外的微風都變得暖和，我們被雙方親友包圍，至今仍找不到那天放膽談天的原因，只知

027

道世界從我們碰面的那一刻開始改變。

多年後我們再回憶起往事，她說：「那天你要跟我說再見的時候，我的眼前好像有

一層帕子突然被挪開，不是你突然變帥，而是覺得你在那一刻變得不太一樣。」

動與靜的對比，成為我們吸引彼此的優點，個性的差異反而變成互補，她拘謹、我

隨和，她吃肉、我吃菜；她理性、我感性；她喜歡規劃，我擅長執行；她學音樂，我學

美術；她愛居家，我愛流浪；她身手俐落，我則是個十足的慢郎中。這是一個極端的組

合，若彼此不和，日後恐怕紛爭不斷。連我們也不知未來會走向何方。結局出乎意料，

一個月後成為男女朋友，三個月後論及婚嫁。靜宜在結婚前一年就開始籌備婚禮的細節，

而我認為結婚當天穿上西裝、更換婚紗就是整個婚禮的籌備。她是個有藍圖的人，不會

無緣無故去做一件無關緊要的事，而我認為凡事簡單，只要時候到了，事情自然成就。

靜宜不禁倒吸一口氣，開始談論我們的未來。

「前權，你畢業後要做什麼呢？」

這是個好問題，其實我心底一直有個夢想，連家人和好友都未曾說出口，我甚至覺

得這是一個極難的挑戰，不能隨意開口，要有十足準備才能揭曉，不然會淪為眾人的笑

柄。幾個月的相處，已經是人生中最幸福的時光，但靜宜值得過更好的生活，即使可能

會失去這段感情，我也應該誠實揭露我內心深處的想法，我牽著她的手，用我畢生最誠

懇的態度，慢慢地說：「我畢業那年要騎單車環遊世界。」

「是喔！」原本熱絡的氣氛化成寂靜，剩下時鐘滴答滴答的聲響。「單車環遊世

即使一無所有，也要單車環遊世界

界！」靜宜露出有點錯愕的笑容，匆忙地轉移話題。那時候，她以為我只是說說而已，大概是個白日夢。

我們在我大四開學後的第一個星期天結婚。雖然早在半年前已預借場地，做好萬全準備，卻沒有料到會遇上颱風，當天狂風暴雨，外國的婚禮若是遇到下雨，代表幸運，我們的婚禮則是辛樂克颱風來攪局，風雨交加，也許我們因此得到更多幸運，注定我們日後走向一條獨特的道路。

白日夢

靜宜確實跟一般人的想法不一樣，她的價值觀跟俗世的人不同，就像來自另一個世界。為了婚禮，她可以提早一年預備，二十歲開始為婚姻禱告，單身就為結婚預備，就算是租屋，小到檯燈的擺設，大到人生的伴侶，她都有計畫，若是沒有足夠的經費，她會規劃藍圖，直到合適的時間點，再將計畫付諸行動，因此，對於單車環球之旅她有滿腔的疑問。

「單車環球要怎麼走？」「星辰導航，緩步而行。」

「單車環球要住哪裡？」「天地為帳，四海為家。」

「單車環球要穿什麼？」「因地制宜，隨機應變。」

「單車環球要吃什麼？」「就地取材，自行烹煮。」

明明只有一次單車環島的經驗，自己卻回答得像是單車環遊世界的高手。

「單車環球如果遇到搶劫怎麼辦？」「現在我也不知道該怎麼辦，到時候就知道該如何應對。」靜宜越來越多疑問：

「你單車環遊世界要去哪幾國？」

「我要去單車環遊世界。」

她重複問了三次。糟糕，露出馬腳，我只想著單車環遊世界，卻沒有規劃細節的能力，若按照一日的婚禮用一年的時間規劃，兩年的單車環遊世界，豈不是要花上一輩子的時間規劃呢？

「我無法回答這個問題，因為我也不知道答案，我只能告訴妳第一站是台灣，等我們騎完台灣，就知道要去的下一國是哪裡，等我們騎完一千公里，就知道如何騎一萬公里，等我們騎完一萬公里，就知道如何利用之前的經驗，騎完未來的道路。」

習慣穩定與規律生活的靜宜，遇到無法預測的事，決定求問上帝，她相信，上帝會透過《聖經》告訴她答案。有一日，我們一起讀《聖經》，讀到《舊約·士師記》第十八章五至六節，「他們對他說：請你求問神，使我們知道所行的道路，通達不通達。」「祭司對他們說：你們可以平平安安的去，你們所行的道路是在耶和華面前的。」靜宜讀到「你們可以平平安安的去」，這幾個簡短的字，從經文浮出，進入她的腦海裡，她

即使一無所有，也要單車環遊世界

相信有了上帝的應許，再難的困境都能排解。這是她生命中最難的抉擇之一，她選擇相信上帝，決定放手一搏，和我一起單車環遊世界。

「哪天出發呢？要選你的生日，還是我的生日？」我說一個方向，靜宜就發揮她規劃細節的能力。「不帶錢單車環島的出發那天是你的生日，這次要單車環遊世界，就選我們家庭誕生的那一天，就是結婚週年的那日出發。」

「好，九月十三日出發，就把單車環遊世界當成我們二度的蜜月吧！」我再度發現她獨具慧眼的特點，難怪她敢嫁給一位滿腦子想要騎單車環遊世界的無名小卒。

還沒出發，第一個困難已經自己找上門。我們要跟岳父母說明單車環遊世界的夢想。

靜宜瞭解自己的父母，深知他們是克勤克儉的客家傳統表率，騎單車環遊世界這件事情，簡直就是天方夜譚。靜宜甚至不敢當面開口，只敢先撥電話跟媽媽談。電話接通，我的岳母大發雷霆，「你們是中樂透嗎？為什麼要騎腳踏車去環遊世界，你們才剛結婚，不趕快生小孩，要等到什麼時候呢？工作怎麼辦呢？金融海嘯過後，有多少人失業？有多少人被迫放無薪假？」

「嘟、嘟、嘟……」電話中斷，或許是愛之深責之切，句句都刺中靜宜的弱點，她的眼淚潰堤，縱然成年，父母的權威仍舊有著深遠的影響力。我不知該如何安慰她，只能交給時間解決。「妳還要跟我去單車環遊世界嗎？」靜宜擦拭著臉頰上未乾的淚水，點點頭。我想，我不是第一天認識她，她不會輕易放棄理想，而我也是。既然暫時無法用言語溝通，我們決定繼續用行動來證明一切。

遇到困難不要害怕，先將夢想的藍圖放在腦海，日後總有實現的一天！

我想不出驚人的絕招，於是先採用見招拆招的貼身戰術，並且在親友與同學之間廣

為宣傳，至少礙於面子，出發時間一到，就算沒準備好，也得硬著頭皮啟程。我們先稟

告父母和岳父母，接下來是好友們，再來就是大四下學期的課堂上，正式跟所有同學提

到單車環遊世界的夢想。同學一聽，「哇！」的一聲，繼續埋頭做自己的事。嘔心瀝血

的企劃書投到各大企業的行銷企劃部門，全數石沉大海，《不帶錢單車環島》的十四萬

字著作，沒有一間出版社錄用。籌備的期間，一絲奇蹟都未發生，日月星體正常運行。

這種壯遊不是都會有好運發生嗎？舉凡住宿從平價的房間升等到總統級套房，旅途

期間各國大使館接見，享受異國的美食，看遍世界的美景，還有廠商贊助相關設備……等。

然而現實卻如此殘酷，因為期待落空，藥石罔效的絕望感從心底湧出，令人胸口發悶，

我們甚至開始覺得這一切都是窮忙，只有許多無效的白工。

現在回頭來看當時的自己，確實有點傻，不過，有句從小聽到大的台灣俗諺說：「天

公疼憨人！」傻傻不計成本，傻傻朝著夢想前進，終究等到奇蹟發生。一個星期後，美

利達表示願意贊助兩台專為環球設計的黑狼五號與相關行車設備！

然而，拿到單車的時候，離出發只剩十四天，還有一件事情，我們仍舊懸在心上。

出發的前半年，我們依舊撥空回娘家，靜宜遭遇家人反對，經常帶著兩行淚水返家，

但是，我們不放棄任何一絲希望，自費出版的新書上市，我們先寄回娘家，首次新書發

表會想邀岳父母前來，因為農忙而被拒絕。

這段時間，我陸續完成畢業作品，拿到美術學系的學位、出版新書、單車設備到位，

被切成三等份的時間和人，漸漸合而為一，能量越來越強，原本單人的環球夢，變成雙人單車環球蜜月行，縱然有許多困難與反對意見，我們卻能在逆境之中產生共識，成為一體。

岳父母看到我們一個接著一個解決困難，從堅決反對，逐漸變成觀望，半年後終於改變心意，答應參加第二場新書發表會，這時已經是九月十二日，單車環遊世界出發倒數前一天。

在知名度不高的情況下，我們硬著頭皮舉辦兩場新書發表會，我的父母與阿公、岳父母，還有幾位親友共同與會。新書發表會落幕，我們忙著收拾器材，搬著這些設備的時候，增加了微微的重量，應該是裝備裡帶著親友祝福的緣故。

即使一無所有，也要單車環遊世界

單車裝備教室

工欲善其事，必先利其器！單車環遊世界，當然要選台灣製造的單車，值得信賴的品質，掛保證一定可以完成環遊世界的任務。

長途旅行車：美利達黑狼五號 WOLF5

1. 環球旅遊專用高強度造型車架，可承載重量一百五十公斤。
2. SHIMANO 27 段變速系統。
3. 改良式多握點蝴蝶型鋁合金手把／特殊連接桿／休息把。
4. 特殊多連桿避震式座管。
5. 前後擋泥板／可調中置側腳架。
6. 智慧前後燈組／發電花鼓。
7. 無鞋跟干涉低掛點鋁合金貨架。
8. 置物袋加雙防水前、後袋。
9. 單車重量約：19 公斤（包含貨架）。
10. 台灣設計製造，無價。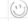

3 砂石車與颱風的前菜拼盤

驚嚇指數：前權☆☆

靜宜☆☆☆☆

移動里程：一二〇四公里

考驗項目：蘇花公路、砂石車、颱風

環島天使：美斯、汪汪、子能、季晃、偉榮、豆仔、正淵、台藝同學、家總、謝大哥、志強、嘉琪

「關關難過，關關過！」

靜宜聽不清楚我念什麼，但是有樣學樣跟著亂念一通，搞得跟真的一樣。有時，她會在朋友面前模仿我在家的模樣，先來點小駝背，再加點誇飾法，脖子和肩膀一縮，然後走個小碎步，將年齡再加二十歲的老態詮釋得爐火純青，逗得大家開懷大笑。大剌剌的個性，直來直往，做事不拐彎抹角，認為對的事，勇於嘗試，偶爾會在窘境幽你一默，

即使一無所有，也要單車環遊世界

這就是我所認識的靜宜。

結婚第一年，我們分隔兩地，大都在週末碰面，相處時間有限，難得吵架，是個甜蜜的開始。現在騎單車環遊世界，每天二十四小時生活在一起，雙方進入短兵相接的適應期，許多生活上不同的細節必須調整與接納。在許多不同點之中，只有一個共同點，那就是靠著共同的信仰維持兩人的平衡。上帝經常調和兩方的差異，成為我們生活的核心。二〇〇九年九月十三日出發的這一天，正好是星期天，我們一如往常在早晨出門，按慣例到教會做禮拜。

靜宜說：「我覺得有點不真實，我們真的在單車環遊世界嗎？」

我說：「放心吧！本人自有妙計，跟著我就對了。」

且戰且走「權宜」之計

禮拜結束後，我們騎著摩托車返家，時間約莫下午一點，由於時間緊迫，我們好像身處一場無可避免的硬仗，收拾行李的速度比照逃難。忙亂中，電話響起，傳來朋友要

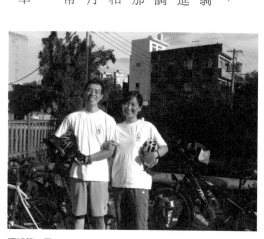

環球第一天。

砂石車與颱風的前菜拼盤

來陪騎的消息，結果男女主角竟然還沒完成行李打包，我隨口約個時間，急忙將衣物與旅行用品放在馬鞍袋，充氣的睡墊塞進超大的藍色購物袋，將行囊置於單車的貨架，背起傻瓜相機，合力將單車推出家門。

老實說，我的妙計就是且戰且走、隨機應變的權宜之計（基本上，這個妙計有跟沒有差不了多少）。

俗話說，「凡事起頭難。」我設法將起頭變得簡單一點，這樣是不是凡事都不難呢？從克服簡易的路程，再進入語言文化不同的外國。如果第一天負重衝一百公里，適應不良，豈不是增加打道回府的念頭呢？我們不趕時間，將練習的過程放在環遊世界的旅程裡，再將單車環島當成我們共同騎車的第一道難關，完成環島，再挑戰難度更高的外國。所以單車環遊世界的第一天，我們的行程安排，就是從楊梅到平鎮的好友家，距離十一公里。有時，我會覺得單車環遊世界的難度在於你是否要過這樣的生活，選擇一個緩慢的交通工具，緩慢一點的生活步調。

一踩一踏之間，單車移動到臨海的大園鄉，我們去拜訪子能。所有朋友中，我虧欠他最多人情，不帶錢單車環島後，我寫作約半年的時間，直到彈盡援絕。我怎麼節省，也抵不過沒有收入來源，只是我仍不想放棄，臨時找一個食品業的工作，在現場擔任咖啡烘焙的作業員，與炙熱的鍋爐為伴，每日扣掉十小時的固定工時與加班，只剩少許的開暇寫作。剛換工作的初期，他主動幫我買一台機車，解決代步的問題，我接受他的幫忙，每月慢慢攤還金額。當年我離開酪農圈的時候，他一人獨自開車到海邊難過掉淚。

即使一無所有，也要單車環遊世界

人的一生，能有幾次機會遇到為你流淚的朋友，在艱困之中互相扶持的知己呢？

楊梅、平鎮、八德、中壢、大園、蘆竹、桃園、龜山、樹林、板橋、中和，輪胎的軌跡串連熟悉的地名。我慢慢明白，揮汗騎車來找這群朋友，是為了向他們識別，我們不曉得未來是在平安的道路或是湍急的河流，是生是死都是未知，似乎在踩上踏板那一刻，人生的順序跟著一百八十度轉變。我選擇跳，跳進一個探索冒險的洪流裡。

單車沿著淡水河而行，來到漁人碼頭，這幾天住在同學、朋友、同梯家，吃得飽、睡得暖，每日專心練習騎車，加上充足休息，靜宜功力與日俱增，里程一天比一天遠。

輪胎滾動得發燙，我按著煞車把手，將車停在金包里教會，七年前李豐盛牧師說的話，至今我仍謹記在心：「當你有能力時，再將這份愛傳出去就可以了。」這次環島，我們義務擔任家庭照顧者關懷總會的宣傳志工，騎到哪裡，就將宣傳單發到哪裡。宣傳單是此行甜蜜的負擔，就算遇到大雨，我們仍努力保護傳單，包在防水的袋子裡跟我們前進，天晴繼續沿途發放，希望我們微小的能力，可以讓更多人關注長期照顧家人的家庭照顧者。

北海岸湛藍的海和天連成一線，美麗的海岸風光成為一路上最美的襯景，兩部單車沿著岸邊的公路緩緩而行，我們忍不住多看幾眼，將這幅美景描繪在心底。

但是靜宜在短期內無法練成鐵屁股功，單日行程破百公里後開始全身痠痛，屁股發麻，我們向親友致謝後啟程，不敢硬撐，出宜蘭就在羅東歇腳，躺在運動公園旁的長椅

砂石車與颱風的前菜拼盤

午休。因為我們掛著家庭照顧者關懷總會的旗幟，偶然認識了謝大哥，他主動跟我們談話，我向他解釋，家庭內若有失智、失能或是患病的家人，負責長期照顧的人，就是家庭照顧者，而家庭照顧者關懷總會，就是支持和幫助這群照顧者的組織。[2]

謝大哥說：「我就是家庭照顧者。」談到單車環遊世界，他的眼睛一亮：「年輕時我也有環遊世界的夢想，可惜一直擱在心底，這幾年太太得癌症，我提前退休，不料自己的頸椎出問題，必須手術治療，現在就連搭飛機都困難重重，無法和妻子共同完成環遊世界的夢想。而你們在這麼年輕的時候，想盡辦法克服困難去完成夢想，這樣是對的。」

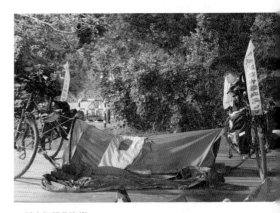

▲靜宜征服北海岸。
▼帳篷外也掛著「家庭照顧者關懷總會」的旗幟。

即使一無所有，也要單車環遊世界

橘紅色的微光在暗紫色的雲層中暈開，熾熱的太陽揭開一天的序幕，溫暖著秋季的蘭陽平原。住在他們家的海景客房，我難得早起，坐在窗邊等著太陽升起。謝大哥和謝大嫂的故事，讓我重新思考人生的意義。我漸漸明白，很多人曾有過類似的夢，可惜時代背景、家庭、職場責任、身體狀況、經濟壓力，種種因素，不得不暫時擱下這個遠大的夢，我意識到這趟單車環遊世界的旅程不再只是我們個人的夢想，我們要替自己，也替這群朋友看看不同的世界。

耳畔呼嘯的公路殺手

即使經過七年時間，號稱「死亡公路」的蘇花公路依舊沒有太大改變，幾個被天災摧毀的大型路標，殘破地擱置在路旁，山壁坍塌的新聞，在颱風與大雨過後從未間斷，只要細看，落石將柏油路砸出的凹洞不計其數，偶爾看見防落石的護欄上方，被攔在鋼索和鋼梁上的岩石，體積就跟底下通行的轎車相去不遠，如果落石砸在單車上呢？光是想像就令人毛骨悚然。然而這只是蘇花公路開胃的前菜，大餐還在後頭。這條往返蘇澳與花蓮的公路也是大型車輛必經的交通要道，轟隆隆的引擎聲從遠方傳來，引擎扭力全出的那刻，就連遠方的單車也能感受到那股強大的力量，隔空傳來的震動，經常讓我們

041

背脊發涼，砂石車經過我們身旁時，微微陷下的路面隱約發出低沉的悲嚎，嚇得我們全身起雞皮疙瘩。

靜宜的額頭開始冒汗，她靜默不語，身旁十大建設的蘇澳港無法吸引她的目光，陡峭的山壁、奇幻的太平洋全都失焦，她的眼前只專注一個全新的挑戰，她邊騎車邊調整變速器，利用低速檔的扭力，朝著綿延的山坡進攻。靜宜畢竟是單車新手，還未掌握呼吸的速度，踩踏的配速忽快忽慢，體力不足以對抗斜坡，不過，她不肯放棄，騎不動，改為推車攻頂，許多經過身旁的轎車，搖下車窗為她加油，陌生人紛紛豎起大拇指為她打氣。

有一台小型轎車的女駕駛和乘客被靜宜勇於挑戰的精神所感動，搖下車窗揮手，喊著，加油、加油、加油！然後，轎車竟然停在我們的眼前，我們的耳旁不斷傳出引擎的運轉聲，汽車卻不動如山，兩部像蝸牛般的單車趁機緩緩地超越轎車。第一個山坡的頂點就在眼前，她們剛才的加油聲，喚起我助人之心，我請靜宜繼續向前，自己將單車停放在路肩，助乘客推車的一臂之力，換我們替她們加油，一起攻下蘇花公路三個大坡的第一段上坡。下坡一路順風，加上單車與行李的重量，就像坐上雲霄飛車，沒幾分鐘就將我們送到東澳。午休後，再攻其餘兩個上坡路段。我們順時針環島，通過第一個較為刁鑽的陡坡之後，新的考驗緊接著來臨。

尖叫聲突然在我的耳邊響起，靜宜緊急停車，我差點從後方追撞上她。煙霧彌漫的隧道內，像是一個超大的音箱，砂石車的引擎聲以數倍的威力襲擊我們，車輛排出的廢

即使一無所有，也要單車環遊世界

氣與揚起的灰塵、巨大輪胎彈起的碎石，讓光線不足的隧道更加恐怖。尤其是從我們身旁經過時，不到五十公分的距離，簡直接近擦肩而過。單車上所有的燈具，只有心理安慰的作用，靜宜像是定格在隧道內，生死一瞬間的驚嚇，凍結她行車的動力，而我也跟著心神不寧，生怕一個閃失，造成終身難以彌補的遺憾。但是，她正在重整，準備踩上踏板，另一部砂石車接踵而來，尖叫變成歇斯底里地狂罵，她吼叫完，又重新整備，腳掌踩在踏板上待命，一等砂石車過去，繼續往前，砂石車一來，立刻靠在路邊等待，用走走停停的拉鋸戰緩慢前進，等見到隧道口的那一刻，她立刻使出全力往前衝刺，陽光照在我們身上時，她像是脫離緊緊挾制的捆鎖，汗水和淚水流過她的臉頰，滴在騎車的路徑。

讓人汗如雨下的蜿蜒陡坡、砂石車爭道的長短隧道、變化莫測的峭壁與落石，美麗海景山色與惡名昭彰的公路同時並存的險境，激發出靜宜騎車的潛能。我想，這條公路的稱謂已經不再重要，不管是「死亡公路」或是單車國度裡的「蘇花大魔王」，她已開始在逆境中用汗水與淚水找到自己騎車的方式，對於障礙慢慢產生抵抗力，她一定能在世界各國騎車，只是需要一些時間調整體能。在我心中，她真的是一位奇女子，該笑就笑、該哭就哭、該罵就罵，不會壓抑自己的感受，笑完、哭完、罵完，又打起精神繼續朝著夢想的標竿前進。

天上的星星開始朝著我們微笑，僅剩路燈照亮前方的道路，防刺的車胎越過蘇花公路最危險的三段長坡。我們整日繃緊神經，使出全力，就連拿出炊具的餘力都消耗殆盡，

043

砂石車與颱風的前菜拼盤

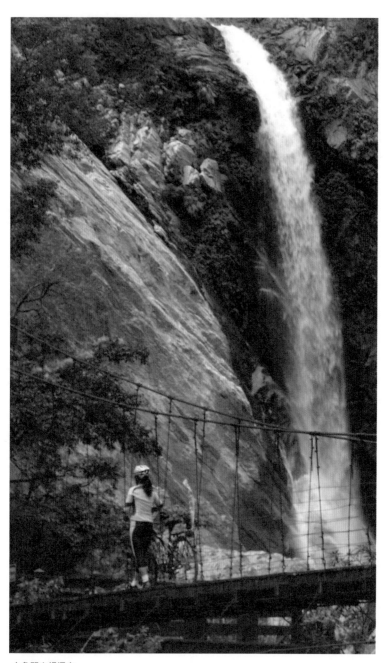

太魯閣白楊瀑布。

只好就近在小吃店用餐，落腳在和平一間廉價的旅社，倒頭睡到隔天退房的最後一刻。

再度踩上踏板時，有點分不清楚是身處在單車的夢境還是在真實的世界裡。

單車帶著我們從和平出發，經過清水斷崖，進入太管處，再往天祥前進，太魯閣峽谷裡的夜色，比單車更快，我們停在慈母橋旁，靜宜被包圍在一片漆黑的恐懼之中，我不曉得這段路沒有路燈，而她則不想摸黑前進。「不然，我們就在旁邊的涼亭露營吧！」我她又怕半夜有陌生人來打擾。怕黑又怕被打擾。出門在外，什麼都害怕，唯一不怕的，就是她老公。

我找到一處木棧板的營地，準備露營的器材，搭好單人帳篷，展開後的大小跟棺材相差無幾，但是該有的蚊帳、防風、防雨、防寒等功能俱全，重量輕，攜帶方便。這是我向以前同事金榜借來測試的單人帳，我很想跟靜宜擠在單人帳裡面，無奈裡面的空間連翻身都會碰到帳篷，只好再拿出一項法寶「露宿袋」，比單人帳更小，號稱防水透氣，可睡在雪地，展開後的大小，跟屍袋差不多，由於功能聽起來很厲害，又是知名的品牌，所以我不假思索，將腳鑽進露宿袋，拉起拉鍊，整個人連頭帶腳蓋在裡面。實測之後，發現裡面就像三溫暖，我的汗水直流，簡直變成皮薄餡多的小籠湯包，我急忙打開露宿袋，大口呼吸幾口新鮮的空氣，回神觀看四周，天上的星辰不停閃爍，靜宜已經進入夢鄉，我則想著如何改善露營的設備，計畫購買大小合宜的雙人雪地帳、睡袋和睡墊（回想起當年練習時狀況百出，連兩人同時露營都搞不定，帶著友情牌的露宿袋在野外餵蚊子，自己都忍不住竊笑。不過，再遠的路途也有踏出第一步的時候，我們就在不斷的修

砂石車與颱風的前菜拼盤

正和磨合之中，逐漸找到兩人同行的模式）。

天祥的海拔約四百八十公尺，太管處的海拔約六十公尺，往花蓮的回程一路緩坡。我們隔日啟程，往九曲洞和燕子口前進，太管處的海拔約六十公尺，往花蓮的回程一路緩坡。蘊藏在此的奇妙能量，隨著萬丈的峭壁與碧綠的流水，安慰著七年前失業又失戀的我。當年的我不知道該如何走出人生的低潮，只知道要出發尋找答案。我總覺得有股力量默默地在旅程裡引導著我，在絕境裡踏出一個新的起步；七年之後，我遇見共度生活的伴侶，從單人的單車環島變成雙人的單車環球，人生轉了一百八十度的大彎。我漸漸明白，七年前的低潮，正是單車環遊世界的預兆。

狂風中逆行

台東市刮起強風，將河床上的細砂吹到馬路，氣候開始悄悄地產生變動，強烈的風暴正慢慢朝著台灣而來。

太麻里的省道，仍然可見八八風災肆虐之後的痕跡，我們經過比人還高的土堆，心情沉重地越過南迴公路，回到台灣的西部，拜訪高雄市家庭照顧者關懷協會，家總的同仁送上應景的月餅為我們加油。然而，電視的新聞已經開始密集播報雙颱準備襲台的消息，親友團透過各種管道通知警訊，生怕我們遭遇不測。住在高雄的姑爹家，看著新聞的驚人預測，此時全台尚未揮去莫拉克風災的陰霾，現在又有難以預測動向的秋颱來襲。

為了安全起見，我們決定更改行車路線，取消美濃和卓蘭的行程，希望能爭取一些時間，在颱風尚未登陸之前，直接從高雄騎回楊梅。

理論上，三天的時間應該足以完成三百五十公里的返家路程，只是沒算到外圍環流的影響，我們踩著踏板的那一刻，強烈的逆風迎面而來，開場就是單車騎士最不想遭遇的狀況之一。我們第一天從高雄硬撐到嘉義的布袋鎮，九十九公里，天黑後直接住在路旁的民宿。

第二天，靜宜開始體力透支，我拿出繩索綁住兩部單車（提醒：危險勿試），借些力量給她，繼續對抗逆風。靜宜踩個兩下，就問，什麼時候才會到。我說，再踩兩下就會到了。她聽進心裡，又有力量，再

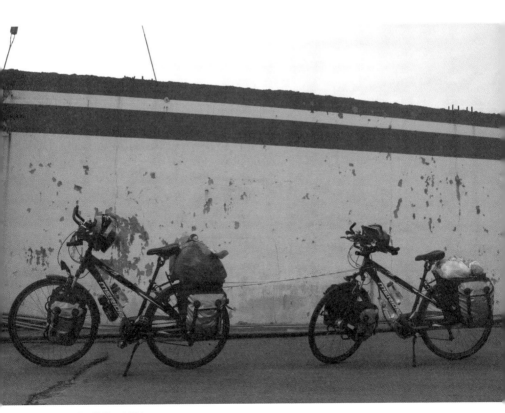

以繩索相繫的兩台單車。

踩兩下，從鹿港鎮踩到竹北市。

路燈為我們照著前方的道路，原本車水馬龍的省道只剩少數往來的車輛。我們停在一個十字路口，再騎三十公里的路就能返回家門。號誌轉為綠燈，我按著雙騎標準作業流程，發號起步的口令，單腳就定位，用力踩著踏板向前。不料精神恍惚的靜宜，就連起步的口令都沒聽清楚，來不及反應，只聽到自己「啊！」的一聲大叫，整個人飛撲車外，我急忙煞車，回頭一看靜宜倒在路旁，心都碎了。我立刻將單車丟在路旁，攙扶靜宜起身。她痛到難以行走，更別說繼續騎車，我問她要不要找個旅社休息，她只有一個念頭：「我想回家！」

我趕緊撥電話請妹妹載受傷的靜宜回家，並且移至附近的派出所暫避風雨，直到看著她坐上轎車才稍稍放心。

「那你呢？」

我幫她關上前座的車門：「我會騎車回家。」一陣強風襲來，轎車跟著搖晃不已，靜宜不可置信，她說：「你瘋了嗎？要在颱風夜騎單車回家。」

也許沒人能瞭解，但是有一人深知我的個性，我妹或許不明白原因，但是她點點頭，答應載靜宜回家，轎車開啟大燈，催油前行。

當下我不知如何解釋，心想，如果在國外發生騎車的意外，誰來開車接送呢？我將颱風夜騎的險路，當成出國前的測驗，一定要想盡辦法克服這個難關。「放棄吧！王前權。」我的心裡冒出一個念頭，有誰曉得你在狂風暴雨之中騎完這段路呢？攝影器材全

048

都離你而去，這條路，沒有任何影像記錄，只有孤獨陪著你。看吧！電線桿上的電纜在空中亂舞，路面全是被吹散的落葉，不遠處，躺著被攔腰折斷的行道樹，雨勢正逐漸加強。聽啊！招牌被風吹打的聲響，像是震耳的戰鼓，宣告著颱風登陸的警訊。

「不要，我不要放棄！」我踩上踏板，大聲對著想要放棄的意念怒吼，展開一場瘋狂的硬仗。

輪胎輾過柏油路面的積水，濺起透明的水花。大雨加上強風有如脫韁野馬，雨水打在臉上，產生陣陣如同針扎的刺痛感，我咬牙在逆風中前進，排山倒海而來的風雨毫不留情。省道旁的建築物牽引著風的方向，我如同騎在風口，連單車的龍頭都控不穩。冷風吹得手臂逐漸發麻，無論怎麼加快踩踏的轉速，全身都無法產生足夠的熱量，風雨不停，難以抵抗的寒意漸漸襲來。一陣側風突然來襲，我失去平衡，單車偏離馬路，「可惡！」我急忙煞車，前輪打滑，撞著橫躺在路邊的招牌，失控的吼聲被狂風消化，雨水仍不停歇。

「還要再騎嗎？」我省下回答的力氣，雙手扶正單車，繼續再戰。

人和車似乎處在分離的狀態，不曉得從何而來的力量推動單車前進，現在已經是凌晨，我從早上七點出門，這三天除了停下來吃飯、睡覺，就是在逆風中騎著滿載行囊的單車，加上拉著靜宜前進的負荷，早已超過一般人體力承載的範圍。肌肉漸漸不聽使喚，就連我也不知道能硬撐到何時。然而，我的眉毛不按規律地跳動幾下，有微小的感動說要注意四周。我回頭一望，後方有部熟悉的轎車遠遠地跟著我。

「終於被發現了。」靜宜和妹妹美斯從轎車裡遞上一杯熱可可。她們擔心我的安危，

離開之後，並未直接返家，而是繞到附近的超商購買熱飲，暗暗尾隨著我的腳蹤。

轎車停在路旁，閃爍著警示的雙黃燈，我喝下熱可可的那一刻，深深感動，眼眶跟著濕潤，孤軍奮戰的感覺一掃而空，「回來了！」強風不再令人感到寒冷，這杯熱飲，跟著我前行。雨刷不停地撥走玻璃上的水滴，機械的聲響裡，夾雜著她們天南地北的談話聲，一路旅行所發生的故事，一幕一幕回到我們的面前。

重新點燃十多年前的空降特戰魂。我向兩位美女的愛心後援致謝，這段路，不再是孤獨的自我環台挑戰賽，我們三人繼續冒著風雨前進，她們坐在被吹得東搖西晃的轎車上，

單車越過新竹的邊界，進入楊梅，風雨逐漸減緩，我加快步伐，朝著心中的路線前進。快到家了，我已經嗅到熟悉的氣味，只剩下一段陡坡就能抵達家門，可是，踏板卻突然變得越來越緊，一到上坡路段立刻鎖死，我跳下單車，試著在沒有任何負載之下檢測原因，曲柄仍然無法運轉。我閉上眼，感覺黑狼五號正在流淚，風雨不知夾雜多少泥沙，沖盡鏈條上所有的潤滑油，扭力最大的低速檔撐開鏈條，環環相扣的鏈條變得乾澀，緊緊鎖住傳動系統。只剩兩公里的斜坡，我不忍心再摧殘愛駒，生怕再多一分力會造成單車更大的損壞，我改用推車上坡，一起帶著戰友回家。

眼球裡布滿鮮紅的血絲，標示著超高的疲憊指數，在這種情況下的兩公里上坡，似乎比兩萬公里的路程還遠。我在半夢半醒之間前進，生怕自己睡倒在路旁，不斷地告訴自己：「就快到了。」再不斷地推著車，走完一步，再差一步，走完一步，再接一步地

繼續向前走一步，到底還差幾步？我心底只剩一個意念，「只差一步。」

我的腦袋開始播放慢動作，深夜裡，只見一人經過熄燈的警衛室，越過地板濕滑的中庭，朝著租賃的公寓而行。電梯向上的指示亮起，我低頭看著計數器，單日里程一百五十三公里，逆風踩踏四萬七千四百二十九圈，風雨之中消耗卡路里七千零四十大卡。

時鐘的指針接近凌晨三點，關關難過關關過的老話不斷在腦海裡迴盪，我推開家門，用盡最後一絲力量停妥單車，沉重的步伐帶著被榨乾的軀體進入臥室，這是最後一步，我閉上雙眼，兩人昏睡在熟悉而溫暖的被窩。

砂石車與颱風的前菜拼盤

權宜行李打包法

　　打包行李是靜宜的長項，收納整齊是她的基本要求。不過問題在於，剛開始我們都沒有長途旅遊的經驗，攜帶許多不必要的東西。比方說：吹風機，體積大又需要有電力才能使用；鍋子的數量太多，增加許多超重費用；夏天出發時，要帶著冬天的衣服，怕超重，只好在登機前穿在身上，悶得兩人滿頭大汗，其實可以在當地購買避寒的二手衣；行李箱，這不是開玩笑，當初出發時像是逃難，行李塞進行李箱，帶著出國，直接放在貨架，後來才改以露營用的提袋取代，減少空間與重量。

　　有了經驗之後，我們重新依照「食、衣、住、行」四個大方向重新整理，剛開始兩輛單車加行李在機場託運時約八十八公斤，在英國時，整理多餘行李，海運寄回台灣，減重約三十公斤，最後一站從以色列回台時，兩人行李含單車大約降到五十公斤，其餘物品用手提，沒有被罰超重就回國。

　　歸納之後，權宜發現行李打包法的重點在於，要分類，歸納出需要的物品與想要的物品，只能帶著必需品，旅途越長，反而帶的東西越簡便。🙂

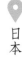

4 靠著 WWOOF 串起世界的緣分

單車環日71天
勞動指數：☆☆☆
移動里程：二○○七公里
考驗項目：失溫

突然有一台汽車的強光照過來，藏在黑暗裡的帳篷無所遁形，黃光穿過防水布，照亮帳篷的內部，靜宜看著身旁的我仍呼呼大睡，她驚惶失措，沒人曉得下一秒到底會發生什麼事。正打算搖醒我，還來不及出手，引擎的轉速加快，四周響起轟隆隆的排氣聲，強力的引擎聲劃破寂靜，車燈開始移動，光線轉向，消失在停車場，四周恢復一片黑暗。她在長夜裡陷入一場無法預測結局的夢境。

「刷、刷、刷」清潔隊員掃地的清脆聲喚醒沉睡的我，天空已經露出微微曙光，我

眨眨眼，拉開帳篷的拉鍊，看著空曠的停車場，再捏捏自己的臉，靜宜也來捏我的臉，「啊、啊！」我痛得叫了兩聲。我們真的在空曠停車場的全新帳篷裡。第一晚露營地點：新原海濱的停車場，一個我們未曾聽過、也未曾來過的地方。

溫暖，海浪的拍打聲有如天然的配樂，傳進我們的耳朵，迴盪在空曠停車場的全新帳篷裡。第一晚露營地點：新原海濱的停車場，一個我們未曾聽過、也未曾來過的地方。

正式成為遊民

如何在物價高昂的日本完成省錢的單車旅遊，成為我們首要的目標。所以，還未背熟日文的五十音之前，我們就已先學會認出無料二字，無料就是免費，立刻成為我們過夜的首選。只是人算不如天算，新原海濱的無料露營地點位於沙灘，而颱風正朝著沖繩而來，外圍環流已開始發威，若在無料又無人看管的露營地過夜，會不會發生半夜被海浪捲回台灣的新聞呢？

我們只能轉戰附近地勢較高的停車場，這是單車環遊世界首次在國外露營的第一天，收完細軟，再用登山的瓦斯爐炊具煎蛋，夾在吐司裡當早餐。我望著海，看不見台灣，只看見幾位年輕的日本觀光客搭著計程車來此，準備搭船出遊。我們啃著自行炊煮的吐司夾蛋，聽著觀光客準備搭船出遊的歡笑聲，靜宜百感交集，她心想：「若能搭船或是搭車旅遊，那該有多好。」

我們的生活回歸簡樸的規律與作息，騎車、休息、煮三餐、搭帳篷、睡覺。日出而作，日落而息。可是我煮飯的技術還沒跟上進度，今天中餐的白飯又燒焦，鋼杯底部傳來陣陣燒焦味。我忽然覺得吃一碗香噴噴的白飯是件幸福的事。室外與室內的烹煮不同，戶外有風，氣溫多變，在我充分拿捏水分、火候與米質的特性之前，還要吃上一陣子燒焦或是不熟的白飯。

沖繩綜合運動公園的規模大約跟羅東運動公園相似，規劃十分完善，寬敞的綠地，多元的室內外運動場，附設一座溫水游泳池。我找到一個戶外水龍頭，開始清洗衣物，我們兩天沒洗澡，仍然持續更換乾淨的衣服，因為流汗的關係，我的頭髮已開始發癢。

經過補眠的靜宜慢慢恢復精神，決定先找地方上網，查看有機農場是否回覆信息，我們自備可接收無線網路的小筆電，但是，找不到免費無線上網的地點，只好轉而在市中心尋找網咖。收到一封農場回覆的消息，由於名額已滿，他們目前不需要志工。

夜幕低垂的天空飄著細雨，走出網咖已經是晚上八點，原以為有機農場串連日本的單車旅遊是個好想法，現在卻處處碰壁。我們不曉得明天身在何處，甚至今晚睡哪？

我們在微弱的燈光下披著雨衣，騎回沖繩綜合運動公園。濕冷的賊風，偷偷地吹襲臉頰，我把睡袋包得更緊，希望縮小暴露的面積，最好只剩下眼睛和鼻孔露在外面。那種冷不是冰天凍地的冷，而是因為身在陌生環境所產生的寒意，在心裡產生的不安，閉著眼睛的我，試著調整氣息，想讓自己放鬆入眠。

「叩、叩、叩……」忽然有個鋁罐碰撞的微小聲音傳入耳中，那不是做夢，聲音夾

雜戶外的水滴聲，由遠而近，緩慢地接近我們，我想再聽清楚，碰撞的聲音驟然停止，我隨即張開眼，睡袋已經把我包得像蛹。我微微起身，在黑夜中向四周觀看。相隔三張長椅遠的距離，出現一部塞滿瓶瓶罐罐的自行車，一個人影躺在冰冷的水泥長椅，沒有睡墊，也沒有睡袋。

靜宜感到很好奇：「日本也有流浪漢嗎？」

我說：「是的，全世界都有流浪漢，而且，前天還從台灣出口兩位流浪漢到日本！」

我們沒向前輩打招呼，適時心照不宣是流浪漢應有的基本禮儀。那一晚，我們正式成為遊民。

為什麼我們單車旅遊的第二個國家是日本呢？原因很簡單：第一，拜訪朋友；第二，距離近。二〇〇二年不帶錢單車環島途中，我認識了一位日本朋友，我們在太魯閣的天祥相遇，一見如故，同行三日，變成好友。七年後，我也把拜訪這位日本車友規劃在單車環遊世界的旅程裡，卻忘了日本物價高於台灣三倍的現實，好在單車環台的路上，有一位德國朋友告訴我們一種節省旅費的旅遊方式，即 WWOOF（World Wide Opportunities on Organic Farms）──國際有機農場志工組織。對於即將前往日本的旅客來說，這真是天大的好消息，物價再高的國家都難不倒我們。

踏出國門後，問題接踵而來，我們沒有衛星導航，也沒有詳細的日本地圖，出門之前，連第一晚在何處過夜都不知道。隔日破曉，我再度張開眼，遊民鄰居早已消失無蹤。

看來，比起全職遊民的晚睡早起，我們要學的事情還很多。

我曾對靜宜說過，「騎單車環遊世界，就當成是我們的二度蜜月旅行吧！」摸摸手臂上的汙垢，別說是蜜月，連我自己都開始懷疑，在海外自助旅行經驗這麼不足的情形下，我們還能一起共騎多少的日子。

請教坐在涼亭裡聊天的耆老，哪裡有公共的浴室。沒想到眼前這棟建築內就有溫水游泳池，可以單獨買淋浴券到浴室洗澡，一人一百元日幣。抵達日本的第三天，我們找到在旅館以外洗澡的方法。怕我們聽不懂日文，還有員工帶我們進浴室。洗了舒暢的熱水澡，走出戶外，天氣放晴，颱風會不會來，似乎變得不重要，感覺一切事物都會好轉。

單車環球之旅，開始餐風露宿的生活。

靠著 WWOOF 串起世界的緣分

出外旅行，不就是一連串的變化所組成的嗎？

那霸市有固定的船班（A'LINE）到鹿兒島（http://www.aline-ferry.com/），搭船約二十七小時，我們決定將有機農場的地點設定在九州的北部，利用網路向農場發出訊息，船班抵達鹿兒島之後，果然收到福岡一家有機農場的回應。

對於餐風露宿的人來說，這真是振奮人心的好消息。

簡單來說，我們計畫抵達第一個農場後，再使用當地有機農場的網路，聯絡第二個農場，住在第二個農場，再聯絡第三個農場，以此類推，有機農場與有機農場之間的交通工具，則採用單車代步，住在農場的期間，食、宿、盥洗都不成問題，我們只要負擔離開農場的伙食費，就可以在日本廉價旅行。而這個聽起來很美好的計畫，踏出台灣後卻不如想像中的順利，經過六天的尋找，在不停移動與碰壁的狀態下，終於找到第一個

有空缺的有機農場。

回歸自然的生活

抵達有機農場之後，到底要做些什麼工作呢？

答案是有機農場有什麼需求，你就幫忙做什麼，工作種類包羅萬象。第一個農場的主人，同時擁有一間西班牙餐廳，在生意興隆的星期天，我們幫忙切碎一大袋的洋蔥和洗餐盤。平日則幫忙打掃環境、除草、挖洞、採柚子……

第二間的有機農場位於岡山，主人是一位單身的英文老師，我們抵達那天，正好遇到農場主人更換使用五年的溫室透明塑膠布，由於工程浩大，親朋好友都前來相助。這農場平時的工作大都是搬運花卉、除草、整地、施肥、採草莓、種花（有一回用割草機除草太認真，我連草叢裡的橘子樹苗也一併除掉）。

這位農場主人本業是英文老師，只是身為長子必須承接家業，有一天，眼看即將超過跟朋友相約打網球的時間，事情卻還做不完，硬著頭皮問我會不會開曳引機，我點點頭：「大丈夫！」日本跟台灣的農田都不大，平時我看他駕駛曳引機的動線錯誤，走走停停，也不曉得曳引機在田裡一百八十度迴轉的祕訣。礙於他是農場的主人，不便說破，免得傷及主人家的自尊。這次臨危授命，我豪邁地坐上曳引機，撥開煞車踏板的連桿，入檔往田埂前進，準備迴轉，我將方向盤右轉到底，拉起快轉的耕刀，同時踩下右輪的

靠著 WWOOF 串起世界的緣分

▲在日本的西班牙餐廳當志工。
◀岡山的有機農場。

煞車踏板，曳引機像是在跳芭蕾舞，瞬間在最小的迴轉半徑下完成一百八十度的轉彎，再依序反推，曳引機轉正後，不須停車即可連續運作。農場主人對於本人深藏不露的絕技大表讚賞，放心交付任務，按時與朋友球敘。

別忘了，我曾經是位牧牛人，從桃園高級農工職業學校畢業，開曳引機只是必備的技能之一（看起來，會開曳引機是件實用的事，以後應將此編入單車環遊世界的訓練課程）。

靜宜則是在這間農場發揮長才，她負責一些比較不費力的工作，在草莓的溫室裡拔草，並且每餐提早約一個小時離開農場，回家煮飯給我們享用。這個農場的主人實在是太喜歡靜宜煮的料理，我們要出發的那天早上，靜宜快炒麻婆豆腐和幾道台灣料理留給農場主人當午餐，兩人才依依不捨地離開。

第三間有機農場位於京都的郊區，這個地方最早是生產高級蠶絲，因而命名綾部。農

060

即使一無所有，也要單車環遊世界

▲油漆人生。
▶農耕生活。

場的主人是位農業學校的老師。我們的工作是採集奇異果，收割有機蔬菜。因為一個農場生產的有機蔬菜種類有限，他們尋找同業交換蔬果，讓固定採購有機產品的消費者能夠有更多元的選擇。

工作結束後，到日式老房子裡的浴室燒洗澡水是件很有趣的事情。木柴就放在浴盆的底下燃燒，若是沖完澡要進到浴盆泡澡，千萬記得要放一塊塑膠墊，以免屁股被燒熱的浴盆燙傷。

我們在岡山的有機農場待的時間最久，總共十二天。谷口先生特別在休息時間帶我們去泡溫泉，日本人用垃圾焚化爐的熱量，加熱冷泉，提供附近居民一個廉價的溫泉去處。還有一次邀請我們聽現場的爵士樂表演，大概是因為工資太高，日本樂手雙手彈鍵盤，單腳踩踏低音的鍵盤，手腳配合節奏並用，令人佩服不已。

靠著 WWOOF 串起世界的緣分

不多話的谷口先生，經常在晚上找我下棋，日本將棋最特別的地方，就是棋子竟然可以復活，吃掉對方的棋子之後，下一步，可放回棋盤成為己方棋子，亦即是敵方的兵力轉成自己的兵力，增加下棋的難度。這對日本人來說，是基本常識，對我而言，棋子可以復活簡直就是不可思議的事情。

有時附近的鄰居也對我們很有興趣。例如：谷口先生的鄰居政子媽媽跟我們很有話聊，還邀請我們到他們家吃日式火鍋，火鍋用清酒當湯底，蘸醬配上生蛋黃，新鮮的食材品質超高，好食材就算生吃也沒問題，自然的原味才是重點。火鍋的基本食材相同，而客人則按自己的喜好選擇不同的醬料，擺滿全桌的菜餚與講究的餐盤，配上清酒與自製的點心，可見用心程度。吃過一回用心準備的清酒火鍋，至今仍然回味無窮。

志工最大的報酬往往是無形的東西。我們就像是初生的小嬰兒一樣好奇地探索，體驗不同的飲食、相異的文化，令台灣人吃驚的事情，經常出現在每日的生活與工作之中。

大部分有機農場的生活與飲食都十分簡單（好吃又美味的料理要運氣好才能碰到）：生活日出而作，日落而息，變得單純。有的農場主人堅持用天然的食材製作傳統的味噌，生活之中看不到免洗餐具，相關的物品都盡量使用可回收或耐久的器具，減少使用面紙的機會，盡量用手帕或是毛巾，避免使用化學製品，甚至不使用洗衣粉。

待在有機農場裡，剛開始不太習慣，住個幾天，倒是讓人反省自己的生活，是不是可以少一點化學製品，多使用一些對環境友善的產品，用一些祖傳的老方法過日子。

透過 WWOOF，權宜單車旅行日本七十一天，總共待過三個有機農場，再加上橫濱

即使一無所有，也要單車環遊世界

寒冬的考驗

　　十二月的日本，進入寒冷的冬季，炊煮的熱食，經常未下肚就變得冰冷。在此之前，我們對於冷的定義還停留在台灣的觀念，仍然傻傻地騎著單車在戶外吹風，我們不知路況，經歷連續不斷的上坡，花費更多的時間，消耗了大部分的體力，某天傍晚我們騎到日本國道一號的最高點（海拔約八百公尺），山路綿延起伏不斷，並非通過最高點就是一路順暢的下坡，冬天的夜幕快速降到地平線，視線不佳的危險性每分每秒增加，在無法評估多久才能騎出山路的情況下，我瞄到路旁的一個公園，立刻摸黑騎到入口處，躲在一面水泥牆後方，緊急搭起帳篷，準備過夜。

　　寒冷的感覺透過山中的霧氣穿透每一吋肌膚，靜宜的情緒似乎被陌生的環境逼到極限，她用力扎開帳篷的拉鍊，迅速躲進帳篷，仍舊冷得直打哆嗦。我忙著將睡袋睡墊遞入帳篷，我們不停地祈禱，希望躲在帳篷裡的那刻，一切都變得溫暖。環境卻仍與我們的祈禱相違，抵抗零度的羽絨睡袋把靜宜包得像是尚未化成蝴蝶的蛹，而她身上的寒意卻毫不停歇。

靠著 WWOOF 串起世界的緣分

騎車的體力消耗與對抗環境的疲累，讓我顧不得相隔咫尺的寒風與霧氣，鑽進睡袋，漸漸進入夢鄉。靜宜的眼淚卻悄悄地從眼眶流下，她這輩子從來未曾感覺到如此透徹的寒冷，似乎身上的衣服和睡袋都失去功用。她用最微弱的聲音啜泣，勉強伸出手臂，使出最後剩餘的一絲力氣，搖動我的肩膀。

在半夢半醒中，我感覺她不停發抖：「我好冷，我好冷。」

我立刻驚醒，她身體變得僵硬，手腳冰冷，我腦袋一片空白，我曾站在眾人面前宣誓：「不論是順境或逆境，富足或貧窮，健康或疾病，我都將愛護你、珍惜你，彼此委身相愛，直到一生一世。」真實的世界卻在單薄漆黑的帳篷內，這趟旅行才剛開始，我們還不能死在日本的這座山上，橫濱就在山下，無論誰都不能死在這裡。

靜宜外套裡的車衣被汗水濕透，怕冷的她，採用洋蔥式穿衣法禦寒，可是在騎上這段綿延數十公里的山坡，汗水全被包圍在層層的衣服裡，而這些濕透的衣服，正是降低她體溫的主因。慌亂之中，我急忙扯開兩人羽絨睡袋的拉鍊，反轉睡袋後，把外套蓋在胸口，拉緊睡袋頭部的束帶，不讓任何寒冷的賊風有絲毫偷溜進來的機會。我將靜宜的頭輕輕地枕在我的膀臂上，緩緩地將她抱在懷中，兩人赤裸裸地抵抗這天寒地凍的難關。

一團熊熊的烈火開始在我的胸口燃燒，從天而降的暖流，慢慢融化靜宜僵硬的身體，逐漸放鬆緊縮的力釋放原本緊繃的神經，連同蜷縮在一起的手臂也感染到對方的溫度，逐漸放鬆緊縮的力

度，那股暖流最終止住手腳的冰冷，也止住停在我肩膀的最後一滴淚水。寒風吹打帳篷的聲音，多日未曾洗澡的體味，濕黏的感覺，山巒之間的寒氣，戶外半透明的白霜，也隨著那最後一滴的淚水凝結，一分一毫地消失在無止境的黑夜。

那是我人生中最長的一夜，也是從小到大生長在台灣的我們，第一次體驗寒冬的威力。

我們單車環遊世界的旅程，是用流汗的代價來換取探索世界的機會，似乎也用流淚的方式體驗不同的人生。天寒地凍，流淚；騎不動，流淚；想家，流淚。縱使心裡有千萬個完成夢想的意願，肉體上的不願意，仍不停拉扯著我們的心靈，直到淚水潰堤。

曙光乍現的清晨，湖面上結著一層薄冰，水壺架裡的水已經結凍。

我悄悄靠近睡在身旁的靜宜，確定我們都還活著，確定我們都共同挨過一個難關。往後還有更冷的氣候等等著我們，還有更高更遠的道路要騎。我穿上昨天用汗水洗過的車衣，走到帳篷外，煮著早餐，熱水的蒸氣消散在冰冷的空氣中。

慎跟我說：「你們所走的山路就是箱根，是通往橫濱的必經之道。」

熱騰騰的茶水冒出陣陣熱氣，慎和我們坐在咖啡色的木地板上喝茶，綠色的地毯代替多年前的藍色塑膠地墊，簡單燈火的餘光灑在茶几的桌面，相映著三人淺淺的倒影。

老實說，多年後的第一眼相見，我認不出慎，直到他開口，聽到熟悉的聲音，才將

七年前的回憶連接起來。現在的他，外貌完全變樣，每天按時洗澡，黝黑的皮膚也變得白皙，就連最具代表性的落腮鬍也剃得乾乾淨淨，低調的他，似乎不留一絲流浪的痕跡。若不相識，也許只認得他是一位朝九晚五的上班族吧。

「為什麼當年你要騎車旅遊呢？從台灣之後，再騎陸路到歐洲的路途遙遠。」我提出多年前的疑問。

慎當時計畫以日本為起點，途經台灣、中國、東南亞、中東，目的地是歐洲。過程中可能遭遇簽證審核、語言不通、不同人文、衣食相異、氣候惡劣、地形崎嶇、行車住宿、山林野獸、遇搶遭劫、經費耗盡等等意想不到的重重困難，是什麼力量支持他騎下去的呢？

「因為我會暈車，只要坐上現代的交通工具，我就暈頭轉向。」

這下誤會大了，單車壯遊是因為會暈車，無法搭乘現代的火車與巴士，所以只好改成騎單車旅行。下次心裡有疑惑的時候，一定要早點發問，等到七年之後真相大白，就錯過回老本行的最佳時機。當年我受到他的啟發，暗自懷抱著單車環遊世界的夢想。現在的我，已經辭掉工作，帶著老婆繞台灣一圈，加上從沖繩到橫濱的路程，總共騎乘三千多公里。

即使一無所有，也要單車環遊世界

七年前同行，我沒問他為什麼要騎單車旅遊，我把這個問題擱置心裡，因為，有一件事情更重要，我先拿同樣的問題問自己，不斷地自問自答，我心中的答案，在反求諸己的過程裡，自然會有浮現的一天。

我不知何時相會，只知每個人的故事，總有一個開始。雖然權宜單車環遊世界的啟發源頭是因為慎，而慎的單車旅遊是因為會暈車，但這又何妨呢？我們開懷一笑，繼續談天。

換慎發問：「為什麼靜宜會跟著你單車環遊世界呢？」

我跟他說：「這趟單車環球之旅，就當成我們的二度蜜月旅行吧！」

「蜜月之旅？」慎笑說：「你們總共要去二年，不能說是蜜月，應該說是蜜年。」

哈，難得正經八百的慎也開起玩笑，我們用英語交談，七年的回憶交錯其中。我想，不管是蜜月或是蜜年，重點是同行的另一半吧！若是兩人同心而行，住在旅館或是帳篷，騎單車或是搭汽車，去的是哪一國，差別並不大。倒是斷開枷鎖的開懷笑聲，為了芝麻小事的怒氣、途中遇到艱難所流的淚、他鄉異地世人相逢的喜悅、在這一路得到與失去的事物，都將轉化成這趟旅行中最甜蜜的回憶。

慎說：「因為她愛你，才決定跟你一起單車環球。」

世上還有這麼單純的人嗎？為了愛，為了上帝的一句應許，放棄安穩的生活，踏入未知的旅程？

世界上確實還有這樣的人，他們平常默不出聲，有時一輩子才能遇到一次，有時騎

067

幾千公里的單車才能遇到一個。或許靜宜還不知道，當她決定單車環球的那一刻，已經自動符合單車環球俱樂部的會員資格。

單車環球俱樂部的會員遍布全球各地，沒有實體的會館，沒有種族的限制，沒有會員證，只需偶爾拿出閒錢繳交會費。當你瘋狂的程度達到入會標準，比方說，因為門票太貴，經過泰姬瑪哈陵而不入、不帶錢騎單車環島，或是跳出自己的舒適圈、為愛闖天涯，這些都是越過生命鴻溝的冒險，危險的程度不同，超越自我的本質相同，單車環球俱樂部位於世界各地的會員們將因著你的行為辨認出你的身分，在緊要關頭伸出援手。

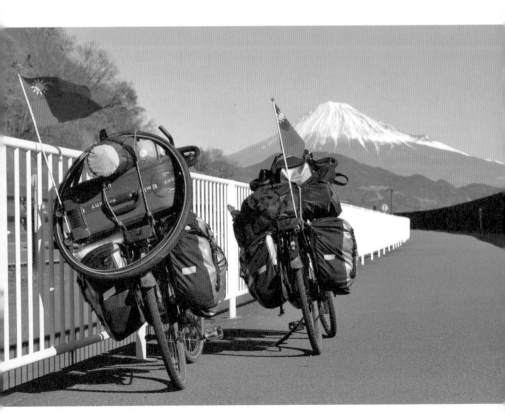

遙望富士山。

為了歡迎我們的來訪，崇尚古人生活方式的慎，破例整理家裡，將擺滿家裡的書本藏在床底。這幾天，他將重型機車往返六百公里的路途，將當年的單車從京都的老家載回橫濱租屋處。

「你們會越來越進步，起步時八百公尺的海拔很困難，騎久了，就能越過二千公尺的海拔，接著三千的海拔就不成問題，剛開始會失溫，後來就能找到禦寒的方法，這些難關會讓你們成長，只要繼續騎下去，你們一定能累積經驗，完成夢想。」二○○五年，慎結束漫長單車旅程，從歐洲返回日本，在一間全球知名的連鎖家具店找到安定的工作，收入穩定，生活規律。

他問：「你的單車路線呢？」我攤開世界地圖，用手比畫路線。

「日本、紐澳、北美、歐洲……」他看著這些物價高昂的國家，問我準備多少錢？

我換算幣值：「約五十多萬日幣。」

「兩人五十萬日幣單車環球？」

這大概是瘋子才會做的事吧！這樣的處境確實艱難。仔細再想，我會吹口琴，旅途可賺點餐費，會畫畫，甚至在三十三歲那年，拿到台灣藝術大學的學位，不瞞大家，我還會寫作，賣書有點收入。我有一個夢想，加上執著的熱忱，出發有餘。

聽到這樣的經費，就連語言不同的外國人也倒吸一口氣，慎說：「如果在國外發生困難，記得通知我，我可以借錢給你。」

我點點頭，謝謝他友情的承諾。

靠著 WWOOF 串起世界的緣分

我們三人坐在柔軟的綠色地毯上，暢談彼此的單車行與未來的展望，從沖繩的首里城、北九州的跨海大橋、姬路城、京都的金閣寺，談到日本內陸最大的琵琶湖、大阪的美人湯溫泉、差點失溫的國道一號最高點、繁華的橫濱、鎌倉的大佛，還有稍後參觀的築地市場。話題似乎永遠都說不完。

單車環遊世界，真的沒有那麼難，我們何其有幸，踏進夢想裡面，用一種不同的角度來重新看世界，重新看自己的生活。小小的第一步，讓我們從夢想踏進現實，克服日本經費高昂的困難，克服我們心中的那座高牆。

好吧！我承認，在不能洗澡的時候，單車環遊世界真的有點難，不過，只有一點點難，一點點。

即使一無所有，也要單車環遊世界

季節跟台灣相反。當北半球正處於嚴寒的冬天，位於南半球的紐西蘭則是艷陽高照的夏天。對於十分怕冷的靜宜來說，這是個好消息。尤其，夏天正是暢遊紐西蘭的好季節。

等到秋天的時候，我們抵達澳洲的墨爾本，由南往北騎，等到南半球的冬季來臨，我們已經跨越南回歸線，就算是冬天也非常溫暖，而且按這個計畫，我們將會經歷「一年兩個夏天」的特別經驗，一次在南半球，一次在北半球。

雖然申辦美簽受阻，讓我們的路線產生很大的變動，仍然無法阻止我們完成夢想的動力。第一個好預兆就是當我們還在日本公路上緩慢前行的同時，紐西蘭開放台灣免簽（二○○九年十二月一日生效），而且當時澳洲的旅遊電子簽證若是自行送件則免收費用，申辦的過程十分容易。在旅行的途中，好像每踩一次踏板往前一步，簽證的難關就突破一點。

當我們首度踏進基督城國際機場的那刻，我望著手錶，時間是凌晨一點。出入境大廳的四周睡著一排又一排的背包客，窩在睡袋或是夾克裡，有人躺在椅子上，大部分的人依偎著行李大方地躺在地毯上。唯一不變的特徵是，他們都不忘將大大小小的行李靠在身旁。繞行大廳一圈，沒有一間商店營業，對於習慣二十四小時都找得到便利商店的台灣人，看著香甜甜睡的背包客與打烊的商店，我們的心，似乎停在故鄉，還沒起飛。

席地而睡的情形打破我對國際機場固有的印象，我們也決定帶著睡袋加入他們的行列。這比在墨爾本轉機過境時睡在椅子上來得舒服，可是，我反而興奮地睡不著，坐在我身旁來自瑞典的阿伯，準備搭機返國，聊幾句之後，他將半袋喝不完的紅酒送給我。

即使一無所有，也要單車環遊世界

在紅酒的催化之下，轉機所造成的暈眩更加惡化。不耐失眠與暈眩的我，只好想盡辦法在半夢半醒之間，集中所有的注意力，組裝單車。

馬鞍袋不見了

天亮後，兩部單車的所有裝備到達定位，我們展開在紐西蘭第一天的旅遊。騎了六公里左右，柏油路旁出現一間超市，因為廉價航空的餐點需要另外付費，從墨爾本到基督城機場的整個過程，我們只靠著兩根巧克力與阿伯送的紅酒充飢，看到超市的周圍宛如散發光芒，我們忍著飢餓所帶來的輕微顫抖，加緊腳步，直奔採購生活必需品的大道。

待我們走出超市，坐在藍色的地墊上啃著塗滿花生醬的吐司充飢，靜宜忽然覺得不對勁，她大叫：「我們的馬鞍袋不見了！」

我嚇一跳：「出發前還在！」望著空蕩蕩的貨架，兩人面面相覷，異口同聲說：「我們的馬鞍袋被偷了！」

超市外沒有架設監視器，無從得知馬鞍袋如何失竊。

超市經理幫我們打電話報警。警察在電話中問我們馬鞍

夜宿基督城機場。

紐西蘭版的台灣太太好吃驚

袋裡面有什麼物品。「四條內胎，日記本，醫藥包與盥洗用具。」警察回答：「抱歉，我們很忙，無法到現場受理竊案，你必須到市中心的警局報案。」

事實上，兩個百分之百防水的馬鞍袋，價值遠超過裡面物品的總和。

警察無法受理小竊案，我決定自己找。騎上單車，繞行超市一圈，再去附近的公園，踩著踏板繞過附近的大街小巷，詢問路人。甚至，連垃圾桶也不放過，我猜，也許打開蓋子，就會發現不識貨的小偷，把馬鞍袋丟在桶子裡，或許，在某個不知名的街角就會發現馬鞍袋的蹤影。可惜，除了小偷，無人發現浪跡天涯的馬鞍袋。我們在疲累之中，決定放棄這次大海撈針的搜尋。在又累又餓經費又不足的情況下，遭遇單車旅遊期間的第一次竊案，望著陌生的街景、想著遍尋不著的物品，這一切，好像敲醒我們對紐西蘭純淨無染的幻想，似乎挨餓、受凍、餐風露宿與物品遭竊的失望，才夠真實，單車環遊世界六個字，聽起來只是很美好的一場虛空。

這些從現實而來的失望與虛空，在心裡持續發酵，我忽然覺得騎單車環遊世界的確是一件很傻的事，當初排除萬難出發的過程，一幕又一幕地浮現在我的腦海，我仰天長嘆，唉！人生中要這麼傻的機會也沒幾次，要傻，那就徹底地瀟「傻」走一回吧！

蒂卡波湖牧羊人教堂。

即使一無所有，也要單車環遊世界

蒂瑪露的陽光屋

說也奇怪，當我們決定把失竊的東西當成是捐贈，心底就慢慢地釋懷了，接著幸運的事情一件接著一件發生。街頭表演的收入開始補貼生活所需（我想，早晚會從紐西蘭賺回被偷物品的費用），最艱難的時刻也總會出現世界各國的天使，幫助我們度過難關。從最糟糕的第一天出發，反而更容易讓人看到事情的光明面。夢想中純淨無染的紐西蘭南島單車之旅，就在漫長的轉機、零嘴果腹、夜宿機場與馬鞍袋失竊之中，拉開未知的序幕。

踏出基督城，一路平坦，快速道路路兩旁人煙稀少，我們正前往蒂瑪露市（Timaru）的路上，忽然有一台轎車，閃著方向燈，停在路肩。一位黑髮女士，身穿黑衣、黑褲，黑鞋，出現在我們單車前。

桑妮姐（Sunny）看到我們單車上的國旗，立即在快速道路迴轉一圈，前來關心。她很親切地問：「你們是台灣人嗎？來這裡旅遊嗎？」

「是的，我們是台灣人，現在正騎單車環遊世界。」

「你們今天晚上要睡哪裡？」桑妮姐嫁到南島，先生是紐西蘭人。

「我們平時都睡帳篷。」

她徵求先生的同意後，告訴我們：「今天晚上要不要來陽光屋睡覺啊？」

紐西蘭版的台灣太太好吃驚

我已經三天沒洗澡，聽到邀請，立刻歡呼：「好啊！」

素未謀面的陌生人，因為單車上的國旗，牽起一段異鄉的千里騎緣。

「好朋友都從後門進屋。」桑妮姐帶我們從廚房進屋，走入另一間溫馨的房間。原來這裡從前是正門的玄關，重新整理後成為客房，裡面有一張單人床，床的旁邊有一個原木色的書桌，早晨喚醒客人的是從左右兩側的窗戶灑進臥房的陽光，故名陽光屋。

單車上的行李才放妥在陽光屋裡，隔壁客廳的餐桌上，隨即出現香噴噴的泡麵。熟悉的台灣口味，澆息我們剛萌芽的鄉愁。

當初為了陪兩個孩子學習英文，桑妮姐決定搬到紐西蘭。孩子上課後，她去五金用品連鎖店打備份鑰匙，先看到一位年輕店員，可是因為當時拿著拐杖的她，動作遲緩，還沒開口，年輕店員已經離開，只剩下一位白髮店員，他看起來和藹可親，桑妮姐對英文一知半解，心裡猜想櫃台旁有一排掛置整齊的鑰匙，應該沒錯。不知為何？她突然想到可以向這位年紀稍長的店員學習基本的生活英語。

桑妮姐開口問店員的第一句話竟然是：「你有小孩嗎？」

被問得一頭霧水的店員，站在櫃台內搖搖頭，回答：「還沒！」如果有小孩，就可以當她小孩的朋友。她繼續詢問，可是不曉得英文的結婚怎麼說，就問店員：「你有老婆嗎？」店員聽了滿臉通紅。

曾經因為第三者介入而導致離婚的桑妮姐，為了不讓這個悲劇在別人身上重演，總是小心翼翼為人設想。既然年紀稍長的店員還沒結婚，那就不會造成困擾，更不會破壞別人的婚姻。她從口袋裡拿出事先寫好的字條：「我想要找人免費教我英文，我帶著孩子來紐西蘭學英語，你願意有空的時候，花一到兩個小時教我說基本的生活英語嗎？」

「沒問題！」這位店員就是麥克斯（Max），他很誠懇地自我介紹，他從前是一位老師，在高職教木工，退休後，把存款用於環遊世界，完成夢想之後，也花光了積蓄，現在任職於大型五金用品連鎖店，樂於助人的他，答應眼前這位陌生人的要求。

這個新的備份鑰匙，意外開啟桑妮姐與麥克斯另一個新的人生之旅。

溫暖的陽光屋。

麥克斯經常花時間教桑妮姐英文。他不發脾氣，細心教導，人又很好，甚至親自幫她帶領小孩整理花園。桑妮姐則發揮專長，烹煮好吃的料理，請麥克斯享用大餐。一個人免費教英文，一個人免費煮料理，兩人漸漸產生一種微妙的關係。直到有一天，麥克斯返家之後，忽然覺得心裡非常不舒服，他意識到有事發生，頃刻之間想到桑妮姐，他急奔到桑妮姐的家。

應門的是柔柔，麥克斯問她：「你的母親在哪裡？」

「她在隔壁房間休息。」

紐西蘭版的台灣太太好吃驚

「快，她一定有事情發生。」柔柔與麥克斯急忙打開房門，看見桑妮姐已經陷入昏迷不醒的狀態。兩人趕緊將她送醫急救，挽回一命。

桑妮姐事後回想，「若是再晚一步，恐怕昏迷之後，我就休克了。」

相同的情形，發生過兩次。桑妮姐瀕臨生死的緊要關頭，遠方的麥克斯馬上感到事情不對勁，及時現身救援。兩位來自完全不同國家的人都意識到一點，他們之間存在一種非比尋常的「心電感應」。然而真正的關鍵點，是在桑妮姐決定返回台灣時，為人正直單純的麥克斯驚覺，經過四年的相處，他早已悄悄地愛上桑妮姐。桑妮姐收拾行囊準備返鄉，麥克斯急得臉頰冒煙，卻連一句愛的表白也說不出口。

他急問：「你還會來紐西蘭嗎？」

「也許會吧，過幾年有機會，我再回來紐西蘭觀光。」桑妮姐的語氣攙雜許多無奈。

「你不留下來嗎？」

「我拿什麼理由留下來呢？孩子高中畢業，我也沒有多餘的積蓄供他們在紐西蘭讀大學。我當然要回台灣。」

「那我們是不是該討論要不要結婚呢？」這句話四年後才說出口。

「結婚？」早在第一年就可以討論，偏偏等候多年，讓她吃足苦頭，連房子都出售籌學費，人要返鄉了，才開始緊張要不要結婚。然而，麥克斯的老實有跡可循。有一回，兩人討論結婚與移民局的相關事宜，彼此溝通不良，桑妮姐一氣之下脫口而出：「從明天起，我再也不要看到你！」果真，當晚開始不見人影。三日後，桑妮姐到賣場買鐵絲，

跟麥克斯的同事卡若蘭聊得很高興，麥克斯竟然對他同事說：「你真幸運，桑妮都跟你有說有笑，不跟我說話。」

又好氣又好笑的桑妮姐站在旁邊想，「你要跟我說話，直接跟我講不就好了嗎？」她拿出親手製作的禮物，相框裡面是紅色的乾燥楓葉，「這不是上次你從我家花園裡拿的楓葉嗎？」桑妮姐再拿出她嫂嫂的邀請字條，請麥克斯到她乾哥哥家參加中秋節聚餐。「我還可以去嗎？」桑妮姐一聽，差點沒氣到拿起一旁的鐵鎚往麥克斯的頭敲下去。再問他，為什麼那麼久不見？

麥克斯回答：「因為，我尊重你的決定！」

好一個尊重你的決定，難怪光棍超過五十年。桑妮姐覺得如果他有十個女朋友，大概跑掉十一個。總之，麥克斯高興赴約，跟桑妮姐和好了。

麥克斯坐在客廳的沙發上看電視，自始至終，不曉得隔壁餐桌上的這三個人正在用中文討論這段驚奇的往事。那晚陽光屋的空氣中沒有室外的涼意，喚醒我的晨光，讓我分不清真實與否，昨晚的談話好像是一場難忘的夢。

我很想回報桑妮姐的接待，可是她已經把昨晚的餐盤洗妥。早餐與午餐過後，她不准我們碰她的餐盤。「你們不准洗餐盤。」我們反問為什麼？桑妮姐說：「這是我們的家規。」（多麼好的家規，可惜我家都沒有。）她喜歡付出，卻不容易接受別人的幫忙，

自己一肩扛起所有的家務。她交代我們要好好休息，可是我們靜不下來，想找事情做。麥克斯則是很樂意讓前權幫忙割院子裡的草皮，引擎剛啟動，從小到大都沒碰過割草機的靜宜，竟然說要割草。於是麥克斯和前權趕緊衝回房間，二人各自拿起相機，為她留下歷史性的一刻。

桑妮姐看著相片，揶揄我們這兩個怪人：「靜宜到我們家打工換宿喔！」

多年後，我才恍然大悟，這是一次不透過任何組織，沒有任何介紹人，沒有任何金錢交易，在不經過安排之下，巧遇最單純的一次「友情換宿」。

離開陽光屋之後，我們仍保持聯繫，經常在農場休假時拜訪桑妮姐與麥克斯。麥克斯借來廂型車，載我們到庫克山遊憩，在如詩如畫的蒂卡波湖旁野

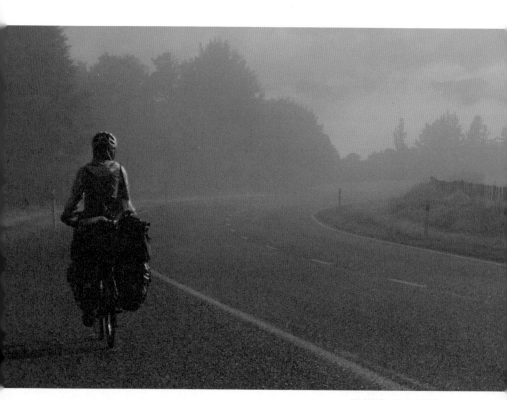

衝破迷障，往前方邁進。

餐。那是我們這輩子第一次看見如此湛藍的湖水，連做夢都不曾想過的藍色。

接著，參觀了隱士飯店的博物館，入口前豎立著艾德蒙·珀西瓦爾·希拉里爵士（Edmund Percival Hillary）的雕像，一位偉大的紐西蘭探險家，也是聖母峰（珠穆朗瑪峰）的首次登頂者，他的肖像被印刷在紐西蘭五元紙鈔的正面，激勵人們冒險犯難的精神。

全世界最高的山峰並不在紐西蘭，紐西蘭人卻與雪巴人嚮導丹增·諾蓋留下首次登頂的歷史紀錄。我發現，環境並不是人們遇見聖山的關鍵，真正的聖山藏在我們的心裡，心裡有聖山的人，才會朝著聖山而行。

攻克南島的高山低谷，兩個月之

蒂卡波湖。

後，我們又回到蒂瑪露的陽光屋。

桑妮姐提起她曾經罹患重症的過去，剛到紐西蘭，她時常需要輪椅代步，僵直性脊椎炎、血管炎、關節炎，光是一個病症就令人手足無措，然而她綜合這些重症於一身，她不想拖累家人，桑妮姐將房門反鎖，準備結束自己的生命。

可是她說：「因為我手術後幾近癱瘓，費盡千辛萬苦移動到窗戶時，卻沒有足夠的力氣跳出窗外。」

那一刻，我感受到極度的憂傷，淚水不知不覺流下。

桑妮姐的遭遇觸動我心深處，就算再苦，我和靜宜還能挑戰夢想的險路，算來算去，這些苦只是輕微的小症狀。桑妮姐就算用再多的金錢也無法挪去她身上的疾病，她能再站起來，和病魔對抗，只有一個原因。我明白她來紐西蘭並不是為了自己，桑妮姐意識到自己可能會提早離開人世，於是將資源投入孩子的未來，栽培孩子的未來，是母愛的本能讓她度過最艱難的時刻。紐西蘭的好山好水減輕她的症狀，她從輪椅代步，慢慢改成拐杖，她的心思專注在兒女的身上，而不是自己在世上的時間長短，她的舊疾仍在，心境已勝過病魔帶來的身體不適。加上愛情的力量，麥克斯終於遇見生命裡的真命天女，桑妮姐則是遇見每天真心愛她一百次的老公，兩人彼此接納，成為互相扶持的另一半。

離飛往墨爾本的日期還有七天，我們的食量經過台灣、日本、紐西蘭的跨國單車魔

即使一無所有，也要單車環遊世界

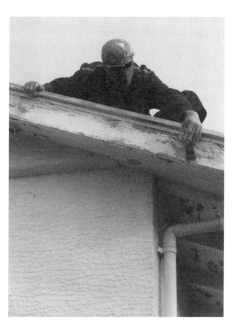
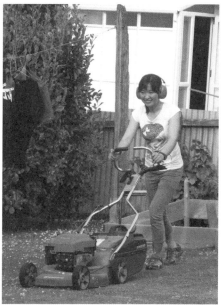

▲不怕高、不怕麻煩，前權登上屋頂當油漆工。
▶靜宜第一次推割草機。

鬼訓練，已經可達平常人的三倍，只要抹一點花生醬，兩人一餐可吃完一條七百公克的吐司，曾經一天之內吃完麥克斯家裡一星期的馬芬蛋糕分量，有人甚至懷疑我們身上有四個胃（只可惜當年沒去報名大胃王的國際大賽）。為了報答桑妮姐和麥克斯不惜食宿成本的熱情接待，我們利用這段時間粉刷屋齡超過八十歲的陽光屋，麥克斯有懼高症，剛好我是傘兵，不怕高的我攬下屋頂與屋簷的部分，協助去舊漆與重新粉刷的工程。

我們不知何時再相會，不如趁著當下，能做多少算多少，為這段時光留點些微的記憶，或許有一天，他們看著屋簷粉刷的痕跡，會想起曾經有一對台灣夫婦造訪此地，想起我們曾在陽光屋的快樂時光。

或許麥克斯也懂了，最後幾天，懼高的麥克斯竟然爬上屋頂油漆，桑妮姐姐說：「你們兩人真的適合去做激勵人心的講師。」我說：「你也很適合當激勵人心的講師啊。」

只要努力面對我們生命中的難關，挑戰不可能的任務，激勵自己的過程自然會激勵他人。

時間總是不等人，完成最高處的油漆，又是離別的時刻。我們來的時候，沒有人接機，離開的時候，卻有紐西蘭的家人來送機。我想，淚水已經洗盡靜宜在紐西蘭的孤獨，我們一起在旅途中成長，跨過不同領域的考驗，越過心裡的高牆，逐漸看見旅行裡感，我們一起在旅途中成長，跨過不同領域的考驗，越過心裡的高牆，逐漸看見旅行裡隱藏的脈絡。

即使一無所有，也要單車環遊世界

6 羊群、藍企鵝與恐怖白蛉

賞心悅目指數：☆☆☆☆☆

考驗項目：陡坡、白蛉叮咬

我們紐西蘭環南島的順時針路線如下：基督城→蒂瑪露→蒂卡波湖→庫克山→歐瑪魯→但尼丁→蒂阿瑙→米佛峽灣→皇后鎮→瓦納卡→蘿絲鎮→皮克頓→基督城→蒂瑪露→基督城。

平時在荒郊野外露營的我們，印象最深刻的事，就是在早晨被羊咩咩的叫聲喚醒，這算是住在五星級帳篷附贈的免費客房服務，偶爾騎在公路，還會被如同潮水般的羊群包圍，然後，聽著牧羊犬的叫聲，催促著溫馴的綿羊排隊回家。紐西蘭人口約四百萬人，

土地有台灣的七倍大，是一個人口密度不高的國家，粗羊毛的

出口值佔全世界第一，不難想像，住在這裡的綿羊比人還多。

靠近南極的紐西蘭南島東岸，還有幾處觀賞企鵝的好地方，最著名的地點就是歐瑪魯（Oamaru，「挖馬路」）。這個歷史悠久的小鎮，也因為藍企鵝（Blue penguin）的棲息地而成為聞名的觀光勝地。藍企鵝是全世界體型最小的企鵝品種，個子嬌小玲瓏，身上白絲般的羽毛，搭配寶藍色閃亮的羽毛，超級可愛，平均身高只有三十三公分，很愛交際應酬，企鵝還沒到，聲音就先到，好不容易從海裡獵完漁獲返家，仍不忘嘰嘰喳喳的交談，直到深夜才停歇，到了天快破曉，恢復精神，出海捕魚之前，又開始嘰嘰喳喳地東家長、西家短。

為什麼我們這麼清楚小藍企鵝的作息呢？因為，我們就在藍企鵝棲息地的不遠處紮營。有天睡到半夜，一台汽車闖進來，車燈的強光在一片漆黑的夜中，將帳篷的裡外照亮，我們嚇得驚醒，聽到有人用英文大喊：「有人在露營！」然後，引擎聲和燈光又迅速消失，星光下，只留下靜宜和我在冬涼夏暖帳篷裡的虛驚，和小藍企鵝整夜嘰嘰喳喳不停的對談聲。

來者不善，善者不來，在單車自助旅行的途中，總會遇到壞人和好人。紐西蘭的國家福利政策良好，也讓少部分遊手好閒的青少年不用擔心生計，經常在大城市聚集，惹

小心企鵝。

即使一無所有，也要單車環遊世界

是生非，偶有說著不入流的話語來干擾我的街頭表演。通常短暫停留的觀光客很難體驗種族歧視，留學生、打工度假的青年，還有長時間停留的自助旅者，因為與當地人共同生活，遇到不良少年的機會較大，但是若沒有傷害人的舉動，就當成是出外生活的體驗吧。有危險的狀況可報警，若是真的在情感上過意不去，回他幾句台灣髒話或是國罵也行！他們若是好奇跑來問你說什麼，就回答：「跟你說的一樣！」

最後一提，紐西蘭的不良少年通常聚集在大城市裡的幾個特定地點，轉到鄉下小鎮，經常可看到汽車鑰匙插在車上沒拔，不管你從哪一國來，都對你很親切，所見一切太平。似乎世上任何住在鄉村的人，普遍都比住在城市裡的人來得有人情味。至於這些爆胎有人送內胎、睡在路邊有人送啤酒的故事，我們可以慢慢聊，先把握時間來看看風景吧！

蒂阿瑙湖（Lake Te Anau）是紐西蘭的第二大湖，地名源自原住民的毛利語（Te Ana-au），意思是「漩渦之洞窟」，傳說無法考證，但是蒂阿瑙湖的附近有一處著名的螢火蟲洞穴，可自費搭船參觀。蒂阿瑙鎮也是進入米佛峽灣的必經之道，自助行的朋友要特別注意，出鎮之後，進入聞名的九十四號公路，共一百二十公里的路程沒有商店與住家，沿途地形地貌變化多端，處處可見清澈見底的大小湖泊、黃色的草原、潺潺的溪流穿越茂密的森林與白絹般的瀑布從高山傾瀉而下。

為保護這些環境，人造的建築物被管制在極少的數量內，踏出蒂阿瑙鎮往米佛峽灣的九十四號公路，途中只有一間有供水的洗手間。另外，保護區內有許多自助式的露營區，一人收費五元紐幣，無自來水，沒有浴室，無電，裡面只有乾式廁所。到米佛峽灣

087

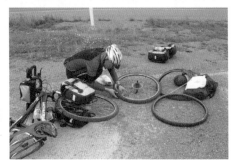

▲鏡湖，猜猜看哪面是湖面？
◀前權筆下的紐西蘭美景。
▶環遊紐西蘭南島途中，在路邊更換內胎。

才會再度看到商店與現代的衛浴設備。而且商店與餐廳內的消費比平均值高。在保護區內，去程與回程都要走同一條公路，而且米佛峽灣的東西量少價昂，建議從蒂阿瑙的超市先購足糧食，備妥來回總共二百四十公里所需的糧食。不足的水，可使用溪水與湖水煮沸後飲用。

這也是我們第一次嘗試在二百四十公里內不補給糧食。

蒂阿瑙與米佛峽灣途中，有一個小水塘，名字是「鏡湖」（Mirror Lake），公路旁搭建一條木棧道，可供遊客參觀。

快進入米佛峽灣之前，有一個著名的荷馬隧道（Homer Tunnel），這座礫石隧道是94號公路最危險的一段路，隧道全長一二七〇公尺，因為裡面燈光太暗，間隔又遠，照明設備有跟沒有一樣，重頭戲還在後面，隧道裡的坡度陡，裡面又濕。強力建議單車進入隧道內一定要自備照明設備。

隧道內的通行方式為單向通車，約每十五分鐘放行一次。過隧道約有二十公里的下坡。所以，最艱難的一段是從米佛峽灣（海拔約零公尺）回到荷馬隧道東邊的隧道口（海拔約九四五公尺），約有二十公里的上坡。這一段坡以陡峭聞名，出隧道下坡很過癮，十幾分鐘就溜到米佛峽灣，但是，為了安全起見，回程我們用牽車的方式通過隧道。

還有一個外人不知道的祕密，就是，在米佛峽灣與南島的西岸，有一個比讓皮包失

荷馬隧道的陡坡提醒。

血還可怕的昆蟲，就是白蛉（英文名：Sandfly，也稱沙蠅），因為，這種昆蟲真的會讓人失血，白蛉大小如同沙子，叮咬人類的狀態是不顧一切，叮鑽的程度，連車褲車衣透氣的孔也會想辦法鑽進去叮一口，被叮後其癢無比，甚至癢到半夜醒來抓癢。尤其沒有抗體的外國人，簡直就變成待宰的羔羊，首次被圍攻的感覺，馬上讓人體會到如同嬰兒般的無助，然後，被

白蛉圍攻過後的皮膚紅腫，像是紅豆冰，叮過結痂的傷痕要好幾個星期才會完全消失。

因為南島的西邊水氣十足，想騎單車旅行西岸的朋友，要有被白蛉叮咬的心理準備。

噴防蚊液能減少被攻擊的機會，但是，不保證有效，尤其是野外露營的朋友請小心。

美景平路難兩全，風景漂亮的地方，通常也是騎車難度較高的地方，回頭想想，米佛峽灣曾入圍世界新七大奇景，從蒂阿瑙到米佛峽灣的九十四號公路，堪稱南島最美麗的公路，縱使辛苦也值得騎車參觀。

目前約略看來，沿途美景＋陡坡＋白蛉叮咬＋露營＋野炊＝單車夢。

即使一無所有，也要單車環遊世界

我們沿原路回到蒂阿瑙，繼續朝下個目標前進。沿著高低起伏的公路緩行，我們終於進入皇后鎮（Queenstown），瓦卡蒂普湖（Lake Wakatipu）邊遍布著美麗的小木屋，不遠處的碼頭停泊著一九一二年下水的厄恩斯勞蒸汽船（TSS Earnslaw），鎮上有遠眺全景的纜車，主要的大街上有高空彈跳與噴射快艇的廣告向來自世界各國的旅客招手，我們卻選擇一種最慢的方式，牽著單車進入皇后鎮的花園，坐在湖畔的長椅，望著準備下山的夕陽，在緩慢的時光裡享受難得的悠閒與如詩如畫的風景。

皇后鎮位於南島的西南部，是被南阿爾卑斯山包圍的美麗小鎮，也是一個依山傍水的美麗城市。雖然命名為皇后鎮，但是英國女王從沒來過。然而，眾人的衷心期盼加上這裡的好山好水，還是讓此地成為南島的觀光重鎮，至於英國女王來不來，好像也不那麼重要啦。

仔細想，紐西蘭的美，在於紐西蘭人寧可缺乏便利，也要盡全力保護自然原貌。有什麼人造的景色能超越大自然的鬼斧神工呢？難怪紐西蘭的觀光事業發達，每年吸引各國無數的觀光客來訪。

瓦納卡（Wanaka）的湖水，顏色像海一般湛藍，從山上遠眺，深藍色之中帶著一種憂鬱。瓦納卡鎮的周圍有許多登山步道，此地也是冬季的滑雪勝地。附近還有一個「迷惑世界遊樂區」（Puzzling World），像是台灣的小叮噹科學遊樂區。

煎餅岩（Punakaiki Pancake Rocks）是西岸的著名景點，位於擁有豐富自然景觀的帕羅瓦國家公園（Paparoa National Park），層層累疊而上的片層岩，就好像老外早餐常

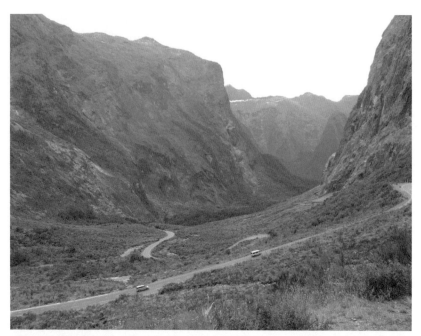

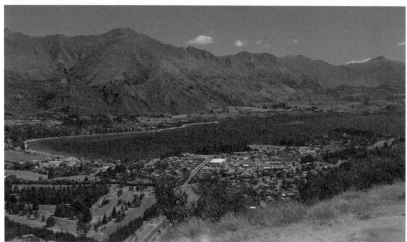

▲進入米佛峽灣之前的陡坡。
▼瓦納卡湖。

吃的煎餅（Pancake），因此得名。

皮克頓，紐西蘭南島北邊的重要港口城鎮，可在此搭船至北島。我們還記得爬過重重的山丘，準備進入皮克頓鎮的時候，從樹叢中望見港口的模樣。

南島的星空，伸手不見五指的黑夜，沒有任何的光害，我們在鄉間的小路搭帳篷露營，半夜起床尿尿的時候，竟然發現頭上就是畢生難忘的閃爍星空和無敵的銀河。

很多人對旅行存有幻想，我們也不例外，所以當我回想起騎車的旅遊經歷，不僅寫著美好的回憶，同時記錄當初奇異遭遇、苦樂參半的過程。我們一起騎過台灣、日本、紐西蘭，夫妻之間的關係產生微妙變化，我們經歷不少印象深刻的苦難，偶爾會冒出不知下一步該如何突破的念頭，不過，我收到一張靜宜親筆寫的貼心紙條，又有了繼續往前的信心。

假若生命就是一場旅程，我們願意一起帶著心中的美景，繼續往下個難關前進。

單車環南島約三千公里的路程，從基督城出

我有一位超級體貼的老公

有一位超級體貼的老公，
為了要安慰我，願意餓肚子陪我；
為了讓我休息，主動承擔做飯的辛苦；
為了怕我淋濕，堅持要我穿雨衣；
為了怕我感冒，快速泡一杯蜂蜜檸檬；
為了幫我加菜，街頭賣藝賺餐費；
為了讓我有安全感，每天不只說一次我愛你；
為了怕我手粗糙，願意每餐飯後洗碗；
為了怕我累，主動去裝水、洗衣服、問路……
為了怕我睡不舒服，甘願睡在凸起來的地方；
為了要保護我，堅持在我後面騎車；
為了讓我多睡一點，早上起來做早餐；
為了讓我心情好，什麼事情都願意。 ☺

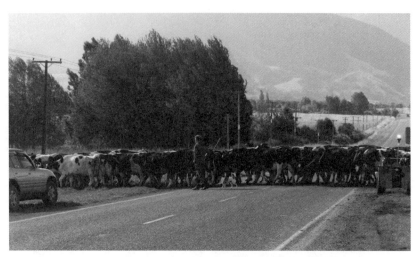

乳牛紅綠燈：違規通行的騎士要被牛兒罰踩一下。

發。離開基督城後，除了騎車，我們花費許多時間在有機農場與藝廊打工換宿，認識許多當地的朋友，總共在紐西蘭待了八十二天。當我們想起旅遊的過程，不禁回到牽車步出荷馬隧道口走出來的那一幕，當時，好像有一盞舞台燈打在我們身上，眼前有一台小巴，後方拖車載滿單車，附近等候號誌的觀光客，看著我們滿載行囊的單車走出隧道，全都露出一種不可置信的表情。可是，我們心裡想，比起未來，還有更難的挑戰等著我們，這些汗水與逆境，不過是單車環遊世界的小點心，我們望著剛走過的路，再度躍上單車，繼續朝著夢想前進。

即使一無所有，也要單車環遊世界

修理！修理！

　　騎單車旅遊，最常遇到的狀況就是爆胎，總計一百二十九次，單日最高紀錄為六次爆胎，地點在墨西哥。

　　單車環球，學會補胎是最基本的技能，補胎的重點在於，要清潔內胎的修補區塊。另外，可以多帶幾條內胎，遇到爆胎時，先使用好的內胎更換，如此，可節省更換的時間，休息時，再修補內胎，膠水才有充分時間達到最佳黏合的效果（載重的單車要避免使用預塗膠水的補胎片，天氣炎熱時，容易脫落。有時再度破裂時，會造成更大的破口）。

　　鏈條偶爾會斷，要學會更換的技能，當地購買，自行更換。個人強烈建議，每三千公里更換鏈條（可延長飛輪與大齒盤的使用期限）。約一萬五千公里更換飛輪，並依照齒輪的消耗更換大齒盤。

　　養成預防勝於治療的習慣，多清潔鏈條與上油，愛惜使用，就能減少問題，增加使用年限。平時養成修理東西的習慣，因為，東西久了就會壞，單車會故障、帳篷拉鍊會脫落、帳篷支架會斷裂、汽化爐則是積炭阻塞、筆電無法開機、甚至謀生用的口琴也會故障。重點是修久了，自然會發現其中的原理，進而居家的基本水電都能自行維護，就算失業，也有一技之長能應對。

7 六張明信片報平安

單車遊澳82天
移動里程：四三九六公里
考驗項目：旅費見底、街頭獻藝
善良天使：大衛、茱蒂絲

到底要從墨爾本到柏斯橫越澳洲，還是在從墨爾本到凱恩斯縱貫澳洲東岸好呢？

兩年的單車旅行要如何規劃呢？若是五天的短期旅行，我們可以花費十天甚至數倍的時間規劃，但是二十五個月的旅行卻剛好相反，有個大方向，就前進，事前太多的細節反而讓人綁手綁腳。最簡單的方法，就是想辦法把單車旅行變成一種生活方式。走一國，計畫下一國，按照這個大原則，我們在紐西蘭旅行的期間，利用空檔確定澳洲的路線，決定從墨爾本騎到凱恩斯，縱貫澳洲的東岸。

錢不夠用!?

澳洲的中部是聞名世界的熱風沙漠，若是街頭表演，聽眾恐怕只有仙人掌和袋鼠。橫越熱風沙漠是最佳的冒險，然而經費不足的人，不管走到哪裡都是冒險。

有道是窮病還需現金醫。

當初為了節省機票錢，我們以墨爾本為中繼站，購買兩張台灣來回墨爾本的半年期機票，再加兩張墨爾本到基督城的來回機票，隨即帶著一千美元的生活費展開紐澳之旅。雙管齊下的努力，確實節省不少經費，可惜仍然不敵航空公司一公斤二十元紐幣的超重費，帶著單車與行李的單程超重費就高達三百六十元紐幣，讓我們的經費支出雪上加霜。

在紐西蘭的八十二天，我們想盡辦法節流，同時，試著在大街小巷演奏口琴開源。

走出墨爾本的機場，靜宜開始清點現金，原本一千元美金的生活費，在紐西蘭消耗約三成，再扣掉三成的行李超重費用，只剩下三百五十元澳幣。從墨爾本到凱恩斯總共四千三百公里的路程，預計八十二天旅程，在平均物價高達台灣三倍的澳洲，扣除食衣住行的基本生活費，還要再想辦法購買兩張從凱恩斯飛回墨爾本的單程機票。這樣經費不足的旅遊簡直變成不可能的任務。（當年澳幣一元約台幣二十六・五元）

但是，面對艱難的處境，我反而異常冷靜，人處在逆境裡，自然激發無限潛能，若是能換個角度想，節省一點，剩下的三百五十元澳幣足夠兩人三十多天的生活費，若是在這段期間內，運用我們的專長賺到所需費用，困難就能迎刃而解！聽說我們擦玻璃的

六張明信片報平安

工夫從紐西蘭的東岸傳到西岸，又從西岸的蘿絲鎮傳到一個遙遠的異鄉。

「你在澳洲有朋友嗎？」

我搖搖頭：「沒有。」

在紐西蘭蘿絲鎮的藝廊打工換宿的期間，我們認真工作的態度深得老闆娘艾琳妮的賞識。有一天，兩位澳洲觀光客停車參觀藝廊，她靈機一動，想到一個好主意。

「你們覺得我店內的窗戶乾淨嗎？」

老闆娘艾琳妮笑了，她說：「這是兩個台灣人的，他們正在騎單車環遊世界，是我在南島東岸有機農場的一個朋友介紹的，你們要不要認識他們呢？」

顧客大衛和茱蒂絲看著閃閃發亮的玻璃說：「實在是非常乾淨！」

「騎單車環遊世界？聽起來似乎很有趣！」

靜宜跟我穿著工作專用的花襯衫，前天除雜草，昨天擦玻璃，現在正忙著用吸塵器清理汽車內部的各個角落。「權！」艾琳妮急急忙忙跑出藝廊，喊我的名字，喘得上氣不接下氣，說，「有兩位澳洲來的客人想要認識你們，跟我來。」

茱蒂絲看起來是位心地善良的女士，大衛雪白的頭髮讓我印象深刻，在櫃台旁短暫的寒暄之後，他們在我們的記事本上留下完整的地址與電話，邀請我們去他們家。我看著地址上寫著墨爾本，那不是我們在澳洲的第一站嗎？

六張明信片報平安

闔上筆記本，一個月之後，我們已經搭機飛往澳洲，跟著筆記本上的英文地址，騎車抵達萊蒂絲和大衛的家門。屋子裡的展示櫃，放著紐西蘭的彩繪馬克杯，再見到作品，艾琳妮拉胚、彩繪與燒窯的過程，隨即回到眼前，我們好像又回到當初相遇的地點紐西蘭蘿絲鎮。

我未曾想過，認識這兩位年過七十歲澳洲朋友的緣起，是因為一個藝廊的馬克杯，還有擦得明亮的玻璃。或許，傻傻地堅持也是一個專長，擁有此項專長，即使語言、文化、年齡不同，也能感動陌生人的心，讓陌生的朋友互相介紹口碑，一個傳一個。

住在大衛家的五天，我們幫忙擦玻璃，吸地板。相處幾天，發現他們也愛旅行，雖然已過不踰矩之年，總是愛到世界各國旅遊。而且大衛七十歲的慶生方式，竟然是高空跳傘，他說，跳一次傘總共花費四百塊澳幣，我告訴他，台灣人要服兩年的兵役，當初，我志願參加傘兵，同樣是跳傘，政府要付我們薪水。二十歲出頭，我就發現自己是個愛冒險的人，若是能加上一些出奇制勝的點子，必定能用最少的資源發揮最大的效益，尤其，我又受過相關的野外求生訓練，難怪腦袋裡每天飄著美麗的風景幻影，時時刻刻浮現著單車環球的白日夢。

說實在，這趟旅行的表面是單車環遊世界，但是我在心裡，卻把這件事當成特種部隊的訓練，好像是要克服狂風暴雨的絕地任務。至於靜宜的想法呢？我常覺得，在這趟旅行裡面，她要面對的比特種部隊的訓練還難，因為她要在未知的陌生環境裡，用一種不熟悉的單車旅遊向前行，憑著信心，把自己的安危交在愛冒險的老公手中。在澳洲的

100

即使一無所有，也要單車環遊世界

旅途，我看到她的成長與改變，在往後的日子，每當遇到困難或是出現放棄的念頭，我都會想起靜宜的改變。也因著旅行彼此扶持與接納，真實體驗生命共同體的意義。

離開大衛家之前，我也明白一件事，其實，他們是真心想幫助我們，就算不幫忙擦玻璃，不在花園除草、施肥、整地，他們仍舊歡迎我們，而我們都瞭解，旅行期間無法帶著多餘的物品，能夠出點力，幫忙做些家事，變成我們之間心照不宣的默契。路騎得越遠，越容易發現我們的需求越少，路騎越遠，越容易發現願意付出的人，一路上，就會遇見許多願意回饋的朋友。

茱蒂絲是個退休的護士，在我心中是南丁格爾的化身，對陌生人特別關愛。臨別前，她送給我們兩包零食和六張貼妥郵票的明信片，請我們抵達大城市之後，寄明信片報平安。她說，不用擔心，收件地址都已寫妥。

我們就帶著這份報平安的工具上路。大衛揮手道別，說：「如果你們路上沒錢了，記得打電話給茱蒂絲，她有的是錢！」

▲臨別，茱蒂絲交給我們六張明信片，要我們一路報平安。
▶權宜和茱蒂絲、大衛一家人合影。

街頭表演籌旅費。

讓口琴音符為我們開路

我的心裡帶著這句話出發，剛跨出他們住的高爾夫球場度假社區，便四處張望，有一股衝動想找個公共電話亭，拿起話筒，撥電話給茱蒂絲，告訴她，我們現在就沒錢了。

但是，我忍著不回頭，決定選擇用古老的工具——茱蒂絲給的六張明信片來說明，我們會盡力完成這趟旅行。從這對剛認識的朋友身上，我也意識到這趟旅行不知道有多少親友為我們的安危擔心，那種心情很複雜，本來就不善言詞的我，不知不覺之中加快步調，決定用行動來回應他們的關愛。

我們的路線決定以東岸的四個大城為目標，墨爾本↓雪梨↓布里斯本↓凱恩斯，希望能在抵達雪梨的時候，賺到從凱恩斯飛回墨爾本的機票錢。計畫的施行方法就是在抵達大城小鎮的中心，花費兩個小時做街頭表演。募到的零錢當生活費，多的錢存起來買機票，計畫其實很簡單，只是聽起來有點瘋狂。

人在國外，舉目無親，只能卯起勁來拚，靠著口琴傳出的老歌音符，為我們在異鄉開路，把安全帽變成街頭藝人裝錢的器皿，漸漸好像有道曙光出現，在陌生的國度，一個接著一個的陌生人，將硬幣與小鈔贊助一位無名小卒的單車夢。我在表演的同時，靜宜也沒閒著，負責到旅遊中心找資料，上網報平安，接著，她再回到我表演的地點，拾起安全帽裡的銅板，到附近的超市採購食品。

有一次，超商的收銀員問靜宜：超市門口外的人是你老公嗎？靜宜靦腆地點頭說：

變身街頭藝人之前，你問我會恐懼嗎？是的，我怕得要命。在任何一個地方的街頭表演之前，我都緊張得手心沁汗，異鄉微小的風吹草動都被放大數百倍，是個愛自己嚇自己的人。怕歸怕，面對恐懼的時候，我會試著想起自己的選擇，然後深呼吸幾口氣，搖搖頭動動雙腿，舒展身子，拿起樂器踏上街頭。當第一個音符從口琴中響起的那一刻，我將所有的專注力集中在音樂裡，當我專注於音樂而不是恐懼時，令人喪膽的害怕，就在不知不覺中消失得無影無蹤。

「是的。」店員又問：「他在做什麼？」靜宜拿著手裡的銅板結帳，輕聲地告訴店員：「他正準備幫我賺晚餐。」

街頭表演時有幾個印象最深的畫面，至今仍然停留在我的腦海。有一位老太太緩緩地推著手扶車，朝我走來，她環顧四周，布滿歲月痕跡的右手微微地顫抖，終於找到安全帽，投下一個銅板，然後用充滿磁性的聲音說：「謝謝你為這條街帶來音樂。」她的這句話，為我的街頭表演賦予了不同的意義。

相較於故鄉，在異鄉的街頭表演產生更多未知的變數，更像是在學習生命的功課，我學著在人海中告訴自己，在對的時間，做該做的事，然後，等待奇蹟的發生。

還有一對退休的夫婦，拿著一張捲好的紙鈔塞進我的手中，我打開一看，竟然是一張面值一百元的澳幣，我有點慌，即使老外不懂，我也不想欠下過多的人情債，我追到

104

即使一無所有，也要單車環遊世界

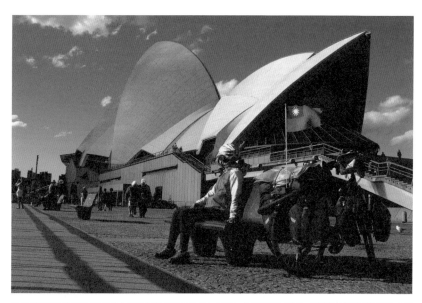

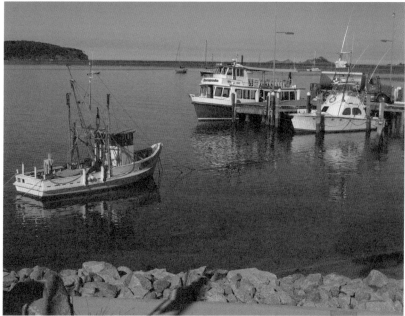

▲單車路過雪梨歌劇院。
▼澳洲東岸巴特曼斯灣。

他們的轎車旁，急忙推辭，他們回答：「我們剛旅行回來，知道旅行要花很多錢，你就帶著吧！」遇到這種陌生人的贊助，我的淚水也忍不住在眼眶打轉。他們不只是實質上的幫助，更給予我充足的信心，讓我以後遭遇困難的時候，也能夠鼓起勇氣度過難關。

感人的故事之外，偶爾也出現一些怪事。有一次，我站在街頭演奏口琴，有一位拿著小皮鞭的澳洲人，沿途問路人，打一次兩元澳幣。問到我的面前時，我的手頭雖緊，自尊心看起來像是被貓尾巴甩一下，根本不痛不癢。問到我的面前時，我的手頭雖緊，自尊心仍佔上風，立即堅定地搖頭說不。未料，這位仁兄不能得逞，竟然使出陰險的招數，走沒幾步，回頭丟兩元澳幣進安全帽，再用小皮鞭偷打我一下。

突然之間，我發現受皮鞭挨打的錢竟然比吹口琴好賺，可是，「君子愛財取之有道」的古諺，隨即就像閃爍的跑馬燈盤旋在我的眼前。街頭表演的錢難賺，但是，自尊無價，仍佔站在大街上的我，決定繼續吹口琴維生。

然而這位仁兄冷不防一個箭步，衝向離我較遠的另一單車，牽著鐵馬小奇拔腿就跑，他在我面前的柏油路上迴轉一圈，身旁飄著口琴傳出的〈綠島小夜曲〉音符，我仍舊沒有中斷表演，他闖進禁止騎單車的園遊會場，樂章行至副歌，兩個盡責的警衛開始追著他跑，曲子到了默默不語的最後一小節，手腳俐落的這位仁兄竟然把單車歸回原位，朝著氣喘吁吁的警衛大笑，像飛躍的羚羊消失在熱鬧的街道裡。

那時，我才深刻地明白以不變應萬變的道理，準備演奏世界名曲——〈月亮代表我的心〉之前，我將兩部單車上鎖，以防止更怪的事情發生。

從墨爾本到雪梨的這段日子，不管收入多少，我都試著用同樣的心態完成表演，共同努力的結果，費用慢慢增加，直到累積足夠錢的那一天，我們高興地擁抱在一起，夫妻兩人共同經歷缺乏到有餘的過程，心中的感動久久不能散去。

存夠錢的那天，我們直接騎進雪梨國際機場，在櫃台前疊起銅板，服務人員露出一臉疑惑的表情。我們用現金購買二張從凱恩斯飛回墨爾本的機票，解開經費短缺的難關。

踩在踏板上的角度，好像讓我看到不一樣的澳洲——一個偶爾有危險、卻充滿機會的地方。這裡原本是被英國當成流放罪犯的遙遠國度，有少數排外的極端分子，卻有更多友善的人民。我想，能夠實際感受當地的風土民情，用雙輪來測量這塊廣大土地，這種傻事也夠我們回憶一輩子。

看見靜宜回頭望著雪梨歌劇院的那刻，我輕輕地按下快門。剛才寄出的明信片也正朝茱蒂絲的家前進，相信不久的將來，她也會陸陸續續收到六張從澳洲東岸大城小鎮捎來平安訊息的明信片。

北美州——中美洲

我們不認得路，但我們最強的絕招，就是在沒有衛星導航的情形下將迷路當順路。找不到路，就往最大條的路騎，越簡單的方法越有效，山不轉路轉，路不轉人轉，我們轉來轉去，終於從加拿大飛越美國，抵達墨西哥，又從墨西哥往北騎回美國。

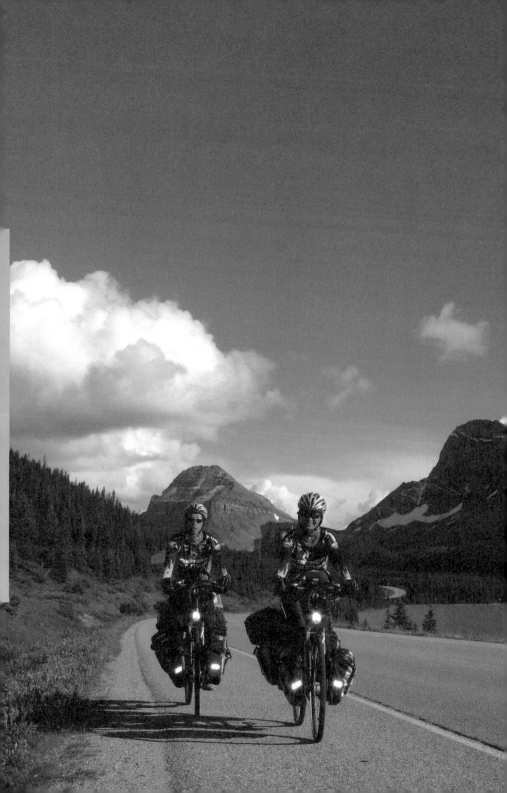

8 一路上的人情冷暖

單車遊加77天

移動里程：五二一五公里

考驗項目：簽證卡關、巧遇黑熊、冰雹

綠色天使：夏恩、姜伯伯

區分國界的玻璃門

歷時十個月，完成台灣、日本、紐西蘭、澳洲，總里程一萬零八百公里的旅程，我們飛回台灣，準備申請第二階段環球之旅的簽證。

返回台灣的家，短短幾天適應住在有屋頂遮風避雨的房子。僅存的旅費所剩無幾，訂購台灣去加拿大的單程機票錢都不夠，我在心裡的深處，開始逃避再度出門騎單車的

事情，我不斷地幻想，應該突破所有經濟上的困難與捆綁，然而現實裡的費用卻是越來越少。我忍不住大聲地朝著天空呼喊：「我該怎麼辦？」

灰蒙蒙的天空仍是一片寧靜。上帝聽到我的呼喊了嗎？

靜宜說：「先去辦簽證吧！上帝如果要我們去的話，其他的就不成問題；若上帝不要我們去，不管我們再努力，也是徒勞無功。」

我們累積台灣、日本、紐西蘭與澳洲一萬多公里的單車旅遊經驗，已經克服騎單車旅遊的技術問題，接下來，我們打算將剩下的十六國一次騎完，若要踏出這步，一定要想辦法取得目的地國的簽證，還要考慮到簽證的效期。

我們先從加拿大著手，順利取得簽證。

接下來是土耳其，由於是單車旅遊的緣故，預計在一年後，我們才會抵達土耳其，櫃台小姐收件時面有難色，她請我們稍候，表示需請示大使。關上門之後，我們被留在玻璃隔間的櫃台前方，時間一分一秒消失，我們忐忑不安地等待，好在沒多久，土耳其文化經濟辦事處的大使答應我們的要求，可以將三個月的簽證期限延長為一年。還沒踏入土耳其，我們從簽證的核發過程，已經體驗土耳其人對旅客的友善。

下一個簽證是墨西哥，原本以為也會遭遇困難，踏入明亮寬敞的墨西哥經濟文化辦事處時，發現竟然只有兩位民眾申辦觀光簽證，也就是我和靜宜。

櫃台小姐閱讀我的資料，突然抬頭望我一眼：「你是作家嗎？」

「是的。」我的職業欄位的確寫下「作家」二字。

111

「稍等一下。」櫃台小姐說：「請跟我來，處長要接見你們！」

我暗暗地倒吸一口氣：「什麼！處長要接見我們。」該不會又要拒簽吧！職業欄寫作家有這麼嚴重嗎？我是不是應該老老實實寫上「無業遊民」？該不會又要拒簽吧！職業欄寫作家有這麼嚴重嗎？我是不是應該老老實實寫上「無業遊民」。對於在辦理簽證時的這種負面反應，應是源自於曾經被美國在台協會拒簽所留下的陰影，每當有任何不符標準作業的流程出現，拒簽的陰影就讓我繃緊神經。

兩人通過重重門禁，每推開一扇門，就好像通過一道難關。

我忽然想到所謂作家，不就是將自己的創意與想法轉化成文字著作的人嗎？不敢高攀作家名分的我，偷偷地利用六年的空檔寫出一本十四萬字的著作《不帶錢單車環島》。從無到有，讓我發現從實際操作之中學習的專家，也稱之為「作家」。尤其是在這種緊要關頭，文學素養尚待加強的我，也只能靠著糊里糊塗的膽量一搏。

這招到底有沒有效呢？我不知道對別人有沒有效，但是我先從說服自己開始吧！

墨西哥經濟文化辦事處處長慕東明親切地跟我們握手，說：「我正努力推展墨西哥的觀光旅遊，急需要像你如此勇於冒險的旅遊作家來發掘墨西哥美麗又有歷史文化的一面。」

我正襟危坐，頻頻點頭稱是，生怕一個不小心露出無業遊民的最高機密。

慕處長親自播放墨西哥的旅遊簡報，介紹自己美麗的故鄉，墨國風土民情與神祕的古文明逐一呈現眼前，簡報結束，我們驚喜獲得墨西哥十年旅遊簽證效期的禮遇。

然後又繞回美國在台協會，抱著細微的希望，再度登門申請，卻仍是拒簽收場。我

忍著心中的憤憤不平，一臉平靜地詢問拒簽原因，簽證官回覆：「因為你們的經濟約束力不足。」

好一句經濟約束力不足？若翻成白話文，即是簽證官認定我的錢不夠。

是這樣嗎？錢真的那麼重要嗎？錢不夠，真的沒有辦法做事，沒錢，就跟夢想無緣嗎？難道，美國沒有窮和尚跟富和尚的故事嗎？

簽證官員與民眾之間的強化玻璃，好像一道圍牆，分隔出貧與富，阻擋我們的計畫。

光是預約美簽要等兩個星期，排隊安檢、按指紋，再進行最後一關面試，拒簽與否都不退費。就算不計金額，光是想到消磨的時間與體力，波濤洶湧的思緒就充滿憤怒，我有一股想砸櫃台的衝動，只是，有一股溫柔的力量拉住我。靜宜和緩地說：「算了吧！他們不讓我們去，就不要去吧！」

雖然美簽被拒，但是，我想起一句老話，「若上帝關起一扇門，祂將為你開啟另一扇窗。」隔天，《蘋果日報》刊登我們的單車環球故事，全版的版面，詳述十個月有機農場志工的趣聞，街頭表演的血汗轉換而成的浪漫蜜月旅行。靜宜被封為鋼琴女鐵人，原本沒沒無聞的單車小卒，轉眼成為家喻戶曉的新聞人物。電視新聞接連報導，親友紛紛贊助經費，產生足夠的經濟約束力。原本無人知曉的單車旅行，迅速地傳遞至太平洋的另一端，也就是下個目的地加拿大。在又將出發的前幾天，我收到來自溫哥華的訊息。

夏恩：你的加拿大第一站在哪裡？

一路上的人情冷暖

前權：溫哥華。

夏恩：你第一晚睡哪裡？

前權：睡機場。

夏恩：睡機場。

夏恩：機場的哪一個旅館？

前權：機場的椅子上。

椅子變床，出入境大廳成為我們的臥室。聽起來似乎是以天地為家的至高境界，現在回想起來，往往眼睛還沒闔上，清潔人員已開始打掃環境，開著小車子幫地板打蠟，嗡嗡的聲音才走，又有工作人員忙著收集各路的推車，鐵架間相互碰撞的清脆聲不絕於耳，接著廣播響起，提醒你看緊行李以免遭竊。這只是練習曲，真正五星級椅子旅社的樂章稍後才開始，來自世界各國川流不息的旅客過境，離鄉的遊子、經商的客旅，個個歸心似箭，行李箱的滾輪摩擦地板的低沉聲音響起，與單車慢活步調擦撞出火花，我們只能將貴重的物品抱在胸懷，輪流守夜，希望能搶到一點睡眠時間。經過實驗證明，睡國際機場是個省錢的好辦法，卻不是補眠的好地方。

後來，我們一致認為騎單車環遊世界，真的要有一股傻勁，才會讓人投入一切，就算是睡機場也要邁開腳步出發，並且在逆境中繼續朝夢想前進，因為，有傻勁的人才容易專注在一件事，才會感動自己展開行動，才有機會等到感動別人的一天。

大概就是這種傻勁感動夏恩，他越洋尋人，接待我們住民宿，邀請我到綠色文化俱

114

樂部演講，因此認識加拿大台灣同鄉會的會長張幼雯，以及之後一路的貴人，有了當地華人朋友的熱情贊助，我們在旅程之前就找到所需的資訊，在異鄉更有前行的動力。

這次特別的邀約好像也是一個轉機，起步時，我們手上的器具是鋤頭、抹布、口琴，現在，飛到加拿大，變成演講的麥克風。經費有限的旅行，確實多出更多的冒險，卻也增加更多的驚喜，經過一萬多公里的單車洗禮，我們也試著從單車無名小卒的角色接受新的挑戰，開始分享所見所聞，試著轉換成一對單車旅行的專業演講者。

從冰原大道到靈魂島

言歸正傳，只要想盡辦法騎上加拿大橫貫公路，就算是路痴也不用擔心迷路，有些路段若是禁止單車通行，也有正確的指標引導你繼續往替代道路前行，大部分的替代公路都與加拿大橫貫公路平行，經過希望小鎮（Hope）之後，開始進入上下起伏綿延的公路，此時進入菲沙峽谷（Fraser Canyon），將沿著美麗的河谷往北一百八十九公里，到卡什溪（Cache Creek）轉向東邊，再走八十四公里進入坎盧普斯市（Kamloops），兩個大城鎮中間大都是農地與小鎮，也就是說，沿著加拿大橫貫公路，經過希望小鎮之後，大約二百七十三公里才會經過人口約九千人的坎盧普斯市。上路必須帶足約三日份的糧食，以備不時之需。不過還不用太擔心水的問題，讓我憂心的是野生動物。

在卡娜卡（Kanaka）的路上，沒有任何心理準備的情形下，有隻黑熊媽媽突然出現

在加拿大一號公路上飆單車。

抵達灰熊鎮，不過讓我們嚇破膽的可不是這一隻！

在我們面前，帶著兩隻小熊過馬路，而且，我發現，現代的熊學會遠離汽車的噪音，但是單車不會產生噪音，牠們橫越馬路時才驚覺我們的存在，還來不及大叫，空氣一瞬間凝結於壯麗河谷之中，我們全身的力量都集中在雙手，煞車系統成了決定存亡的關鍵，用盡吃奶的力氣緊急停住，以免自己成為黑熊的晚餐，而黑熊家族只望了我們一眼，就發動旋風掃堂腿的威力，迅速消失在路旁的樹叢之中，人與熊數十公尺的距離，不到五秒鐘的相遇，讓兩位台灣單車客畢生難忘。

既然千里迢迢來到加拿大的西岸，千萬不能錯過這條位於九十三號公路的冰原大道（The Icefields Parkway），這段號稱全世界最美麗的公路之一，南起班夫國家公園（Banff National Park）北至賈斯珀公園（Jasper National Park），從露易斯湖（Lake Louise）到賈斯珀鎮約莫二百三十公里的路程，有五十座超過三千公尺的高山環繞兩側，高山又有冰原，地貌多變與得天獨厚的自然環境裡，孕育出種類豐富的動植物，難怪踏進國家公園，就像是跨進野生動物的家門。

117

不過，騎單車遊冰原大道還是有好處，所有的機動車輛進入國家公園都需要購買通

行證，唯獨單車可以享特權，免證進入國家公園。

我們不認得路，但我們最強的絕招，就是在沒有衛星導航的情形下將迷路當順路。

找不到路，就往最大條的路騎，越簡單的方法越有效，山不轉路轉，路不轉人轉，我們

轉來轉去，終於轉到素有落磯山寶石之稱的露易斯湖！維多利亞冰層的雪水融化成湖水，

湖底岩層的硫化銅，加上被流動冰河摩擦成細如粉末的石粉（rock flour），隨著不同的

光波與漂浮於水中的礦物質，讓純淨的湖泊散發著奇特的翡翠綠與孔雀藍，淬煉過的藍

綠之間好像有一種不可測的魅力。

冰原大道有兩個隘口，若是從露易斯湖往賈斯珀的方向前進，先要通過海拔二

〇七六公尺的弓隘口（Bow Pass），由於坡度較緩，從露易斯湖騎過弓隘口難度不算

高。下一個隘口，從露易斯湖往北約一百二十公里，海拔二〇三〇公尺的桑瓦塔隘口

（Sunwapta Pass），由於坡度較陡，對女生來說比較吃力，我們剛往桑瓦塔隘口騎，天

空隨即降下冰雹，打在安全帽上發出叮叮噹噹的聲響，然後烏雲密布，開始下起細雨，

遠處的山頭則飄下新雪。雨天加上寒冷的氣候與陡坡，實在艱辛，回頭看推著單車的靜

宜，臉上分不清是淚水還是雨水。

然而，桑瓦塔隘口也是兩座國家公園的天然邊界，通過這個點，就通過冰原大道的

中心點，離哥倫比亞冰原也就不遠了。

哥倫比亞冰原（Columbia Icefield）是觀光勝地，公路旁的冰原中心（Icefield Centre）

是冰原大道少數提供住宿的地點，其餘旅館大都集中於班夫鎮或是賈斯珀鎮，國家公園內另有許多露營地。越過隘口之後氣溫驟降，接近傍晚，我們只能遠觀阿薩巴斯卡（Athabasca）冰川，隨即往山下騎，按照海拔上升一千公尺溫度下降攝氏六度的法則，往山下走即可回暖，我們使出吃奶的力氣踩踏板，順著坡騎到天黑的前一刻，才避開當晚的飄雪。

加拿大算是我們的幸運地，因為我們利用路線避冬，禦寒的裝備仍需加強。每次在最危急的關頭都適時出現天使來幫助我們度過難關，就像在冰原大道遇見從台灣移民到加拿大的姜伯伯與姜媽媽。他們開車出遊，看到我們竟然以單車走相同的路程，特別邀我們到賈斯珀鎮與他們同住旅館，順便幫我們補補身體，好好休息個一兩天。

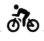

哥倫比亞冰原位於加拿大落磯山脈，面積大約三百二十五平方公里，橫跨北美洲大陸分水嶺。冰原的一部分在班夫國家公園的西北角和賈斯珀國家公園的南端，厚度為一百到三百六十五公尺。阿薩巴斯卡河、北薩斯喀徹溫河（North Saskatchewen River）以及哥倫比亞河都發源於哥倫比亞冰原。這裡是北美洲水文最高點，水向北流入北冰洋，向東流入大西洋，向南向西流入太平洋。

119

託他們的福，我們一同享用大餐，恢復體力，也有機會一起參觀較少國人知曉的梅琳湖（Maligne Lake）。梅琳湖位於賈斯珀鎮南方四十四公里，以翡翠的湖色與靈魂島（Spirit Island）聞名，清澈的湖水與岩石砌成的壯麗山垣讓人連連驚呼造物者鬼斧神工的巧妙。

靈魂島雖小，卻有一種遺世獨立的美感，沒有太多觀光客的紛擾聲，我們抵達的時候，烏雲密布的天空突然露出一道曙光，好像歡迎我們的來訪，灰色的天空，絲綢般的白雪，繽紛的湖光山色，各自散發著靈性，各自扮演好自己的角色，有一種安定又無形的協調，美得恰到好處。

離開這裡之後，我們的旅途中

難忘的的冰原歷險記。

再也不曾遇見這樣的小島。

睡在帳篷裡的日子，我總想著，還有多少的機會能與這種美景不期而遇，半夢半醒之間，看著窩在睡袋裡的靜宜，心中好像浮現答案，天下的風景再美，也不如真心相愛、一起同行的另一半來得美。

我忍不住在她的額頭上輕輕吻一下，即使往後的旅途沒有最美麗的公路，只要有你繼續同行，不管哪裡，都有最美的風景。

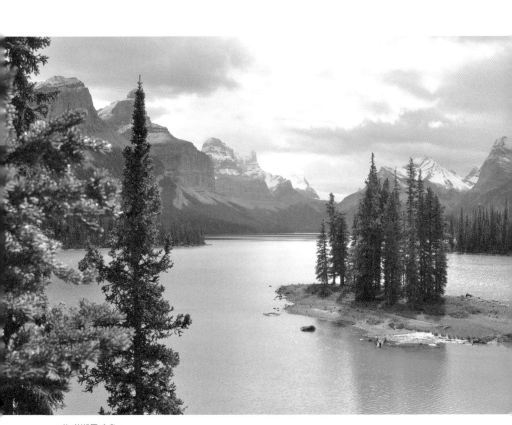

梅琳湖靈魂島。

9 暖在心頭的冰

考驗項目：極度低溫
騎車記錄：單日同行 一三五公里
同鄉天使：簡月春、陳添明

離開賈斯珀鎮，也就是離開最美麗的公路往東走，原本一路往高處行的落磯山脈，反而變成我們的超級溜滑梯，西南季風加上緩緩下坡，兩台鐵馬創下單日同行一百三十五公里的最高記錄。我看著天色還亮，想多騎一些路，靜宜說：「要騎你自己去騎吧！」對於刷新記錄的挑戰，一點興趣都沒有。她沿途構想著晚餐的菜單，只想早點休息。

我尊重她的決定，就像她放棄穩定的鋼琴教職，跟著我單車旅行的決定一樣，騎越

即使一無所有，也要單車環遊世界

在加拿大為了避寒，我們選在一處關閉的遊客中心紮營。

遠，越能體會捨與得都在一念之間。原本，我想挑戰加拿大的西岸到東岸約七千公里的路程，但是，照我們雙騎同行的速度，大約需要一百天，若加上休息的天數，恐怕加拿大已經進入嚴寒的冬季。於是，我們更改計畫，決定從溫哥華騎到多倫多市，兩地距離約五千三百公里，大約需要七十天，加上一週休息一天，可在三個月內抵達目的地，再從多倫多國際機場飛往墨西哥市避冬。

可是，再加二千公里就可挑戰橫越加拿大東西岸，要放棄這麼難得的機會確實很可惜。遇到這種兩難的抉擇，通常最容易看見彼此的核心價值。換個角度來想，靜宜挑戰的難度恐怕已經超越她的極限，我不忍心再為一個記錄而增加她的難度。況且兩人同行最終也只能有一個決定。她捨了自己，我也當捨自己，才能共同完成夢想。

找到同行的關鍵鑰匙，好像為單車插上翅膀，乘著季風，飛向加拿大北方最大的城市——艾德蒙頓（Edmonton）。正如所有輕鬆的下坡，都在艱難的上坡之後，甜美的果實，也藏在辛苦付出的背後。承蒙台灣同鄉會會長簡月春邀約，我們的運氣也越來越好，從睡帳篷的日子，變成溫馨又充滿台灣味的快樂時光。

123

暖在心頭的冰

草原省，真如其名，一望無際的草原。

十七元台幣的國民外交

當地的台灣鄉親為我們舉辦了歡迎餐會，令人懷念的家鄉味紛紛出爐，連我們最熟悉不過的冰品也現身。你能想像在艾德蒙頓吃剉冰的畫面嗎？在台灣吃剉冰是件最平常不過的小事，但是跨出國門，這就變成一件奢侈的大事，因為艾德蒙頓市沒有剉冰機，我們眼前的剉冰機是經由空運，從台灣飛抵加拿大。不知道為什麼，我們雖然嘴裡吃的

即使一無所有，也要單車環遊世界

▲台灣同鄉會為我們舉辦的歡迎茶會。
▼艾德蒙頓的國民外交。

是冰，但是心裡卻漸漸溫暖起來。

簡會長本身是護士，將工作之餘的時間奉獻給台灣，每當台灣有學校團體到當地做藝術交流，她就號召會員提供住宿場地，通常是自己家多餘的空房。從他們身上，我看到用最少的資源，發揮最大效益的原則，尤其是對台灣有益處的活動，眾人往往有錢出錢，有力出力。她提議，在我們離開艾德蒙頓的那一天，邀約台灣同鄉一起騎乘插著國旗的單車出城！

暖在心頭的冰

那天，出發時間一到，各行各業的同鄉聚集在公園，還有留學生蹺課前來。我感動

莫名，只是一介辭去工作的小老百姓，也不曾號召過任何群眾，這次前來的朋友都是因

為迫切希望為台灣露臉而貢獻出自己的時間，這種對故鄉無私的關愛凝聚眾人，令我倍

感榮幸。雖然只是自備一台腳踏車、一面十七元台幣的小國旗，但是，每一個人為國民

外交付出的心意──無價。

草原不無聊

墨爾本的大衛曾告訴我，加拿大的中部是麥田與草原，開車經過時，好幾天都是相

同的景色，十分無聊，他提醒我最好搭車通過。可是，來自寶島的我們，以高山海洋與

多變的地貌聞名，正好缺少這種一望無際的草原，我又要了一點無可救藥的叛逆，決定

騎單車體驗草原風光。

但是叛逆的報應跟著來臨，路上我突然肚子一陣絞痛，好在發現了一個免費的休旅

車露營地可借廁所，我想不用花多久時間，就讓靜宜獨自往前騎。

從洗手間出來，老闆剛好回來，他也是喜好結交朋友的人，才會在路旁插上招牌，

讓愛旅遊的車友免費使用自家空地。但是好像很久沒有遇到客人來訪，不知不覺跟我聊

了開來，我開始幻想，若是不趕路，住在這裡該有多好⋯⋯

靜宜原以為我隨後就會趕上，卻等不到人，她放慢速度，不時回頭觀望，剛開始有

即使一無所有，也要單車環遊世界

點生氣，以為我掉進加拿大的茅坑裡，越等越久後，生氣轉為擔憂，開始胡思亂想，擔心她那位樂天派的老公發生意外。

熱情的老闆聊得很盡興，我猛然回神，此刻老婆正在獨自騎車，馬上向他告辭，快馬加鞭急追靜宜，但為了節省經費，全部家當和糧食飲水都帶在單車上，正如一台轎車的引擎卻拖著卡車的貨量。眼看著自己被一台台汽車超越，鐵馬踩踏的轉速拉得再高，卻連出門買菜阿嬤的車尾燈都追不上。

靜宜不斷地回頭望，同時也意識到這個國家有多大，而自己的單車有多麼單薄，這一年來的旅行，她已經習慣我隨時在身邊，忽然不見人影，孤獨感瞬間被放大。幸好不久之後，一個微小的身影出現在地平線的另一端，她知道全世界只有一人，會在此時此刻騎著單車出現在這條公路上，那就是我。

當我氣喘吁吁終於追上靜宜，突然看見她丟下單車，跑過來緊緊抱住我。直到今日我還是無法瞭解女人腦袋裡的想法，我只是去免費露營地借了洗手間，跟老闆多聊幾句呀。在這片看似無聊的草原，我們站在公路旁擁抱彼此，明白了困境不重要，重要的是彼此扶持，才能走得長遠。

📍

經過兩個星期的努力，我們抵達馬尼托巴省（Manitoba）溫尼伯市（Winnipeg）的陳添明會長家。著名的卡通《小熊維尼》中的維尼（Winnie）就是溫尼伯的縮寫。除了

有名的小熊之外，這裡也以冷著名，有多冷呢？會長說，溫尼伯被稱為進入北極圈的大門，氣候相當極端，五到九月的溫度經常達到攝氏三十度，十一月中到三月之間平均溫度都處於十度以下（夜晚甚至可以到攝氏負五十度）。「加拿大的冬季長，再怎麼小心謹慎的人，一輩子至少會遇到一次車禍，若是在天寒地凍的惡劣環境下，缺少一次適時的幫助，有可能危及生命安全。」他就曾經在零下四十度低溫的清晨開車上班，途中因為路面結冰而打滑失控，好在後頭的車輛立刻停下來幫助他。正因外在環境如此冰冷，人們互助的文化才會深植民眾心底，因為下次遇到困難的可能就是自己。騎一趟加拿大，發現

小熊維尼的故鄉。

外表冰冷的美麗裡，藏著對陌生人伸出援手不求回報的熱情，我們一路上總是遇到友善而大方的朋友。

此時楓葉開始變色，沒有見過北國金黃色楓葉的我們感到莫名的興奮，然而，加拿大人看到楓葉變黃卻是心情低落，因為楓葉掉落代表寒冷漫長的冬天即將來臨。加拿大的秋天特別短，慢則一個月，快則二到三週即結束，接下來的氣候越來越寒冷，怕冷的靜宜，即將挑戰下一個氣候的難關。

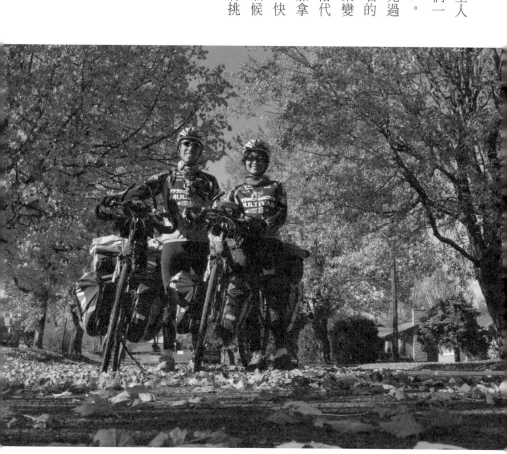

北國的楓葉開始變色。

10 天使就在下一個轉角出現

考驗項目：遺失婚戒

熱心天使：約書亞、茱莉亞、戴夫、瑪麗安、廖芳隆、陳碧愛

婚戒不見了！

二○一○年十月六日，在加拿大烏普薩拉（Upsala）小鎮的休息區，我正拿出汽化爐，組裝爐具，準備要煮義大利麵，烈火很快地將水煮沸，眼看午餐即將完成，靜宜突然大叫一聲，「我的戒指不見了，我的戒指不見了！」她一臉驚恐。

這一喊，用餐的心情頓時消失得無影無蹤。我們從休息區開始尋找，桌子、椅子、

即使一無所有，也要單車環遊世界

權宜的結婚戒指。

實木地板的夾縫，遍尋不著。翻遍帳篷、放衣物的袋子、食物袋、手提袋、馬鞍袋與身上所有的口袋，仍舊不見結婚戒指的蹤影。

我們曾在眾人面前宣誓，無論遭遇貧困疾病，都將彼此扶持直到永遠，結婚戒指就是見證我們誓言的其中一項信物。這信物卻在我們旅行的時候憑空消失，連消失的時間都不曉得。靜宜因為路途的艱難，整個人瘦了一圈，這是從我們相識以來，她體重最輕的時刻，她的手指也跟著消瘦，戒指才會趁機悄悄地溜走。

我試著從相機中的影像回推，發現靜宜的戒指最後一次被拍到，是在一百多公里前的圖書館，也就是說，從烏普薩拉的休息區到圖書館的一百多公里內的任何地點都有可能。要在這麼長的距離找一枚微小的戒指，猶如大海撈針。

我們在休息區翻箱倒櫃的舉動引起旁人關注，兩位陌生人上前安慰我們，並表示願意給予協助。由於移動方向剛好相反，我不好意思麻煩他們，想就近到路口搭便車。他們卻說：「不要緊，我們今天放假，也快要結婚，十分能體會遺失結婚戒指的心情，我們願意載你到昨晚的露營地。」

他們是約書亞和茱莉亞，我坐上車，接受他們的幫助。窗外的景色倏忽飛去，這是這趟旅程中，少數幾次往走的經驗，同樣的路，不同的方向，在這條陌生的道路，存留著一絲絲的熟悉。我看著轎車的里程表，數字一圈一圈滾動，快速道路旁出現一條與記憶

131

吻合的小徑，有一根枯樹根擋住出入口，昨晚野營的地點就在面前，我迫不及待地推開車門。

帳篷的痕跡還停留在倒伏的草地，咫尺的黃色沙土是臨時的廚房，空中彷彿還飄著昨晚炊煮時的熱氣。我們三人立即展開緊急搜索。

蹲在地上掃瞄地面的我，回想起往事。

「結婚戒指的內側要刻什麼字好呢？」「刻我們兩人的名字吧！」

靜宜說：「不要，我們要刻點有意義的字才行，不如刻Covenant吧。」

中文字意是「委身」，更深刻的解釋，就是兩方歃血為盟的約定。我舉雙手贊成：「那就刻Covenant吧。」

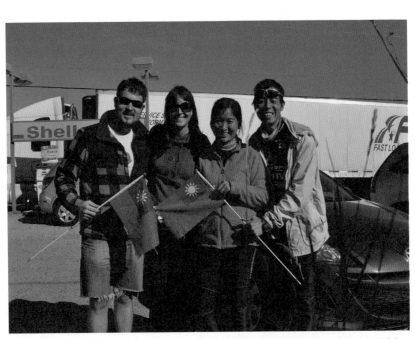

約書亞與茱莉亞熱心地幫我們找戒指。

這枚刻著誓言的戒指，夜以繼日跟著我們旅行，飄洋過海繞過半個地球，如今，消失於美麗的北方國度。

到底是掉在什麼地方？三人幾乎用盡各種方式在地上仔細尋找，草叢、碎石、樹枝，各角落都沒放過，只差沒將地表翻過來。好不容易看到一個閃亮的金屬，湊前看，原來是易開罐的拉環。為了實驗，我撥下自己的戒指往地上丟，在陽光照耀下，戒指的亮度更勝拉環，若是昨天掉在這裡，應該很容易就發現。我們三人排成一列，展開地毯式的搜尋，從路口到路尾再次重新檢視一遍。一無所獲。

「戒指重要還是誓言重要？誓言重要還是愛人重要？」自問自答時，心中浮現答案。

我決定返回休息站。約書亞很不捨，上車前還對我說，「真可惜，我也好想找到這枚戒指。」

窗外的景色依舊，我卻忘記路上有什麼吸引人的地方，一草一木漸漸和快速道路融成模糊的一體，在我視焦外全變成一片寂靜的空白。車子的速度是那麼快，而我只覺得時間過得好緩慢。

坐在休息區等待的靜宜看到轎車，跑到車門旁。第一句話是：「找到了嗎？」我不知該如何回答她，默默搖頭。淚水在她的眼眶悄悄打轉，我將她擁入懷中⋯⋯「你比戒指還重要，只要你在，其他東西都不要緊。」

133

靜宜的 悄悄話

　　我在旅途中，看見一對情侶正在吵架，男生一直退讓，女生不停地指責男方，雙方關係陷入嚴重的傾斜，幾乎就要爆發感情危機，就連在一旁觀看的我，也不禁為他們感到擔心。我很想告訴這個女生，若是你一直指責對方，之前累積的親密關係會慢慢被銷磨，最終宣告破裂。

　　突然有一個微小的聲音對我說話：「那個女生就是你！」

　　半夜被這句話嚇醒，在微弱的光線下，摸著心跳加速的胸口，不斷地望著內帳的四周，直到熟悉的景物慢慢映入眼簾，我才明白這是旅途的一場夢。我忽然意識到，自己確實在旅途中不斷地指責他，忘記對方的付出與辛勞，我為付出體力勞累，難道他就輕鬆嗎？

　　我確實就是那位不斷指責對方的女生。我想到前權有時獨自在結霜的戶外野炊，只為了把熱騰騰的食物送進帳篷給我，洗碗筷時又獨自外出，沾到水的雙手總是被凍得發麻。騎同樣的路程，還要冒著未知的風險街頭表演，總是把輕鬆的工作交給我。我可以拿著他辛苦賺的錢去購物，他卻在我心情不好的時候，承擔我無理的情緒，又在意見不同的時候被我指責。我看見自己的軟弱，兩行淚流過臉頰。

　　我搖醒前權，對他說：「對不起！」

　　他看到我的淚水，沒有責備我打斷他的睡眠，只是擁抱著我，拍著我的背，淡淡說：「沒關係，沒關係。」

　　我的眼淚終於決堤而出，因為我知道，在他面前，我可以自由表達情緒，即使在半夜叫醒他也不會挨罵，只是在這艱困的逐夢過程，我忘記他的感受，反而讓憤怒來掌控我的情緒，不斷將他逼上絕境，差一點連我們之間的關係也變成陪葬品。但是他仍舊選擇原諒我，讓我如釋負重，挾制著我的過犯也同時被釋放，沉重的罪惡感消失無蹤。

　　那一晚，我從想放棄夢想和不穩定的情緒中，重新得到站立的力量。我重新感受到夜晚的寧靜，心中環抱著溫暖而明亮的平安，那股力量幫助我的眼淚慢慢地停下腳步。在不知名的野外，無聲的深夜，星光映在我們漂泊的小窩，我在老公的懷抱裡進入夢鄉，感覺到兩人之間微妙的變化，信任和同甘共苦的緊密關係再度得到連結，那微小的聲音，提醒我注意情緒的平衡，也恢復我和前權的關係。

．

　　「昨晚到底發生什麼事？」第二天，前權好奇地問我。

　　我回答：「沒事，沒事，只是做了一個夢。」他繼續問：「什麼夢？」

　　我有點緊張：「沒事，以後再跟你說。」

讀者服務卡

您買的書是：_____

生日：　　　年　　　月　　　日

學歷：□國中　　□高中　　□大專　　□研究所（含以上）

職業：□學生　　□軍警公教　□服務業

　　　　□工　　　□商　　　□大眾傳播

　　　　□SOHO族　　　　□學生　　□其他 _____

購書方式：□門市 ____ 書店 □網路書店 □親友贈送 □其他 ____

購書原因：□題材吸引 □價格實在 □力挺作者 □設計新穎

　　　　　□就愛印刻 □其他 _____（可複選）

購買日期：_____年_____月_____日

你從哪裡得知本書：□書店 □報紙 □雜誌 □網路 □親友介紹

　　　　　　　　　□DM傳單 □廣播 □電視 □其他

你對本書的評價：（請填代號 1.非常滿意 2.滿意 3.普通 4.不滿意）

　　　　　　書名_____ 內容_____封面設計_____版面設計_____

讀完本書後您覺得：

1.□非常喜歡 2.□喜歡 3.□普通 4.□不喜歡 5.□非常不喜歡

您對於本書建議：

感謝您的惠顧，為了提供更好的服務，請填妥各欄資料，將讀者服務卡直接寄回或
傳真本社，我們將隨時提供最新的出版、活動等相關訊息。
讀者服務專線：（02）2228-1626　讀者傳真專線：（02）2228-1598

舒讀網「碼」上看

235-53
新北市中和區建一路249號8樓
印刻文學生活雜誌出版有限公司　收
讀者服務部

姓名：＿＿＿＿＿＿＿＿＿＿＿＿　　性別：□男　□女

郵遞區號：＿＿＿＿＿＿＿＿＿＿

地址：＿＿＿＿＿＿＿＿＿＿＿＿＿＿＿＿＿＿＿＿

電話：（日）＿＿＿＿＿＿＿　　（夜）＿＿＿＿＿＿

傳真：＿＿＿＿＿＿＿＿＿＿＿

e-mail：＿＿＿＿＿＿＿＿＿＿＿＿＿＿＿＿＿＿

INK

「喔，以後再說？」前權決定用時間來等待我的答：「那就以後再說吧！」

嗯，他總是願意花時間等待我。

從此之後，我的情緒就能夠掌控自如嗎？不，耗費體力的時候，我的心情仍舊容易起伏不定，而且我們的個性相差太遠，處處都是生活的引爆點。尤其是出發之前，我們分隔兩地工作，只在週末相聚，單車環遊世界之後，才正式體驗二十四小時相處的現實生活，在摩擦之間更深入瞭解彼此，不只是好的一面，連壞的一面也無處躲藏，但是，我開始學習在情緒失控之前保持安靜，只要能做到這點，我們爭吵的頻率就大幅降低。進而用言語溝通，逐步地接納對方的優缺點。

這場旅行正在改變我們的人生，不止看見各國的大山大水，更看見兩個不同個性的人在實踐夢想的途中如何將衝突慢慢變成祝福。

這場夢境成為我們關係的一個轉捩點，我決定聽從內心微小的聲音，改善我們相處的模式，往後加拿大的天氣依舊寒冷，但是，我們的關係已經回溫，再冷的天氣，也無法凍結我們的婚姻。

休息站旁還有一間雜貨店與餐廳，也是方圓五十公里內我們唯一看見的商家。約書亞向老闆說明我們的結婚戒指掉了，老闆與店員也前來關心。老闆告訴我們，兩個星期後，他們要整修休息站，將派起重機將實木地板吊起來，順便尋找戒指的下落。

「謝謝你們，謝謝！」面對他們誠摯的心意，我們不停地道謝。留下聯絡方式後，便揮手道別。雖然是少了一丁點的重量，卻讓人感到單車更加沉重。尤其是遺失戒指的靜宜，好像洩氣的皮球，變得無精打采，我告訴她：「不要再傷心了，我回台灣後，再買一枚戒指給你。」

靜宜破涕為笑：「真的？這次

戒指要有鑲鑽石的喔。」

我笑著說：「好，沒問題！」

為什麼騎車時有沙子飛進我的眼睛？淚水這回也在我的眼眶裡悄悄地打轉。遺失結婚戒指之後，最後還是由我買單。嗚～最傷心的人應該是我吧！

乘著鋼琴聲飄下的瑞雪

當我們抵達蘇聖瑪麗小鎮（Sault Sainte, Marie）時，靜宜一如往常到超市購買食品，我在附近修補內胎，氣溫下降，膠水乾得特別慢。忽然，有位白髮老先生跑來跟我聊天，他跟他太太也曾在退休後騎單車長途旅行，氣象預報明天會下雪，問我們要不要到他們家去

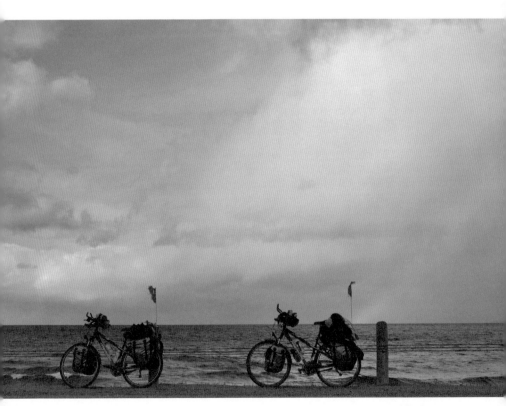

彩虹同行。

住一晚。我想，前幾天在外露營，單車結霜，飲水結冰，天氣還不知道會變多冷，他們應該是上帝派來的天使，隨即接受他的邀約。

戴夫與瑪麗安是退休體育老師，女兒是加拿大冬季奧運的國手。他們說加拿大人在這個季節不會騎車旅行，我們是他們看到今年最後的單車騎士。

他們在單車旅行的時候，也曾經被陌生人接待，所以看到我們在吃著熱食而展露出單車客專屬的滿足笑容，仍然不斷叫我們多吃一點。

隨後問起我們的職業。「我是作家，靜宜是位鋼琴老師。」

聽到靜宜是位鋼琴老師，戴夫眼神閃閃發亮，立即邀請靜宜擔任司

露宿原野。

琴。他們的教會詩班每個月固定到養老院唱詩歌。但是，明晚負責司琴的兩位姐妹臨時有事，正在找尋接手的司琴，而且必須有高超的視奏能力，因為所有的歌都是現場點奏。我一五一十地翻成中文，靜宜接下任務。

戶外的雪花聽見這個消息，高興地起舞，一片一片地從天空降下，我們跑出門外，伸出手掌迎接薄薄的雪花，享受一下雪花融化的冰涼。這是蘇聖瑪麗今年度的第一場降雪，也是我們此生第一次遇見的雪景，我們像是孩童牽著手在室外雀躍，原因之一是室內有暖氣，暫時不用睡帳篷。

傍晚，他們開車載我們前往養老院，每位長輩一人一間房，好像是來度假的。每週四晚上，教會的弟兄姐妹齊聚一堂，有四個教會輪流服事年邁的長輩。

演唱開始老人家們點歌，戴夫說編號，我翻譯成中文，坐在鋼琴前的靜宜隨即彈出動人樂章，眾人隨著旋律齊聲唱和。我們分工合作，唱詩歌的任務一首接著一首順利進行。

此時此刻，我看到靜宜身上所彰顯出的尊榮，她的體力不佳，英文也不流利，但是，這些都不重要，我發現，當我們願意將自己擺在對的位置，其他不足的部分，自然可以靠團隊的方式補足。我也看見這個難得的巧合——必須在降雪前一天前往超市購物，我

冷到結冰的座墊。

即使一無所有，也要單車環遊世界

蘇聖瑪麗義演。

們其中一人要有司琴的能力，有一方必須主動邀約，還有單車的共同話題牽線，才能安排得如此巧妙。

最後的一首，靜宜與我聯合獻上台灣版的詩歌。

在台灣，有一位愛旅行的好朋友告訴我，加拿大要最晚才去，因為去過加拿大之後，別的地方都不美了。

真的是這樣嗎？我想，這個說法只對了一半，世界要找到這麼美麗的國度確實不多，但是旅行的途中，除了美景，還有許多事情讓人印象深刻，不管是一起經歷的痛苦與喜樂，或是不同文化形成的生活對比，還有，各國陌生人的巧遇，同樣也能留下感人肺腑的心靈美景。

降下新雪的隔天，我們依依不捨地告別，他們說，這次的相遇應該是上帝差派兩位台灣的單車騎士來幫助他們。是嗎？我想，他們所給的溫暖關懷與幫助更多。

逆境是化過妝的祝福

我們終於抵達多倫多市，台灣同鄉會的廖芳隆前會長來接我們。

天使就在下一個轉角出現

當初，我們預定在傍晚六點前抵達會場。不料，進入市區後，我看錯地圖，提早一個路口轉彎，無法準時赴約，臨時又找不到公共電話回報。

廖會長眼看即將超過約定的時間，也急忙開車沿路尋人，在這繁忙的大城市，我們與廖會長遲遲碰不到面。倒是有不少台灣同鄉，因為看到單車上的國旗，專程停車問候，也告訴我們正確的方向。這段迷路的插曲，我們當成順路的練習曲，沿著大馬路欣賞更多當地的風光。

在沒有衛星導航的情況下，我們靠著台灣製造的單車與朋友送的地圖，從溫哥華出發，騎乘五千三百多公里的路途，抵達多倫

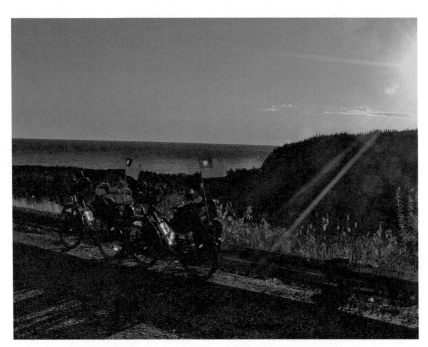

兩面小國旗牽出飄洋過海的緣分。

多市的約定地，終於在同鄉會的會館碰面。

搭上廖會長的車，身上飄著從薩德伯里市（Sudbury）之後就未進浴室洗澡的異味，大約是累積三百五十多公里汗水的強度。一來到他寬敞舒適的家中，首先就是洗熱水澡，沖掉身上那層抵擋風霜雨水的油膩保護層。隨後來自各地的台灣同鄉都帶著各自的拿手好菜上門，很難想像，前一刻，我們還頂著寒風尋路，轉眼洗盡塵土，眼前還有滿滿的菜餚、熟悉的台灣香味，攪動我們的嗅覺和思鄉的情緒，我們驚呼聲連連，哇，連龍蝦也上桌了。

餐後，為回應大家的熱情，靜宜為大家演奏台灣歌謠，我也拿出口琴合奏。音符帶著我們進入一個綠色的美地，清澈的河水流過高聳的峽谷，溫暖的微風拂過臉頰，艷陽照耀著這處世外桃源，那是一個充滿人情味的美麗小島，一個不管到哪裡都讓我們掛念的地方。

音符轉為低沉的流水聲，眼前有如萬馬奔騰的水流傾瀉而下，我們後來真的抵達蜜月勝地——尼加拉瀑布，那不是夢，我們彼此捏住臉頰，很痛，

確定這是真的。廖會長笑我只穿著一件短褲是假勇，我掛著兩行鼻涕，只好趕緊穿上保暖的長褲。我得承認自己不是假勇，只是加拿大真的很冷。

但是天氣的寒冷，卻比不上心裡的寒冷，廖會長說起他年輕時的遭遇，他在海外求學的時代，曾經邀請彭明敏教授來演講，結果被國民黨列為黑名單，不能返回台灣，當年的通訊與交通不發達，即使是鐵錚錚的漢子，每每接到家書與錄音也不禁淚流滿面，總共十九年不能回台灣的日子，連母親生病也不得返國探望。

十九年，將近七千個日子，不能返回自己最想去的家，那是什麼樣的椎心刺骨，這是時代的無奈。我只能將這段旅行的鄉愁放大十幾倍，試著感受內心那股衝擊有多深？威權和自由的距離到底有多遠？

台灣在這三十多年的轉變到底有多大？威權和自由的距離到底有多遠？

觀賞完尼加拉瀑布的隔日，廖會長幫我們在多倫多市安排一場記者會，然而從溫哥華到多倫多再遠，也比不上極權和自由的距離，旅途再苦，也比不上前人為自由民主犧牲的苦楚，世上的風景再美，也比不上受逼迫反倒給予祝福的心美。

加拿大的冰雪，似乎不再冰冷。我們回到出發的那一刻，旅途中越過的高山，原是患難，卻轉換成我們身上忍耐的能量，農場的每一鋤，讓我們從跌跌撞撞的起步蛻變成熟練的步伐，邊騎單車邊街頭賣藝的辛酸血汗，讓我們心中冒險的種子得以萌芽，經費的微薄，無意間讓我們身上僅有的技能都化成盼望。我終於明白這些逆境其實是化過妝的祝福，最後成就我們生命的深度，成為不可或缺的要素，超乎預期地，在人生的路上帶領著我們追求未來更美好的懷抱和夢想。

▲抵達多倫多市。
▼多倫多台灣同鄉會也為我們的到來舉辦了盛大的記者會。

或許，這群旅外的台灣人，就是看到我們夫妻騎單車時的那股傻勁，拋下所有、投入一切時間金錢體力，傻得徹底，傻得跟移民的冒險犯難精神雷同，才會在不認識的情形下伸出援手，讓我們從陌生人變成朋友。

秋天的尼加拉瀑布全景。

11 擋關的高牆

憤怒指數：☆☆☆☆☆

考驗項目：出境卡關、高額機票

每個旅程的終點都在海關，一個難忘的結束，也意味著另一個新旅程的開始。鍾雅澤會長送我們到機場，直到看到我們平安入關才返家休息。我們揮手道別後準備進海關，不料抬頭一望，加拿大的多倫多機場，竟然出現美國的海關。魁梧的海關人員拿著我們的資料看著我們，凝重地說，你們沒有美國的任何簽證，不行在美國轉機，即便是踏上美國的國土十分鐘也不行，請你們到隔壁的小房間去吧。

什麼！怎麼會發生這樣的事！我們在出境前的最後幾步路，被帶進了一個小房間，

146

即使一無所有，也要單車環遊世界

這輩子沒遭遇過這種情況，也不知道該如何面對，問號像是尼加拉瀑布不斷傾瀉，心跳節奏變得混亂，時間一分一秒消逝，眼看就要超過飛機起飛的時間，我卻只能在茫茫的未知裡，不斷焦慮與無奈等待。

美國海關人員查到我們曾有美簽被拒的記錄，但上面並未註明原因。她質疑：「為什麼被拒簽？你是罪犯嗎？你曾被關在監獄嗎？」

我們不是罪犯，拒簽的原因是我們的經濟約束力不足。我想仔細說明原由，卻發現我無法說出流利的英文。在這關鍵時刻，我要求中文翻譯。

我們沒坐過牢。雖然這麼說，但是心裡覺得自己被海關當成罪犯。美簽被拒三次的往事，令我反感，自覺是善良的小老百姓，想去號稱民主自由的國度騎單車，反而像是踩地雷，每每中彈，時間與金錢的損失算小，精神的打擊甚為嚴重。一切像是無明火，焚燒我那不太深的口袋，對經濟拮据的我，無疑是沉重的負擔，所耗的時間亦化為幻影。

因此，被擋關的那瞬間，反感、拒絕與恐懼，像是連鎖反應般在胸口炸開，還來不及應變，卻被負面情緒包圍，四面環敵。我越陷越深，即將無法自拔⋯⋯我告訴自己，停止這些負面情緒，事情不嚴重，面對突發狀況時，要先穩定不安的心，心定下來，才有餘力對付突發狀況。

接著一位華裔的女海關人員出現，以中文問：「你的職業是什麼？你的目的是什麼？」

我鬆了口氣⋯⋯「我是個作家，靜宜是位鋼琴老師，我們正在騎單車環遊世界，下個

147

目的地是墨西哥，並非美國。」我拿出機票證明。

「因為你們的班機預計在美國喬治亞州的亞特蘭大機場轉機，再飛墨西哥市。九一一事件之後，美國已修改過境的法令，沒有過境簽證或美簽的台灣居民，不可在美國落地，就連十分鐘也不行，包括轉機過境。」

「難道沒有其他辦法嗎？」我們在其他國家過境都沒遇過這種問題。她請示上級，最終得到的答案是：「不准放行。」

相較於靜宜的淡定，我一臉愁容。海關讓我們拍攝了大頭照，又在電子掃瞄器上按壓指紋，簽下撤銷入關的文件，最後，撕下行李條碼的那一刻，我的心也跟著揪了

河的對岸就是美國，我們卻無法跨越。

一下。我們被迫離開海關，再度回到多倫多機場。廉價航空機票上面註明不可退費，被擋關就像是一把無明火，燒掉價值約五百五十七美元的機票（約台幣一萬六千七百一十元），約莫二百七十八條的吐司，相當於權宜三個月的伙食費。

在異鄉被海關拒簽，無法進入下一個國家的時候，我應該怎麼辦？單車環遊世界，先冷靜，再開始收集相關的訊息。

不是一場美夢嗎？真的遇到難題，只好自己想辦法解決，我試著先深呼吸幾口氣，先冷靜，再開始收集相關的訊息。

網路不能提供所有資訊，我決定先請教專業人員，航空公司的櫃台人員告訴我，百分之九十從多倫多市飛墨西哥市的航班，都要在美國轉機，我們原本要搭的這班飛機將在美國喬治亞州的亞特蘭大機場轉機。三個月前訂的機票，兩人要價五百五十七美元，若是改成隔天直飛的班機機票價隨即三級跳，兩人超過二千美元。

我評估兩種解決問題的方法：

一、去多倫多市中心的美國領事館辦理美簽。預計多耗費兩個星期等候面試，可能再被拒簽。航空公司的櫃台人員也不知道台灣人過境美國的規定更改，所以願意免費讓我們更改航班日期。我們考量在台灣申辦美簽曾被拒簽三次的不確定因素與等待美簽面談的時間超過兩星期。加上該航空公司也無直飛墨西哥市的航班。最後只能被迫放棄改期，改買另一間航空公司的機票。

二、直飛墨西哥的某城市。只有加拿大航空出售直航墨西哥城的機票，但是票價貴得嚇人，一張隔天直飛墨西哥城的機票，超過一千塊美金（單程機票兩人約台幣六萬

擱淺在多倫多機場的靜宜。

元）。若是比較三個月前訂的廉價機票。

價差太多，無法接受。

既然直飛較為可行，只是價格無法接受，只要找到價格合適的航點即可，重點是到墨西哥避冬，到南或北都好，於是我前去詢問機場櫃台的服務人員，他們告訴我，西捷航空（West Jet）直飛坎昆（Cancún），我再上網搜尋，一人要價約

四百美元（兩人約台幣二萬四千元，不含超重費）。

改航點似乎是個可行的辦法。唯一缺點，若是我們改變路線，原本從墨西哥市的高原往海邊騎的下坡，就要變成從坎昆的海灘騎往墨西哥市的高原。而靜宜除了怕冷，也怕騎單車攻陡坡，仔細一想，她也怕蛇、怕黑、怕累、怕痛、怕麻煩、怕危險、怕髒亂、怕自己嚇自己，她怕許多事物，惟獨不怕老公，如今她卻決定更換路線為對應。我承認是我粗心大意才造成這次的意外，但是她卻願意跟我一起承擔應變所帶來的辛苦。這次靜宜竟然一反常態，不再指責我的過錯，心平氣和地說：「你這個人平時沒事，整天在打呵欠，就是要遇到一些困難，才會激發出你的潛力和鬥志。」

從這起事件，我看見一個轉捩點，靜宜跳出自己的舒適圈開始騎單車環遊世界，挑戰這一切令她害怕的事物。我看到她開始用正面的態度思考事情，看見她生命的成長，

即使一無所有，也要單車環遊世界

我們兩人出現更好的溝通，共同的目標，讓我們有更多的勇氣去面對困難。忽然間，我覺得這兩張從多倫多市飛墨西哥市，總值一萬六千七百一十元台幣的機票錢雖然消失，卻好像是另類的學費，若意外花費一筆錢之後，能學到經驗，彼此的生命能夠成長，這一切就值得了。

心情平靜之後，我在六個小時內找到應變的方法，上網訂妥機票，完成更改航線的計畫。並且向台灣與加拿大的親友回報近況，準備夜宿機場，隔天飛往墨西哥的坎昆。

事實上，擋關不可怕，可怕的是，無法面對困難。雖然被迫改變路線，卻讓我們經歷更大的視野。

英文與法文並置的指標下，來自世界各地的腳步聲迴盪在機場裡，惟獨我們這對被遺忘的旅客停留在公共的座椅上，不過，外面很冷，機場很暖，能待在這裡是件好事。

換個角度來看，如果機場也算是旅館，我們應該是領有貴賓卡的客人，再回想起這些往事，我們似乎用睡機場和睡帳篷釀成欣賞美景的機會，這樣來看待旅行，好像一切流浪的事物也都變得甘甜，這些原本是苦和難的事情，反而增加我們看待事情的角度，拓展我們的視野。

靜宜把夾克蓋在胸口，躺在機場的長椅上，漸漸睡去，未來還有很長的路要走，她需要多休息，我的腦袋也慢慢沉澱回憶。下一步呢？墨西哥到底是個什麼樣的國家？到底我們去墨西哥避冬是福是禍呢？我想，所有答案都會在我們旅遊的途中揭曉。

廖會長隔天中午接到我的電話，以為我們已經抵達墨西哥，想不到，我們太愛多倫

機場就是我們的五星級旅館。

多市，多停留一天。他們傍晚帶著餐點來機場關心這對遊子，雪中送炭，我們以實際行動安慰動盪的心靈。讓我們帶著來自故鄉的力量和幽默感，飛往墨西哥的坎昆。

隔天凌晨，相同的行李，不同的心情，不同的航點，出境時沒有美國海關的蹤影，我們順利從加拿大搭機直飛坎昆。我在飛機的窗口旁看著下面的美國陸地，雙腳在地板上輕輕地踩踏幾下，靜宜問我在做什麼，我說：「我正在美國的上空騎單車！」我想像自己正在飛翔，輕輕地一蹬，兩人共同飛越心中的那道高牆，而且，這次我購買直飛的全票，總不會在半空把我們趕下飛機吧！

即使一無所有，也要單車環遊世界

12 加勒比海熱情的風

單車環墨94天
移動里程：二七八一公里
考驗項目：飲水、蛇
海灘天使：傑米

拖車度假村

由於突然更改航點，我們在資訊不足的情形下抵達坎昆，不過，事情沒有想像中的糟糕。墨西哥的海關人員非常親切，簡單地詢問幾個基本問題，隨即通關放行，跟我們昨天被撤銷過境的情形有如天壤之別，以至於我有點適應不良。

原本想用無線網路搜尋資訊，可是這個機場沒有訊號，也沒有販售地圖，靜宜在旅

遊中心找到免費地圖，我也將單車組裝完畢，根據計程車司機報的路，我們沿著最大條的馬路踏出機場，一路往南，這裡是觀光勝地，路況良好，路肩也很寬，路邊有攤販賣冰，沒有電力，他們以厚布包覆不鏽鋼的保溫桶保冷，靜好奇買了一杯，她聽不懂西班牙話，隱約聽懂「芒果」，買回一杯紅色的冰，一入口，發現原來是芒果辣椒冰，裡面的芒果只有一丁點，其餘全是辣椒和冰塊！有時候，話只聽得懂一半，比聽不懂還可怕。

我們就在只略懂十個西班牙單字的情況下，像沒見過世面的孩童，騎著單車在這個經常被認為很危險的國家旅行。偶爾看見其他外國單車騎士，便互相揮手問候，然後各自而行。

沒多久，後方傳來英文問候，有車友回頭來找我們。

「吃過早餐了嗎？」傑米（Jamie）來自美國，也曾單車旅遊，還與朋友在加州開過單車用品店。

「吃過了。」我們出機場，一看到雜貨店，立刻補充三日的食物。

「只是潤滑鏈條的機油耗盡，不知道去哪才能購買？」

「來我家吧，這些東西一應俱全，而且還有自製的鬆餅早餐。」

芒果辣椒冰。

154

我們聽到鬆餅，忘記機油已經用光，隨著傑米回家。

我想不出有誰可以安排如此旅程，讓心情大洗三溫暖。我忽然覺得上帝很幽默，在墨西哥接待我們的第一位朋友，竟然是美國人。好像要藉由這個機會讓我們忘記心中的忿忿不平，彼此和平相處。或許是單車打開話題，我們相談甚歡，傑米邀我們多住幾天，車來此度假的外國旅客。傑米住在一個拖車度假村中，裡面多半是從美國和加拿大開我們口裡吃著現烤鬆餅，加上甘甜的蜂蜜，關於美國海關與簽證的不愉快往事，也就跟著煙消雲散。

傑米一家人的生活很特別，他們住在拖車裡，家的地基有輪胎，隨時都可以移動，大部分遊客來此只是避冬，他們卻選擇定居。四個小孩裡，老大就讀墨西哥的公立高中，其餘三個小朋友在家自學，太太在家以衛星網路承接美國的案件工作，在通訊不發達的坎昆海灘旁，他們找到自己的生活方式。

只要走個十分鐘就可以打赤腳站在白沙灘上看海，他們喜愛騎車，小朋友也很獨立，餐盤自己洗，功課自己複習，我想，等他們長大後，獨立自主的生活絕對不是奢求，而是與生俱來的能力。

傍晚我們和傑米一家人一起去海灘散步，小朋友帶著足球出門，在海水和沙灘裡追著球歡呼，以沾滿沙的手腳在沙灘上繪畫，再帶著滿足的心返家。隔天，傑米幫我們跟鄰居借蛙鏡，開車載我們去附近的海龜保護區游泳，我們在海草上浮潛，有幾條頑皮的魚圍著我們轉，隔著蛙鏡，海龜真的出現在我們眼前，牠身上的保育號碼清晰可見，距

加勒比海熱情的風

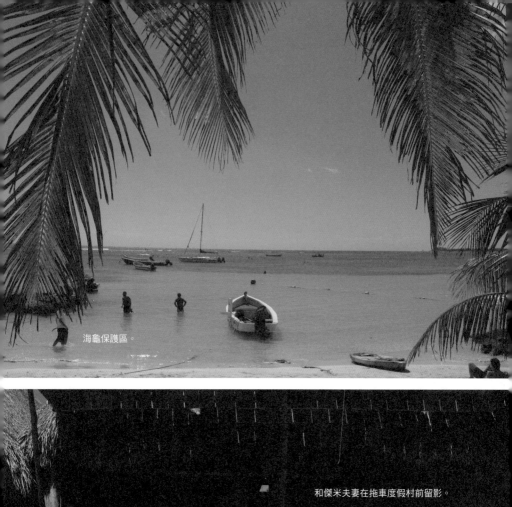

海龜保護區。

和傑米夫妻在拖車度假村前留影。

離近到可以交換彼此的眼神，不過，海龜對兩位外來的觀光客不理不睬，繼續以墨西哥的緩慢步調在海中漫舞，卻讓我留下難忘的回憶。

傑米什麼都沒說，只是開著車，抵達這處沒沒無聞的小村莊，用他的生活教我們，只要我們願意，人生之中還有許多不同的選擇，他在煎鬆餅的那刻，默默傳授我們一個意念，只要我們願意，人生也可以過得更自由、更豐富。

海岸旁的圖盧姆

談到墨西哥，我的腦袋最先浮現的印象，就是神祕的古文明。美洲有三大古文明：馬雅文明（Maya civilization）、印加帝國（Inca Empire）及阿茲特克帝國（Aztec Empire，傳說太陽神帶領阿茲特克人尋找「一隻站在仙人掌上啄食一條蛇的鷹」，現在是墨西哥國徽）。其中兩個古文明遺跡位於現今墨西哥境內，也難怪墨西哥人談起古文明，總是滔滔不絕，充滿自信。除了馬雅文明，還有奧爾梅克文明（Olmec），是已知最古老的美洲文明，位於現在墨西哥中南部的熱帶雨林，以大型的頭部雕像聞名。此外還有以太陽金字塔聞名的特奧蒂瓦坎文明（Teotihuacan），擁有一座古代墨西哥最高大的建築。

馬雅文明遺跡遍布墨西哥南部及中美洲北部，幾個著名的古蹟集中在猶加敦（Yucatan）半島上，因為擋關的陰錯陽差，我們直飛坎昆，提前探索神祕的古文明。先

說說圖盧姆（Tulum），位於墨西哥東南方的猶加敦半島上，原是科巴（Cobá）的一個主要港口，在十三和十五世紀時最為繁盛，卻因為西班牙人帶來的疾病，導致馬雅的滅亡。這座古城是馬雅人最後居住和建造的城市之一，卻成為我們在墨西哥造訪馬雅古蹟的起點。

我們初到此地，心底啟動嚴密的防範機制。因為在加拿大耳聞了許多駭人的新聞，甚至因為頻傳毒梟隨機殺人，加拿大政府還在二○一一年發布墨西哥旅遊警戒，勸導加拿大人，如非必要，不要到墨西哥旅遊。

所以我們決定一人顧單車，一人買票進場（參觀圖盧姆的入場門票一人五十一披索，約台幣一百二十八元），一方面省錢，一方面則是防盜。身處在沒有華人的世界，語言不通，西班牙話聽起來像是和尚念經，腦海又浮現著遇害的妄想，既想探險，又想趕快離開這個國度，矛盾、不安充斥心頭，就這樣展開了墨西哥單車古蹟巡禮。

圖盧姆四周圍繞著平均三到五公尺厚的石牆，要一睹風采，得先穿越石門。我好像踏進時光隧道，進入數百年以前的古城。一望眼，夕陽灑在古牆上，散發著神祕的黃色光輝，秋末加勒比海的海風仍然溫暖，我們身上不見禦寒的厚重夾克，只剩一件薄上衣。

沿著岸邊走，風神廟佇立在十多公尺的陡峭海崖上，守望著圖盧姆的湛藍海灣。我慢慢習慣當地的氣候。大宮殿（Great Palace）歷經歲月的摧殘，風采不再。壁畫亭（the Temple of the Frescoes）不准遊客進入，只能站在外面，匆匆攝影留念。圖盧姆城堡高七．

即使一無所有，也要單車環遊世界

五公尺的身影，悄悄出現在壁畫亭的後方，兩個建築物前後相伴，一起見證當地的歷史。

當初我覺得這座大約五百到八百年的古堡有點小，但考量當時的時空環境，以居住人口（約一千至一千六百人）和建築工法來看，已屬不易。同樣的建築方式也出現在契琴伊薩（Chichen-Itza）[3]，只是此地規模較小，相關學者從壁畫與石雕等資料推測，圖盧姆是用來崇拜馬雅神明的重要場所。

參觀完圖盧姆最著名的三座建築，風神廟、壁畫亭與城堡之後，我們開始尋覓露營過夜之地。靜宜負責在市區買妥糧食，我找水龍頭裝水準備野炊。然而，這裡的自來水就算以露營用濾水器過濾，再煮沸之後，竟然無法入口，不但有苦味，還浮出白色粉末，鍋底出現水垢。在野外無計可施的情形之下，我們勉強燙些麵來充飢，隔天再買瓶裝水來解決飲水與野炊的問題。

慢慢地，我們也從單車菜鳥，變成解決問題的老手，經驗告訴我們，之前辛苦栽種的夢想已經開始結果，現在已經是收割果實的時候。權宜聯手解決困難，繼續踩著踏板上路旅遊。

[3] 契琴伊薩（Chichen-Itza），位於墨西哥境內的世界文化遺產，世界新七大奇蹟之一，亦是馬雅考古遺跡中遊客最多的地點。

加勒比海熱情的風

契琴伊薩

科巴大金字塔

武士神廟旁的石柱

📍 **墨西哥的瑪雅古文明**

圖盧姆石城

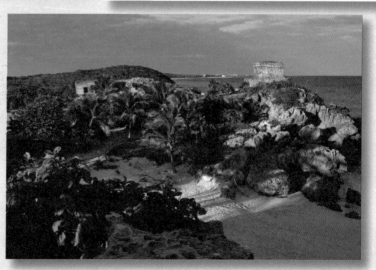

風神廟

叢林裡的科巴大金字塔

下一個景點位於科巴，門票也是一人五十一披索。科巴同是位於猶加敦半島的馬雅遺跡，地處加勒比海岸以西四十公里，圖盧姆西北四十四公里。

我們從海岸邊騎到熱帶雨林的深處。這次是靜宜打頭陣，換她帶著相機前去冒險。我則坐在在潟湖旁的停車場，修補腳踏車的內胎。這次的目標是科巴大金字塔，從售票口到金字塔有一段漫長的路，她看見很多外籍遊客搭乘付費的三輪車前往景點，忽然興起回頭騎單車進場的衝動，無奈有車卻不知門路，只好打消念頭，繼續靠雙腳前進。

古道的兩側都是茂密的叢林，她很怕有蛇出現，然而，這是百分之九十九的自己嚇自己。旅途中我們只遇到一次，有一回在野地用餐，聽到草叢傳來沙沙聲響，我覺得苗頭不對，兩人先撤到路旁，再朝聲響處投石，一條不知名的大蛇似乎被擊中，瞬間筆直從草叢中立起。靜宜嚇得躲在我的背

墨西哥的水傳說

據說墨西哥的水不能喝是因為蒙特祖瑪的復仇（Montezuma's revenge）。蒙特祖瑪二世，也就是阿茲特克的統治者，被西班牙征服者埃爾南·科爾特斯（Hernando Cortes）擊敗，蒙特祖瑪二世於是詛咒外來的征服者，喝了當地的水就會腹瀉。

不過這只是傳說，科學層面的解釋是這裡的水石灰質太高，還有比石灰更嚴重的問題——水質汙染。例如，馬路旁的垃圾掩埋場設備太過簡陋，垃圾場的上下都無遮蔽，沒有任何防堵垃圾流出汙水的裝置，導致地下水受汙染，我實在不敢想像其他工廠所排出來的廢水是如何處置。為了健康著想，我們沿途買瓶裝水應變，通常一次買一桶約二十公升的水，約二十二元披索，再分裝成五公升的寶特瓶，由兩部單車分別載運，以供應平時飲用與食物烹調所需。

後尖叫，雙手雙腳不停亂舞抖動。石頭嚇著大蛇，大蛇嚇著靜宜，靜宜嚇著我，大蛇就在連鎖的驚嚇中消失。所幸人與蛇皆虛驚，平安收場。很多時候，恐懼阻止我們行動。

她會平安無事，我也會把內胎的破洞補好。

高度約四十二公尺的金字塔——The Nohoch Mul pyramid——終於出現在靜宜的眼前，這是猶加敦半島上最高的金字塔，但是歲月的痕跡都留在這座金字塔上，一百二十階的石梯仍然開放觀光客攀爬。她按下快門，拍下她個人歷史性的一刻，獨自完成冒險的任務，回來跟我分享途中的經過。

我問她有爬上金字塔嗎？她說：「沒有，太高了，我走得腳痠，就回來了。」

也好，她盡力就好。爬不爬金字塔也不重要。我們騎單車，喝瓶裝水，睡帳篷，又往下個馬雅文明前進。

世界新七大奇蹟——契琴伊薩

契琴伊薩在二○○七年被選為世界新七大奇蹟，門票一人十四美元或一百六十六披索，比一般的古蹟門票貴上三倍以上，但也是保存最完整的馬雅古蹟之一。門票雖然貴，但是機會難得，兩人決定同行。停車場的警衛看到有人騎鐵馬逛古蹟，主動幫我們看守單車。在墨西哥停汽車有付小費的習慣，我想，騎單車的人應該可以送給他一些點心當回報。

加勒比海熱情的風

卡斯蒂略金字塔（或稱羽蛇神金字塔），建造於十一至十三世紀之間，為祭祀羽蛇神的神廟。金字塔高二十四公尺，塔頂神廟高六公尺，基座長約五十五公尺。金字塔的四面樓梯都是九十一階，若金字塔頂端的神廟也算成一階的話，卡斯蒂略金字塔總共有三百六十五階，每一階代表馬雅曆的一天。金字塔總共有九層，與馬雅的宇宙觀相同。在春分與秋分的日出日落時，金字塔的拐角在北面的階梯上投下羽蛇神狀的影子，並隨著太陽的位置在金字塔的北面移動，但可惜我們未能親眼目睹。

第一眼望見這座金字塔，其實並沒有我想像中的巨大，也沒台北一〇一的高度，但是，這是幾百年前動員數萬人力建築的奇蹟，老話一句，就是要用當年的環境來看古蹟，兩者的落差，讓我覺得心中的想像反而比實體更寬闊。

金字塔的三方都修復得很完整，現在已經不准遊客攀爬，以減少金字塔的損壞，曾有遊客不慎摔落重傷，也是原因之一，目前只有維護金字塔的工作人員能進入。此地全年遊客如織，很多攤販在古蹟旁銷售手工藝品，熱鬧程度不亞於台灣的夜市，我們既然遠道而來，也促進一下當地經濟發展，一個手帕十披索或是一塊美金。

阿婆笑得開懷，還跟我們合照。我才抵達墨西哥沒幾天，被這些樂觀的笑容感染，感覺墨西哥人的物欲不高，生活步調也慢，逐漸瞭解墨西哥人的生活，融入當地，心中的恐懼也就日益減少。

我們繼續走到西北方的古球場，球場內部兩側排列著雕刻著球員形象的石板。三千多年前，墨西哥和中美洲的古文明就能製造出不同特性的橡膠，也就是馬雅人踢的橡膠

即使一無所有，也要單車環遊世界

▲觀光客佇足的古球場，曾是舉辦「人祭」的場所。
▼旅途中相遇的燦爛笑容。

足球。但是恐怖的故事在後面，據古馬雅文史記載，當時的「足球」遊戲具有宗教意味，目的是辟邪祈福。足球遊戲最終會以人祭的形式結束，按照宗教禮儀，有一方將被斬首，用於祭祀。契琴伊薩原意即是馬雅語「在伊薩的水井口」，古時馬雅雨神恰克（Chaahk）的信奉者將其視為聖地，並將薰香、陶器和玉投入聖井中作為獻祭，在大旱的時候偶爾還會使用活人獻祭。因為古時水源是各民族定都最重要的因素之一，這座聖井的存在，讓此地成為大型聚落。

最後抵達武士神廟。這是一個階梯狀金字塔頂的石頭建築，四周都被整齊的石柱圍住，我從側邊的叢林駐足，以樹的剪影為前景，留

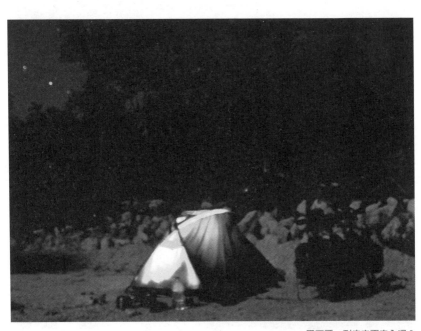

墨西哥，到底安不安全呢？

即使一無所有，也要單車環遊世界

下我們與古蹟相遇時的印象。

這幾天在猶加敦半島騎晃，對馬雅文明有了初步認識，慢慢看到不同風貌的墨西哥。奇妙的事也就接連發生，在抵達契琴伊薩的前一天，靜宜在小鎮的超市採買食物時，超市外有人看到我單車上的 Merida 商標，前來攀談，表示他就住在墨西哥的梅里達市（Merida），但是他講西班牙語，我滿臉無辜雙手一攤，搖頭表示我一句也聽不懂。

他雙手似踩踏板在胸前轉圈，表示他也愛騎單車。

我在紙上寫出「I don't understand」，想不到，他的英語跟我的西班牙語程度相當，可是他仍不放棄，拿筆寫下他的名字與地址，手指著 Merida，再做出講電話的手勢，用盡所有誠意告訴我，抵達梅里達市要撥電話聯絡他。打電話給他？到底他剛才跟我說了什麼話？我一頭霧水，他轉身開車離開，我才揮手道別，就忘記他的名字要如何發音。

靜宜走出超市，問我剛才發生什麼事。我們對望許久，發現這是一個好問題：「剛才有位墨西哥朋友邀請我們到梅里達市。」靜宜有點驚訝：「真的假的？」墨西哥到底安不安全？我們到底要不要赴約呢？到底這個 Jose 的西班牙話要怎麼念呢？

加勒比海熱情的風

13 歡迎來到我家！

考驗項目：登山陡坡

車友天使：荷西、艾達、阿爾瓦諾

這世上確實有許多危險的地方，但是也有許多美好的事等待你去發現，勇敢地前進吧！就算語言不通，懷抱著良善的人，也必在某處相遇相知。

靠著路標的指示，三天之後，我們騎到梅里達市，但是手上沒有詳細的地圖，還沒學會用西班牙語問路，更無法得知自身確切的地點，無計可施的情形之下，只好沿著最寬最大的主要道路進入市中心。以前很難想像古人如何到西方取經，而這趟缺乏現代電子儀器導航的旅行，讓我多少可以體驗古人的心情。

即使一無所有，也要單車環遊世界

一發現公共電話亭，靜宜和我立即停下單車，準備致電車友，有位老婦人見狀，試圖說明那是卡式電話不能投幣，隨即帶我們到投幣電話亭。我見機不可失，翻開字典問她車友的地址，她也不知道確切地點，轉頭詢問看熱鬧的警察，警察也不會說英文，倒是幫我輸入電話號碼，我也搞不懂狀況，只能相信眼前的陌生人，將手上僅有的五元硬幣投入公共電話。電話接通，他說幾句西班牙語，就將話筒傳到我的手上。

話筒像是燙手山芋，我拿也不是，不拿也不是，礙於時間有限，我硬著頭皮，緊急用英文自我介紹。對方聽了之後，竟然回答，「不會英語（No English）」。沒有視訊，肢體語言派不上用場，我急中生智，隨即用英文說「台灣、單車、超市」三個關鍵字。

梅里達市地標

「我知道了！」對方想起三天前的邀約。我請警察告訴他我們的位置，話還沒說完，時間結束，電話斷線。硬幣用完，二十元的紙鈔也無用武之地，老婦人掏出十元披索，示意換錢，她卻不肯收下，便將硬幣交給警察。我實在不知如何表達，只好用西班牙語的謝謝，來回應她的善意。警察

169

歡迎來到我家！

投入硬幣，雙方第二次通話，講完後他用食指指地，要我們在原地等候。

重點是，我還是想不起來車友 Jose 的西班牙話要如何說，二十分鐘後，這位車友載著太太艾達（Edda）現身電話亭旁。三天前單車同名的偶遇、騎車的勞苦、老婦人與警察的相助，串起一個不懂中文與不懂西班牙語的奇妙故事。

「餓了嗎？」聽到食物，我的腦袋似乎有一股酥麻的電流盤旋，意外打通我的西班牙語任督二脈，想必 Jose 的中譯就是荷西，但是，好在還沒被食物沖昏頭，我回過神，簡短回答：「是的，有一點。」

荷西從小不願學英文，所以我們透過手機，請說得一口流利英文的荷西弟弟居中翻譯，得知下午的行程安排。他說：「先到荷西家休息，再去吃午餐，接著看馬雅古蹟與逛海灘。」

若是遇到不懂的字，荷西再請他的兒子用 Google 線上翻譯溝通。不過，當年的軟體尚未成熟，西班牙話的爸爸和媽媽，翻成中文，竟然變成教皇和乳房。我和靜宜在電腦螢幕前差點笑到內傷，權宜之計，就是將兩國的語言切換成西班牙語與英語，大幅減少會錯意的機會。

看過世界新七大奇蹟的我們，對於位在梅里達的古蹟，開始產生不同的觀點，我們原是為了躲避嚴寒，才踏進這個古老的國度，讓我們在溫暖的氣候裡繼續旅行，現在這些年代久遠的建築，帶我們深入墨西哥的日常生活，發現墨西哥人的可愛和熱情。荷西負責銷售醫療器材，艾達在醫院工作，兩人都有穩定的工作，看完古蹟，又把我們載到

170

海邊的沙灘吹風。回到家，他們把我們當成自家人，親自下廚，為我們料理墨西哥式餐點。晚上再去市中心看夜景，在街道巷弄裡享用墨西哥小吃。

我想起了紐西蘭的安迪曾經說過的一段話：「壞人不會將腦筋用在克服困難完成旅行，因為旅行既花時間也花錢，旅行的人，大部分都懷抱著圓夢的意念，這個意念，超脫利益的考量，使人變得純真。」我相信這個道理，當一個人執著於一件事的時候，看起來有點傻，但是，因為這個傻傻的執著，才會不自覺地反璞歸真。然而，接待和被接待的兩方都要冒一個極大的風險，當我們在千萬人中有機會相聚，往往留下深刻的回憶。

「我雖然不會說西班牙話，但是待在這裡很快樂，謝謝你們的邀約。也歡迎你們到台灣來玩，換我來招待你們。」

網路翻譯成功，他們的臉上露出笑容。「兩年後，我一定去台灣找你們。」

▲語言不同也能交上朋友，感謝荷西的熱情招待。
▶荷西家的美食。

我家就是你家

這是一場冒險，看似最危險的國家，有許多不為人知的故事等著與我們相遇。也許這個國家有太多的負面新聞，導致世人忘記這塊土地也居住著熱情善良的老百姓，希望我能為他們做一件事，就是讓更多人瞭解墨西哥美麗與動人的另一面。

身材健碩的阿爾瓦諾（Alvaro）是位熱愛運動的體育教師，任教坎佩琴（Campeche）運動學院，工作之餘兼職復健師。這段墨西哥車友奇緣發生在坎佩琴市的濱海道路，他正準備參加一場晚會，我們正忙著在異國展開迷路之旅。他猜想我們需要貴人指點迷津，打了方向燈停在路旁，詢問我們要去哪裡。

其實我聽不懂他在問什麼，迷途的腦袋，沒有衛星導航，遍尋不著目標，心想這位老帥哥一定是上帝派來報路的天使，我指著照片，問他如何前往坎佩琴要塞？

阿爾瓦諾皺著眉頭，好像說是不遠，右手在胸前四十五度朝天比畫。三句西班牙語勇闖墨西哥，遇上熱心的鐵人教師相助，兩人不顧他人眼光，在路旁展開比手畫腳大賽。

「原來前面有陡坡阻礙。」截至今日為止，二人鐵馬同行征戰四海已超過一萬六千餘公里，負重攻頂乃家常便飯，我拍拍胸口，手緊握車把，身體前傾，雙腳奮力向前。「再陡的坡也不成問題。」阿爾瓦諾皺起眉頭，又摸下巴，右手比得更高。既然地處險要，必能登高遠眺，一覽此地全貌。兩人隔空比畫，好像一把烈火，燃起我們的鬥志。

阿爾瓦諾見兩人心意已定，不禁仰天長嘆。要進入這座要塞只有一條通道，他按下

172

前往坎佩琴要塞的陡坡，車都會打滑。

警示燈，當起前導車，決定專程為我們帶路。

登山口確實不遠，在國營加油站旁右彎，經過一個十字路口，走到底，左彎再右彎就是入口。有當地的朋友為我們帶路，確實是幫上大忙。我贈送一張婚紗名片，連聲道謝，準備進攻山頭。一抬頭，靜宜驚呼不斷，回憶起淚灑落磯山脈的馬蹄彎，其坡度與其相較更是陡峭。滿車的行李推上坡，附近街坊鄰居也探頭關切，路人亦紛紛豎起大拇指讚嘆單車攻頂的決心。惟獨運動健將阿爾瓦諾深知其道，默默不語，站在遠處觀看兩人動靜，我揮手向阿爾瓦諾致意，表明我們必能克服此坡。

不到三分之一路程，鋼琴女鐵人體力不支，無法前進。我決定施展車輪戰應對。所謂車輪戰，就是老婆的車輪就是我的車輪，我先推我的單車小黑，接著再去推老婆的單車小奇，一個車輪接著另一個車輪，兩人即可一同攻頂。不料我接手小奇，阿爾瓦諾已現身在後，他一見靜宜力有未逮，決定出手相助。靜宜樂見其成，臉上露出燦爛笑容，單車拱手讓人。果然騎單車環遊世界都是為了愛，自行車不過是代步工具，這段陡坡就交給運動健將二人組攻頂吧。

眼看坎佩琴要塞近在眼前，阿爾瓦諾問我們今晚要住哪裡？我用雙手比出兩條屋頂的斜線，「出城後，我們找空地露營。」

「歡迎來我家。」阿爾瓦諾熱情邀約。

靜宜與我對望，覺得心裡有平安，決定在此地多加逗留。「晚上七點，教堂廣場相見。」我們指著教堂的照片約定時間。

既然不趕時間，也找到過夜的居所，不妨躺在草地上看海景吧。

坎佩琴要塞居高臨下，濱海全景一覽無遺，我們靜下心，感受斑駁的城牆與滿是鏽痕的古老砲台訴說著百年歷史，享受難得的悠閒。

📍

用過晚餐，我們回到市中心，提早十分鐘抵達教堂廣場，雨水也隨著我們的腳蹤而來。原本在公園散步的遊客不約而同朝教堂內避雨，我仰著頭看著從屋頂飄下的水滴，時間像流水般一點一滴消逝而去，我看著錶，已經七點五分，也許是塞車吧。我安慰自己。教堂前的攤販拉開帆布遮雨，有些遊客等不及，半跑半跳離開此地。原以為我們會繼續向下個鎮前進，如今為了一個邀約，又再回頭。「該不會我們約錯地方？」七點過十分，「你們不是拿著地點與照片確認嗎？」靜宜信心堅定。

「可是我們語言不通。」我又擔憂了起來。

「這是市區的中心點，也是最明顯的地標，既然有約，要相信人家。」靜宜面不改色，站在階梯旁耐心等待。也難怪這位奇女子願意嫁給一位浪跡天涯的藝術家。為了打發時間，前權決定到附近攝影。「若是七點半沒來，我們就離開市區吧。」雨稍稍停歇，我心裡盤算著備案。轉完一圈，我忍不住脫口一問：「有沒有看到？」靜宜搖搖頭。我不再多問，一起在廣場前的階梯等候。阿爾瓦諾的西班牙文名字到底要怎麼念，他會不會去別的地方等我們，也許他認為我們已經遠離此地，這些像是解不開的謎題，纏繞在

我的心頭。

「若是七點半還沒來呢？」我不改碎碎念的本性，自言自語，一個人演起獨腳戲。

靜宜有樣學樣，嘴裡咕嚕咕嚕，手指也在半空中舞動比畫，拿自己的老公開玩笑。

似乎一笑解千愁，危機變轉機，等到天亮也無妨。「還是晚一點，在教堂廣場前過夜。」

我繼續在心底忙著擔憂。

遠方有人不停按喇叭，靜宜看見司機朝著我們揮手。我在水灘上跳躍，教堂的燈光反射在水花飛舞的人行道上，「那不正是阿爾瓦諾本尊！」

耐心等待必要歡呼，今晚可免雨中露宿。

「Hola!」哈囉，念起來像「歐啦！」也是我最常用的西班牙語。我們騎上自行車，隨著阿爾瓦諾回家。他家離市區不遠，對面是大型超市，生活機能便利。我們卸下行李，他立即從冰箱拿出飲料與點心招待。四十七歲的鐵人，小孩都已長大成人，出外念書，老婆這幾天回娘家，現在家中只剩他一人。我們用肢體語言，加上紙筆繪圖與簡單的英文溝通，西班牙語字典是我們的輔助工具。

冰箱裡的食物都隨我們取用，浴室在走道轉角，他走到房間，開燈，用手掌貼在臉旁，說出一串優美的西班牙話，意思是請我們睡在主臥室。

「我家就是你家，我的也是你的。」

我們環顧四周，發現全家只有一張雙人床。「若是把主臥室讓給我們，那你要睡哪裡呢？」我不知道如何將心底的中文翻成西班牙話，一時語塞。

即使一無所有，也要單車環遊世界

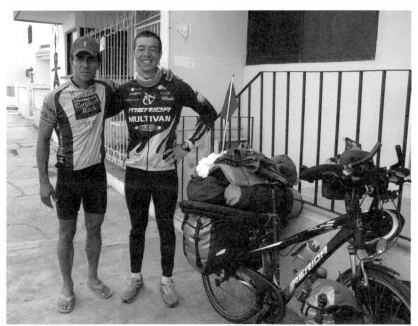

◀權宜在阿爾瓦諾家搭帳篷。
▶坎佩琴教堂前等一個萍水相逢的約定。
▼與阿爾瓦諾合影。

他留下大門的鑰匙，趕忙開車出門幫病人復健。從這一刻起，我對墨西哥大大改觀。

但是，我們真的要睡在主臥室嗎？

總不能叫阿爾瓦諾下班後睡在地板。我們決定在對面的空房間，立起帳篷的蚊帳，鋪起睡墊和睡袋。這裡沒有網路可用，靜宜累得倒頭就睡，我在客廳試著對照西班牙語字典寫信箋致意。文法不通，就將人名代替主詞，隨意放置動詞與名詞，若再翻回中文大致如下：

無法表達的詞意再用英文書寫：

謝謝邀請，宜與權知道阿爾瓦諾工作，勿憂，家，甜蜜的家，權與宜停留高興。

我知道你要我們睡在主臥室，但，你工作之後需要休息，我們很高興雨中有地方可以過夜。多謝。

我這一生所學的英文與西班牙話都派上用場，希望我們能跨過語言文化的鴻溝互相瞭解。一陣開門的聲響傳來，阿爾瓦諾下班之後，帶著一塊厚重的藍色單人睡墊回家，我雙手遞上信箋，他從頭到尾用西班牙話念一遍，笑了，眼角的魚尾紋皺成一團，大概是能瞭解我們的意思，他點點頭說：「你們可以待到想離開為止。」

即使一無所有，也要單車環遊世界

我們決定再多休息一天。阿爾瓦諾睡醒，就帶我們去他任教的學院參觀。下班後，墨西哥的甜麵包就出現在餐桌上。

我們一起吃點心，聊著兩人的見聞。阿爾瓦諾翻出他年輕時的照片與厚重的剪報。他家裡最特別的裝飾，就是到處可見的獎牌與獎盃。長年對運動的熱愛與付出，更讓他榮獲體育界的終身成就獎。

我們猜想，一身結實肌肉的阿爾瓦諾得獎無數，應該是墨西哥運動界的名人。然而讓我敬佩的，倒不是他的運動獎項，而是生活的簡單樸實，房屋雖然不大，卻願意將自己的床讓給客人睡。感動之餘，我們留下台灣的住址與聯絡方式，邀請他來台灣旅遊。

墨西哥灣的濱海小鎮因為這位鐵人的熱情，讓我們看見了美好的心靈風景。

家裡一定要有客房才能歡迎朋友嗎？單車環遊世界真的要花很多錢嗎？

也許他從不曉得，這個陌生的邀約，就此打破我對墨西哥的刻板印象。簡單而樸素的生活，看到滿滿的知足與喜樂的付出，他的招待，也醫好我心底的貧窮感，若是阿爾瓦諾都能接待客人，我們應該要將焦點放在我們擁有的能力，而不是我們所缺乏的物質。

在踩上踏板之前，我們有了全新的勇氣，繼續向前。

歡迎來我家（Mi casa su casa，西班牙語意譯，我家就是你家，如同賓至如歸）。

「My home is your home, too.」願你待在我們家，如同我們待在你家。

179

接下來是墨西哥高原的大挑戰！

14 從天而降的三個好運

海拔高度：三三二七公尺

驚險指數：☆☆☆☆

住宿等級：☆↓☆☆☆☆

考驗項目：高山、爆胎、大卡車

幸運天使：伊利爾、吳啟庸、許慧君、珍、丹

苦盡甘來的轉機

原本計畫從墨西哥市前往坎昆，一路下坡，但因為擋關與經費限制，我們飛往坎昆市，在墨西哥灣沿岸騎車，並且決定從西班牙人第一個登陸的地點——維拉克魯茲（Veracruz）邁向墨西哥高原。

首都墨西哥市的人口約一千九百萬，人煙稠密。對外的幾個主要聯絡道路，車輛往

來頻繁，由於山路綿延不斷，許多大卡車為提高馬力，幾乎不裝消音器，會車時的引擎聲震耳欲聾，還記得首日攻陡坡體力不支，紅澄澄的太陽已經快消失在山巒之間，原本打算趁天黑之前，反方向到空地旁露營，靜宜一想到回頭又要騎同一段上坡，連忙說不行，路旁就近露營即可。我只好勉強找一塊平坦的草地，搭好營帳，夜幕隨即降下，馬力十足的引擎波浪聲傳進帳篷裡，彼此說話都聽不清楚，我捲起衛生紙，塞住耳朵以隔音。

馬路地勢高於露營的平地，我們心裡也難免擔憂，若發生交通事故，也可能殃及我們，只是這些擔憂通常都敵不過沉重的眼皮，經過一天的辛勞，睡意足以淹沒憂慮。天一亮，我走出帳篷外，記錄在墨西哥難忘的露營景象，卡車經過我們帳篷旁的畫面，至今還深深烙印在我的腦海。回到上坡的險路，我們繼續緩慢前行，墨西哥的山比較高，騎在半山腰熱得冒汗，而山頂卻積著厚厚白雪，若要進入高原之國的首都墨西哥市，第一步，就得先越過圍繞四周的高山。騎上這段路之後，我也能瞭解當年美墨戰爭，美軍雖然勢如破竹，然而攻到這座高原時卻選擇撤退的原因，因為這些山太高，望著這些保護墨西哥市最天然的屏障，自然產生退卻的念頭。然而，當年改寫歷史的群山，現在變成考驗我們意志的最佳導師。除了載重上坡的考驗，又遭遇接連的爆胎，最高紀錄是兩輛單車一天早上爆胎六次（單車環球總共爆胎一百二十九次），爆到第六次，氣爆的靜宜直接將單車丟在路旁。我沒有責怪她，她已面臨身心的極限，需要時間休息。而長期處在艱難的挑戰裡，培養出類似同袍的默契，無形中，她已經變成我逐夢的同梯。我立

182

即停車修補，並將其餘四條備胎全數維修完畢。補完內胎之後，她的氣也消得差不多，我將散落一地的裝備歸定位，她仍舊踩上踏板，兩人繼續邁向逐夢的道路。

逐夢難，尤其是遇到艱困的路況，誰不想放棄，她心情低落，難道我就高興嗎？在這段看似無止境的上坡，我開始不斷地與自己對話，我不能放棄，我曾答應過她，不管發生什麼狀況都要讓她，我要盡全力來守護這個承諾，她將一生的幸福交在我的手上，我也要負責守護著她一生的幸福。當我意識到自己的責任和承諾時，又想到一生的年歲和短暫的旅途相比，這條坡似乎不陡。當彼此都抱著夢想同行，陡坡也就不再那麼遙遠，因為，比起未來，我們要走的人生路途更長遠。

坡度逐漸平緩，我們越過高山，也一起越過心中的難關，運氣接連好轉。就在十二月二十四日平安夜的傍晚，單車再度爆胎，但是，似乎也跟著爆發一連串的好運。因為愛騎單車的伊利爾（Eliel）恰好返家，他看見我們，就熱心拿出打氣筒幫忙，還邀我們到他們家裡過夜。原來他曾到法國單車旅遊，單車同好一見如故，我們也就大方地住進當地望族的家中。

他拿出上好的美食與我們分享，帶領我們參觀當地古蹟，天主教教堂——Iglesia de Nuestra Señora de los Remedios，位於一座小山丘的山頂，沒想到小山丘裡面竟然是被泥土掩埋的喬盧拉金字塔（Cholula Pyramid）。更驚人的還在後面，在喬盧拉的山丘上能遠眺兩座超過五千公尺的火山，火山的山頂不斷冒出裊裊白煙，兩個景點遙遙相望，果然是世上少見的奇景。若不是因為爆胎而認識當地的朋友，恐怕將錯過此一景點。這是

從天而降的三個好運

好運之一。

好運二。當我們攻克群山，進入墨西哥市後，聯絡上墨西哥新生命靈糧堂的吳啟庸牧師和許慧君師母。他們自幼移民巴西，習得一口流暢的西班牙語，在他們幫忙翻譯之下，我們順利到單車店完成單車的大保養。更換完消耗的零件之後，再騎一年半載也不成問題。

待在墨西哥市調整裝備的期間，我們收到邀請，是從墨西哥第二大城市瓜達拉哈拉（Guadalajara）發來的訊息，距離此地約七百公里。我問靜宜要去嗎？她想到墨西哥市的平均海拔約一千七百公尺，若要前往西北方就必須再越過四周的高山，心裡很想拒絕，可是又有一股想赴約的感動，於是她雙手合

公路旁紮營。

十，靜靜默禱，尋求上帝的指示，我不知道她到底跟上帝說了什麼，但看起來似乎是沒有前往的意願。於是我委婉地回覆珍（化名），若有機會，我們會前去拜訪她。

兩天過後，珍又發訊息給我，再度邀約我們前往，靜宜嚇我一大跳，表情很嚴肅地回答：「我們一定要去！」我也嚇一大跳！難道四周的高山都變成平地了嗎？不！並沒有，因為她無法決定是否前往，於是默默禱告：「神啊！若祢要我前往瓜達拉哈拉，就請祢讓珍再邀我們一次。」第二次的邀約再現，外人所不知的驗證不偏不倚成真，即使四周山再高，她也願意排除萬難赴約。

很多人想知道，我是如何說服

遠眺 popocatepetl 及 Iztaceíhuatl 火山。

靜宜同行。因為夢想的背後，必須面對體力的挑戰、酷暑寒冬的考驗，需不斷適應各國文化，在持續的移動之間，基本的食宿變成難題，連沐浴也成奢求。或許，她剛開始不明白，這對女生是多大的挑戰，但是，當她面對這些艱困時，卻仍然繼續前行，最大的支持，來自於她的信仰，因著全然交託，她能夠在情緒接近崩潰之前，重新得到力量，再度扶起單車，踩著踏板前進。

經過兩個星期未曾淋浴的流浪，我們終於抵達墨西哥國境內的第二大城——瓜達拉哈拉——一個這輩子未曾聽過、也未曾想像過的城市。我們按著地圖指引，進入一個高級住宅區，迎接我們的第一道關卡，是駐守在大門的便衣警衛，他們帶我們通過戒備森嚴的關卡，管家也出來迎接，安置單車之後，我們被領到一處貼著春聯的入口。「春聯???」我的心裡冒出三個問號，這裡不是墨西哥嗎？男主人開門迎接我們，他一身休閒打扮，微笑說：我的名字叫丹（化名）。他給人一股親切的感覺，好像是我們一路遇過許多樂意助人的阿伯！

而我們身上則是兩個星期流浪在外的特有氣味。自我介紹之後，丹說廚師已備妥午餐，可以準備用餐。靜宜拉我的手小聲地說：「跟丹說一下我們要先洗澡。」由於丹是美國人，我們可以用英文溝通，只是，我總覺得他已早一步知道我們要去洗澡！

不止飲用水，大型又專業的濾水器將整棟屋子的水加以過濾，我們第一次在墨西哥不用擔心水的問題。兩人衝進浴室，從頭到腳將全身上下徹底刷洗一遍，等我們用毛巾擦乾之後，竟然發現身上還有一層垢，只好再洗兩遍，總共沐浴三遍才恢復清潔。頓時

即使一無所有，也要單車環遊世界

之間，我感到全身輕飄飄，就連體重好像也減輕不少，應該是身上累積兩星期的保護層消失的緣故。

帶著洗完澡的香氣，彷彿脫胎換骨，成為煥然一新的客人，我們終於能放鬆心情步入餐廳，跟丹一起用餐。可是女主人珍呢？原來有三位十幾年未見的朋友分別從加拿大、中國、美國飛來墨西哥找她，四位多年不見的好友相約墨西哥的波多法雅塔（Puerto Vallarta）小漁村碰面。這原是一個名不見經傳的小港口，當年美國媒體廣泛報導伊麗莎白·泰勒的婚外情，又有電影加持而變成熱鬧的觀光景點。託珍的福，我們前往這座小漁港參與他們的盛會。

四位多年不見的好友，加上兩位受邀的單車客，住進一間靠海的私人別墅，挑高的別墅倚在山坡上，樓高三層，客房十餘間。頂樓陽台上的視野絕佳，放眼望去是無敵的太平洋海景，有時還能看到藍鯨在海面上噴水，依山傍水的制高點，也是看夕陽的絕佳位置，除了美景，還有美食，住在別墅裡，三餐有廚師料理。在餐桌前享用墨西哥佳餚，廚師為我們斟滿現榨的果汁，淡淡的香氣隨著微微的海風拂面而來，咫尺的欄杆上閃耀著冬天溫暖的陽光，我覺得有點不真實，或許是因為前一天還在餐風宿露的我，隔天突然住進五星級私人別墅，我們的身體還未適應兩者的天壤之別，為了確定不是幻覺，我們互相咬一口手臂，啊！很痛，這是真的，那晚，我們躲在潔白的被窩裡，偷偷笑了好久好久。

從天而降的三個好運

穿越心中的高牆

這棟五星級私人別墅的主人是珍的好友，由於我們是陪客，也跟著她們體驗難得的度假生活。在言談之間，我們也慢慢感受到珍熱於助人的個性，若是生在古代，她應該是一位行俠仗義的奇女子。我們就在這種近距離的生活細節中，慢慢拼湊出她精采的人生，她曾提到一個小故事，至今我仍然記在心頭。多年以前，精通中英文的珍曾經擔任美國總統柯林頓的翻譯官，按照慣例，總統會撥空與官員合影留念，當然，她的辦公桌上也有一張與總統合影的照片。

只是，任期屆滿，她收拾文案準備交接的時刻，把這張照片丟在垃圾桶裡，她的同事看見嚇一跳，我們聽到也跟著大吃一驚，為什麼？這是你與全世界權力最高的總統的合影耶！她笑笑地說，「若他是我的朋友，我當然會保留，然而，離開這裡，大概總統也不認識我，為什麼要留下對我沒有意義的合照。」

前一天還在餐風露宿的我，隔天突然住進五星級私人別墅，眼前彷彿幻影。

即使一無所有，也要單車環遊世界

濾水大作戰

在歐、美、紐、澳、日本等地區，大多都能取得生飲的自來水，所以，在這些地方單車旅遊不用帶太多水。到了保護區、沒人居住的地方，或是基礎建設尚未完成的地區就要考量到濾水大作戰。

若是保護區，水不受汙染，直接煮沸，就能飲用，若是水裝在瓶子裡是黃色的，最好用濾水器濾過再煮沸，我們的濾水器採購原則是買最暢銷的大品牌，原因是容易在其他國家購買濾心。至於使用簡易濾水器加煮沸都無法飲用的水，這種比較難處理的地區，如墨西哥，就直接購買當地的瓶裝水。

最後來一招權宜之計：椰子水。椰子樹就是最天然的濾水器，椰子水甚至在戰時被拿來代替點滴，生飲當然沒問題。但沒有利器要如何取水呢？其實，直接用雙手抓住新鮮的椰子，往水泥柱或是石頭用力砸，椰子會被砸破，在砸破的同時，直接裝瓶，就有水可喝。老的椰子無法利用此法，所以要找新鮮的椰子，用雙手握緊，再拿捏好力道，多試幾次，就會成功。請記得，緊急狀況時，人的潛力無窮。 ☺

珍就是一位不會用虛名來誇耀自己的俠女。熱於助人的她，不以外表判斷他人，朋友上至政商名流，下至販夫走卒。而受邀到她府上作客，變成我們單車之旅印象最深的回憶之一。

參觀波多法雅塔小鎮之後，我們分批搭乘巴士返回瓜達拉哈拉的官邸。沒錯，這不是筆誤，出生台灣的珍，移民美國，現在身為美國外交官夫人，而當初我們帶著十四天流浪氣味登門拜訪的大宅院，就是全天候戒備森嚴的美國駐墨西哥瓜達拉哈拉總領事的官邸。一個不是搭帳篷露營的地點，也不在單車環遊世界計畫內的地點，第一天迎接我們的男主人丹就是赫赫有名的總領事。那天是假日，平常公務繁忙的他，剛好休假在家，想必多年前曾在台灣學中文的丹，當時一定聽得懂我們中文的對話，說不定對我們單車壯遊留下深刻的印象，至少對我們流浪的氣味永誌難忘。

農曆春節即將來臨，珍要在家裡舉辦農曆春節派對，她自行籌劃餘興節目，遠道而來的幾位好友參與演出。靜宜彈奏鋼琴，錄製伴奏，我負責幕後工作，並且在表演前後播放音樂。預備的時間倉促，但是，我們住在波多法雅塔的小鎮時已開始練習，並且請來專業的模特兒示範走台步的要領。大家齊心合作，精采的演出者合照，閃光燈不斷地在會場內閃市長、醫師、藝術收藏家等政商名流紛紛趨前與演出者合照，閃光燈不斷地在會場內閃耀。

當最後一道閃光燈在熱鬧的宴會停止，眾人緩緩離開，丹與珍在門口送行。官邸又恢復往日的平靜，珍坐在沙發上，利用空檔，問我們下一個目的地是哪一國？我們回答：

埃及，她說，她的情報最迅速，現在埃及正在茉莉花革命，美國已經緊急展開撤退僑民的行動，她建議我們不要去埃及。並且詢問一個困擾我許久的問題。「你想去美國嗎？」想？我當然想！不是我們不願前往，只是，我們被美國在台協會拒簽三次！大概已被美國列為拒絕入境的黑名單。

「嗯，我知道。已經有人跟我提起你被拒簽的情形，若要去美國的話，就按照正常程序去領事館辦簽證！不要擔心錢的事，若再次拒簽，我就自掏腰包，還給你辦理簽證的費用。」珍確實看出我心中的擔憂，一朝被蛇咬，十年怕井繩，我曾被拒簽的巨蟒咬過三次，恐怕得三十年才能恢復平靜，但是她所講出口的每一字每一句都充滿堅定的力量，平穩我搖擺不定的情緒，她簡短的一句話，使得我有勇氣再度面對心裡的那座高牆，嘗試在墨西哥展開第四次辦理美國 B1／B2 簽證的程序。

消息經過口耳相傳，領事館的官員聽到我們被拒簽三次，紛紛想得知原因，對我們的單車環球也很感興趣，邀請我們到領事館分享故事。在碧藍色最新款的寶馬轎車護送下，我們從內部人員專門進出的後門，進入領事館的會議室。

長方型的會議室裡坐滿領事館的官員，而經過檢查後的外來筆記型電腦仍舊不得連接館內任何一條網路線，只能在被監督的範圍內連接投影機的訊號線。我簡短自我介紹，隨即播放台灣的地圖，介紹故鄉的人口與特色，難道我踏進美國領事的土地，英文就自動從基本會話提升到演講的程度嗎？請放心，美國是一個民族大熔爐，官員唯才是用，不分種族，最不用擔心語言不通，有位熱心的華裔官員就在此次的短講居中翻譯。我滔

191

從天而降的三個好運

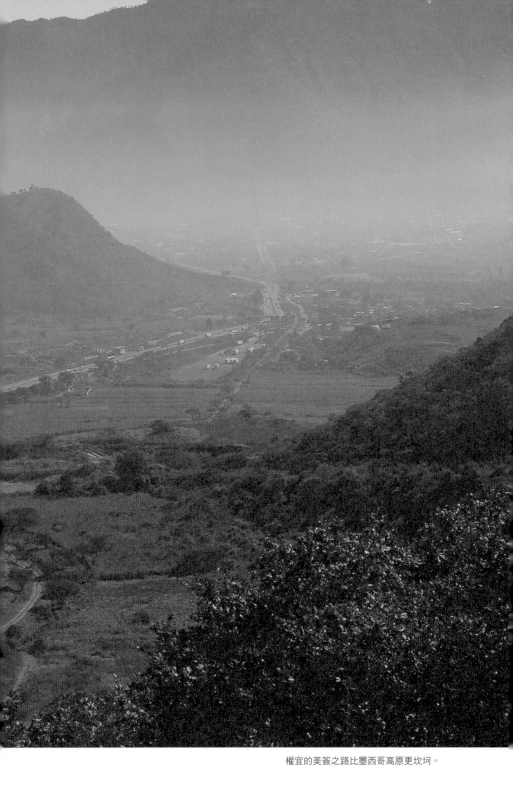

權宜的美簽之路比墨西哥高原更坎坷。

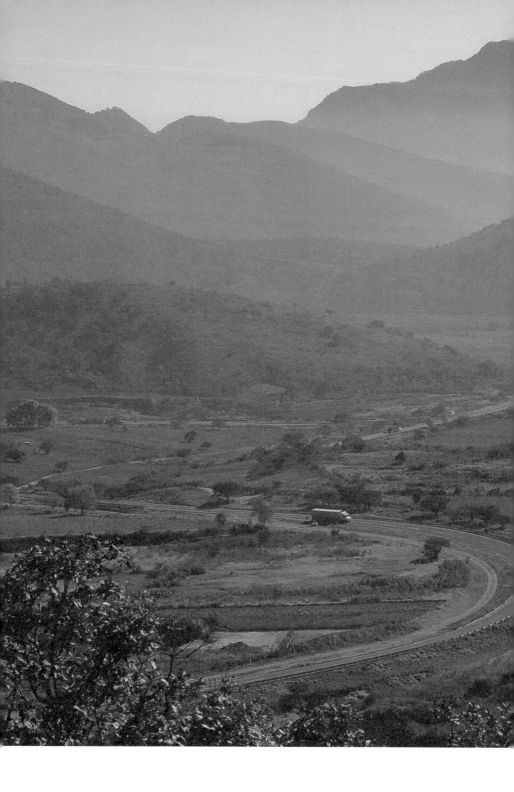

滔不絕講起台、日、紐、澳、加、墨的旅途見聞，沿途原本互不相識的陌生人紛紛出現在故事中為我加油打氣，匯集成一股觸動人心的暖流。

我不再擔心能否拿到美簽，放膽講出在有機農場打工換宿、在紐西蘭與澳洲街頭表演賺旅費的歷程，以及此前在加拿大、墨西哥的漫長旅程，最後一張投影片，停留在一張與世界各國朋友的合影，因為背後許多陌生人的仁慈與默默相助，才能讓我們到如今。

演講完畢，有位官員拿出一張便條紙，上面是她在美國的地址，邀我們去拜訪她的家人（那時我心想，美簽大概沒問題了）。

隔天早上我們再度回到領事館，按正常程序到領事館辦理簽證，館外的人潮如同美國在台協會，其實辦理簽證的面試時間不長，大半的時間都用於排隊。進入領事館之前，仍需要經過金屬探測器的掃瞄，辦簽證仍要按指紋，與台灣不同的地方，在於領事館直接用數位相機拍攝申請人的大頭照，經電腦連線後存檔。進去面試前，靜宜問我還會緊張嗎？

「會。」即使是辦理其他國家的簽證，在簽證核准之前，我依舊會緊張。可能是經費不足所產生的心虛感，萬一被拒簽，不但不能進入該國，又得浪費簽證的費用，只會讓旅行的花費更加吃緊。輪到我們的時候，一位未曾謀面的官員出現在玻璃窗的對面，我心跳開始加速，一切跟我的想像不同，她用英文提問，沒有其他選擇的我，只能硬著頭皮照單全收。「去美國的目的是什麼？」「單車旅遊。」我的神經變得緊繃，「你的職業是什麼？」「我是一位作家。」似乎有一個無形的力量揪著我的脊椎，電流隨著脊

194

即使一無所有，也要單車環遊世界

椎在我的全身亂竄，脖子後方的皮膚微微顫抖。「你要如何證明呢？」糟糕，我竟然沒有將自己暢銷全台灣的創作帶出門，就算我是那位不帶錢單車環島的大作家，如今也難以舉證，我的腦袋變成一片空白。

突然，窗戶的對面傳來一張白紙，紙筆穿越窗下狹窄的通道。她要我寫下作品的網址。接下來的每個提問，我堅定地回答：「在台灣，每個年滿二十歲的男人必須當兵，這是義務，所以我曾接受特種的軍事訓練」，「我將會去拜訪住在德州的阿姨」，「這次會在美國待約二個月」。

經過三次拒簽，我意識到癥結不在於答案本身，而是在面對問題時的態度。我表面一派鎮靜，內心波濤洶湧，不經意看到玻璃的反光，旅途中遇見的朋友似乎一一現身，溫暖與平安不斷從心中湧出，包圍著我的四周，我終於平靜下來。

最後，面無表情的面試官終於露出淺淺笑容，她嘴裡的字慢慢飄在我的眼前：「我也住在德州，記得到德州要吃當地的BBQ喔！」

「記得到德州要吃BBQ喔！」我聽見聲音傳過麥克風，一輩子也忘不了這句話！雖然我是個素食主義者。

「明天下午同一地點領簽證與護照。」我強忍心中的尖叫聲，高興得差點在領事館內跳舞。靜宜看我笑得那麼開心，問我發生什麼事？我回答：「沒事，只是剛好有一陣微風！」我拉著她的手準備返回官邸，第三個好運降臨。

暮色低垂的夜，丹也回到官邸準備用餐，他問珍，兩位小青年這次簽證辦理的結果

如何？珍一臉憂鬱地回答：「他們被拒簽了！」丹大叫一聲：「為什麼？」珍繼續說：

「因為他們沒有錢！」丹一臉不可置信的表情。這時，珍的嘴角露出微笑：「騙你的啦！

誰規定官夫人不能開玩笑！」丹忍不住搖搖頭，跟著開懷一笑。

那座擋關的高牆仍在，來自台灣的兩位「小青年」曾經衝撞高牆，落得遍體鱗傷，

經過十五個月的漂泊與等候，車輪的胎紋上印著一路辛勞與努力的痕跡，終於越過這道

難關，從古老的高原之國邁入下一個全新的里程碑。

即使一無所有，也要單車環遊世界

15 跨越貧窮與富足的邊界

環遊世界十九個月，累計總里程超過一九五〇〇公里

移動里程：二五九〇公里

停留美國休養60天

住宿等級：HOME

家人天使：前權阿姨

丹和珍利用星期日的休假，載我們到瓜達拉哈拉的巴士站。這份默默支持與關懷的人情，我們將永遠謹記在心。

有位美國官員說，美墨邊界比伊拉克還危險，建議我們不要騎單車前往。一八四六年美墨戰爭爆發，墨西哥在戰後喪失近乎一半的疆域，從此老墨談到老美就恨得牙癢癢，加上美國對墨西哥經濟的侵略，舊恨新仇積累之下，兩國難免有點疙瘩。雖然台灣跟墨西哥無冤無仇，最終我們仍舊聽從他的建議，搭巴士從瓜達拉哈拉穿越墨西哥的邊界，

197

抵達美國德州。原本騎單車耗時一個月的路途，巴士只要一天一夜就能抵達目的地。單車慢，而巴士快。我想起這趟旅行確實花費我們許多時間，我們也平安度過他們眼中危險的墨西哥，受到許多人熱情的接待。

原本我對於墨西哥的印象，還停留在毒品氾濫、治安不良的階段。實際走訪墨西哥三個月，以單車慢速旅遊，反而發現了墨西哥的善良和熱情。然而，不可否認，危險還是存在，所以我們也聽從官員的建議，搭車穿越動亂的邊境。我們只能懷抱善意，繼續向前。相信帶著善意的我們，也會遇見善意的人。

美墨的邊界，確實劃分出兩個不同的世界，最明顯的差異，是美國道路至少比墨西哥寬敞二至三倍，其他建築與主要的硬體建設也是天壤之別，兩國的邊境切割出貧窮與富足的城牆，不知要多少年才能追平雙方的差異。離開墨西哥國境，無墨國海關人員看守，一進入美國邊境，全車的民眾下車，整台巴士被超大型 X 光機掃瞄，抵達海關櫃台的我們也被留下盤查。

海關官員查詢電腦裡的資料，問我，為什麼被多倫多的美國海關撤銷入境？

我鎮靜回答：「因為我不知道飛往墨西哥市的班機要在美國轉機，而在美國轉機需要簽證，所以被撤銷入境，後來改直飛墨西哥坎昆。」

「你來美國的目的是什麼？」

「我要去看我的阿姨。」

「你有印過指紋嗎？」

即使一無所有，也要單車環遊世界

「沒有。」

我被單獨帶入海關的置留室，不祥的預感在我頭上盤旋。眼前有五位被戴上手銬的墨西哥人，坐在長椅中的一位，搭巴士時還坐在我前座，他曾經提醒我轉車時間，現在卻雙眼無神，低頭看著地面。我對這種彌漫肅殺氣氛的地方感到不安。海關官員在一台掃瞄機前停下來，戴起藍色手套，調整我的手，然後，開始掃瞄指紋的程序。

我心想，該不會下一步就是上手銬吧！

撤銷入境的回憶不斷在我腦海湧現，海關官員將藍色手套丟進垃圾桶，帶我繼續向前，我沒有勇氣將視線定焦在剛才那位坐在我前座的墨西哥人，在世界強權的邊境，我感到軟弱無力，好像被視為罪犯，我必須冷靜，記錄這短短的一刻。若不是身歷其境，我

權宜與「台灣免簽」的追逐戰

單車環球啟程之前，日本已給予台灣免簽。二〇〇九年十一月三十日，紐西蘭給予台灣免簽生效，兩個月之後，我們抵達南島的基督城。我們從多倫多飛往墨西哥的坎昆市之後，加拿大政府就在二〇一〇年十一月二十二日宣布台灣免簽。當我們在墨西哥跟高原奮戰的時候，二〇一一年一月十一日，歐盟宣布對台免簽。在我們抵達歐洲之前，各國紛紛對台開啟入境的大門。一年半之後，美國於二〇一二年十月二日宣布台灣加入免簽證計畫。

▲美墨邊界。
▼入境美國的隨車檢查。

很難體會其中不對等的壓迫與羞辱感。當全世界各國歡迎觀光客來訪的同時，美國正用一種近似對待罪犯的態度，對待上門的旅客，我不知道這個國家何時才會抹消對恐怖攻擊的陰影，然而環境未改變之前，我只能告訴自己，要堅持。我每走一步，都必須說服自己不要放棄，不要放棄，不到最後一刻，答案都未揭曉。

後來，我越過置留室，從那個不知名的小房間回到海關的出入境櫃台，看見一旁等待的靜宜，那一天是二○一一年二月七日。

有人問我進入海關置留室的時候會怕嗎？怕，我當然怕，怕再度被撤銷入境，怕到冒冷汗，怕到差點全身抽搐，怕到半條命都快沒了。其實我在騎單車環遊世界的過程也會害怕，只是，我一路都在學習與這些害怕相處。倘若我們願意將所有的注意力集中在夢想上，害怕的症狀就會變為其次，恐懼也會逐漸消失無蹤。沿途的考驗，化為我們成長的動力，我們牽著單車，跨越貧窮與富足的邊界，如同浴火重生，進入一個夢想與自由的國度。

📍

我們到訪的第一個地方是德州，這是以牛仔與烤肉聞名的地方，也是石油產地與高科技重鎮，一個地大物博、人人以家鄉為傲的地方。而初次到訪的外人，看到軍警帶著緝毒犬在邊界的小鎮隨機抽查，全車的遊客都必須下車逐一搜查，心中也難免冒出不安的感覺，我忽然想到這裡也是拍攝電鋸殺人狂的地點，若要說墨西哥危險，美國也安全

不到哪裡去。不過，我們有一個避風的港灣，因為，我的阿姨住在德州的奧斯汀。

她是我們家族移民美國的先驅，在沒有親友的協助下，自行在美國求學，克服許多困難與挑戰，在此成家立業。她也曾提起，若自己的移民不成功，可能會打消下一代移民或是勇於挑戰的念頭。因此，她不只顧念自己，也想著未來，我總覺得她背負著一個重大使命。老實說，我認為她是我們家族的典範，三十多年前就帶著拓荒的精神，踏出國門。

因為阿姨在美國白手起家，更能瞭解我們在異鄉單車旅行的難處，她常將「自助助人」掛在嘴邊。她已完成自助的階段，如今進而幫助陌生人。牆上掛著的油畫，就是向新人藝術家訂購的作品。平時留的長髮，多餘的三十公分，就捐給癌症基金會。她過著儉樸的生活，卻很樂於助人。她平時話不多，但做事認真又負責，是個可以信任的人。

靜宜提起這段往事也說，若不是當初在阿姨家休息兩個月，養胖五公斤，恐怕沒有餘力完成後半段的單車旅行，阿姨助人的風範，這次印證在我們身上。靜宜從不斷的移動中，得到暫時的安歇，甚至把握時間提昇廚藝，她想成為家庭主婦的夢想得到滿足，阿姨每天下班回家，就一起享受豐盛的佳餚。當然，靜宜在努力提升廚藝的同時，我也沒閒著，因為家族少有機會到齊，住在德州的期間，阿姨委託我繪製所有家族成員的全家福油畫。這是個大工程，要畫三十九個人，而且要收集所有光線不同的照片，再購買畫布與顏料，重新構圖、上色，我也使出畢生所學，接受這個全新挑戰。

即使一無所有，也要單車環遊世界

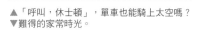

然而，經歷一年多的流浪，我們對物質的需求降到極低，能睡在床墊上，洗個熱水澡，已萬分感恩。若是能打開爐子就有火，有賢妻烹飪豐盛的佳餚，又能發揮藝術大學美術系的所學，或許在此刻的精神層面，我們就像活在天堂，因為我們兩人的夢想，一起得以實現！

阿姨利用假日帶著我們到處旅遊，從住家旁的超市，逛到德州的州政府，從開挖高速公路而意外發現的地底洞穴，參觀到休士頓的太空總署，甚至遠至西岸的優勝美地國家公園與大峽谷。更特別的方式，就是我們也變成在地居民，以融入當地的生活方式來體驗不同的文化。

▲「呼叫，休士頓」，單車也能騎上太空嗎？
▼難得的家常時光。

203

跨越貧窮與富足的邊界

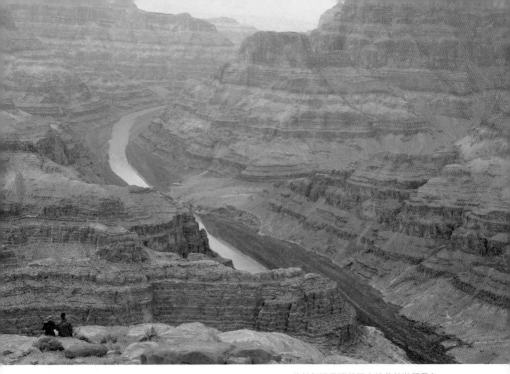

終於親眼見證美國大峽谷的壯麗景色。

兩個月的時間轉眼即逝，我在畫布添上最後一筆，完成長一五二公分，寬一百公分的作品，宣告舒適的日子結束。只是我萬萬沒想到，道別的時候，阿姨突然掉下眼淚，剎那之間，我明白自己這趟莽撞的旅遊，確實讓許多人擔憂。

阿姨對我們說：「送其他親友離開時，我都曉得他們的目的地，但是想到你們要面對的未知與挑戰，不禁流下眼淚。」

「對不起，阿姨，我們會以安全為第一，平安完成單車旅行。」

看見那麼理性與堅強的阿姨也在送別的時候，為我們流下憂心的淚水，覺得奧斯汀的空氣不再乾燥，我的臉頰也不禁悄悄地流下男兒淚。

即使一無所有，也要單車環遊世界

我不知道何時才會再返回德州，也不知道下一步會發生什麼事，尤其是在最後的階段，但是，我知道有些事情必須要堅持，才能騎完這趟單車旅行。

「對不起，讓關心我們安危的親友擔心，放心吧，我不會讓這些眼淚和汗水白流。」

越到後面，我們越會小心謹慎，完成夢想後，我們台灣再相會吧！

前權的全家福油畫。

跨越貧窮與富足的邊界

16 意外的美國人情味

緊張指數：☆☆☆☆

考驗項目：強風

小鎮天使：修碧、莫克

在德州奧斯汀市的阿姨家調養足足兩個月，完成全家福的油畫之後，我們再度出發。

臨別之前，阿姨送我們許多乾糧，多到擠滿行李袋，連原本插國旗的位置都被佔滿，若是再多一些行囊，恐怕車頭都會翹起來，那時我就得先練好單輪環球的絕技才能上路。

不過，幸虧這兩個月的休養，靜宜和我得到充分的休息，兩人都養胖五公斤，應該夠我們未來幾個月的體能消耗。

我們沿著德州的二九〇號公路，朝著佛羅里達州的邁阿密市緩速前進（原則上，三

206

即使一無所有，也要單車環遊世界

位數編號的支線公路，末二碼代表主線的編號）。美國公路簡單明瞭的設計，讓經常迷路的我們留下深刻印象，我們也體會良好的規劃所帶來的效益。基本上，在美國的本土，南北向的公路為奇數號碼，東西向的道路為偶數號碼。但是，跨州的州際公路（Interstate Highway）當初並非為單車設計，所以慢速的單車通常要走美國的國道（U.S. Highway / Route），類似台灣的省道，或是鄉間小路。

在路上遇到的兩位單車騎士建議我們在休士頓之後，換成九〇號公路，經過休士頓時，一位慈濟的修碧師姐看到我們單車上的國旗，專程停下車招呼我們，又邀請我們到她家小住，讓我們洗熱水澡，品嚐家鄉美食。驚奇往往藏在我們意想不到的地方。

從一望無際的廣闊德州，跨進路易斯安那州的邊界，似乎有新的挑戰等著我們。遠方一處與眾不同的大道，吸引我的目光，越來越靠近那突起的路面才發現，不，那是一座橋梁，像是一座小山丘橫跨在湖的兩側，非得爬上一段陡坡才能通行。[4] 起先我們不以為意，未做繞道的打算，準備牽單車通行，不料越往前行路肩越來越小，準備爬坡時，僅比單車的把手略寬，連轉身的空間都不足，想要回頭為時已晚。然而坡度陡不打緊，越高風速越強，強風從橋的右側偷襲，吹得雙腳都站不穩，左側川流不息的大貨車經過時，又帶來強勁的氣流，人行道的左側並無護欄，安危全繫在一線之隔。單車左右載滿

4　返國後查詢相關資料，才得知卡爾卡西尤河大橋（Calcasieu River Bridge）與湖面的垂直高度有四十一公尺，總長二〇一三公尺。

穿越大橋。

行囊，若是被強風吹倒，又遇到高速的車輛經過，後果不堪設想。被左右危機包圍的靜宜只要聽到貨車的聲音，便停下腳步，數度僵在狹窄的人行道上，不敢往前。

我在後方觀看，不禁捏了一把冷汗，忘記自己同處險境。只能不斷地叫她穩住，不要怕，慢慢向前。她氣得尖叫，進退兩難的處境險些讓她失控，一段未知的陡坡讓我們身心備受煎熬。或許是之前累積的磨難讓靜宜堅強不少，她並未被擊倒，只是延長等待的時間，走走停停，緩步地牽著單車前進。

我們如履薄冰，絲毫不敢大意，全神貫注之中，一分一秒的時間就像凝結在異國的空氣之中，時間的刻度似乎在越過橋面的最高點才生效。這個過程度日如年，但是她克服心中的恐懼，越過

即使一無所有，也要單車環遊世界

這座橋，她是我心目中永遠的巾幗英豪。

但是我們並未振臂歡呼，也不敢騎車下坡，只能牽著順勢向下，繼續向前。即使多年後，再想起這段路仍不禁心跳加速。或許，就是因為當初的無知，才會貿然走上這條險路。或許也是因為無知，加上一點夢想，才會趁著年輕時一踩一踏去完成這些在簡單中藏著艱難的單車旅行。

那句古老的諺語又慢慢浮現心頭，「傻人有傻福」。關關難過，卻也關關過，好運也就悄然而來。進入路易斯安那州之後，有一位開著柴油轎車的阿伯，看見兩輛騎在九○號公路的單車。他猜想或許是從歐洲來的旅客，因為在廣大的美國騎單車旅遊並非主流。看這兩位蒙面的單車客，或許是日本人？

但這位阿伯萬萬沒想到，返家的途中，竟然又在休息站的轉角處看到我們。他好奇地上前搭話，得知我們來自台灣，騎乘單車海外旅遊十九個月，總里程超過一萬九千五百公里，便邀請我們去他家小住。

阿伯名叫莫克（Marc），從事回收廢食用油再製成柴油的工作，名片上還留有少許油漬。我們當天上午騎了四十公里，已經四天沒洗澡，得在天黑前抵達未知的小鎮。

在智慧型手機還未普及的時代，我們沒有詳細的地圖，辦法是先找一間提供免費無線網路的速食店，用筆電找出所在的地址，利用 Google 地圖定位，搜出老伯家的位置，規劃好路線後，再以數位相機依序拍下地圖，如此一來，這台數位相機就變成可攜帶的電子地圖。最後加上權宜二人迷途當順路騎法，必能順利抵達目的地。

意外的美國人情味

「哈囉！有人在家嗎？」一八二號公路正在施工，我們的單車沾滿泥沙，不過總算是抵達目的地，我們完成尋找陌生阿伯的任務。卡瑞克羅鎮（Carencro），一個位於路易斯安那州的小地方，全鎮人口約莫八千人，這是我們打從出娘胎都未曾聽過的美國小鎮。

由於正是日光節約時間，八點多才天黑。身材既高又瘦的莫克從木屋裡開門迎接我們。戴著眼鏡，微微的駝背，喜歡攝影的他，和我們無話不談，看到我們兩夫妻同行，也向我們展示他閃亮的結婚戒指，不過目前一個人住，他並沒有說明原因，他的過去就跟這個小鎮一樣，隱藏著祕密，基於訪客的基本禮儀，我們未加過問主人家的隱私。最要緊的是好好洗一場期待已久的熱水澡，隨後莫克阿伯下廚煮義大利麵，靜宜幫忙煎魚排，我們飽餐一頓。隔天他要上班，你們就在家好好休息，可到附近的圖書館上網。空閒時，他還帶我們去釣魚，這條河裡有魚，也有鱷魚。有些人為了拍照，帶著全雞餵鱷魚，當鱷魚靠近船的時候，攝影者就達到近距離拍攝的目的。但也養成鱷魚的壞習慣，每當船的馬達聲響起，鱷魚就聯想起美味的全雞。突然，一條大鱷魚從樹林旁跳進河裡，一條蛇從

路上偶遇的莫克阿伯熱情邀約留宿，還帶我們到湖邊釣魚。

樹上落入水中，聽說偶爾會掉到船上。

總之，莫克阿伯釣到了魚，我們的晚餐也有著落。

離開前一晚，我們忘記兩人的年紀差距，聊起旅行的經歷，還有我的創作。莫克阿伯相談甚歡，他的內心似乎還是個年輕人。我決定送他一張素描留念。

離開前他說，「借我騎一下你的單車吧。」

莫克阿伯騎上滿載行李的單車，有感而發：「這件事，果然要趁年輕的時候去做。」

他介紹了幾位朋友讓我們認識，所以抵達摩根市（Morgan City）之前，我們已經找到下一個友情休息站。

離別之前，我們送給他一個台灣的鑰匙圈，請注意，這不是泰國、日本、韓國、歐洲，要記得我們是從台灣來的喔，因為以後會有更多台灣人踏出國外，親身到各地探索這個世界。說不定，你某天又將在路上與他們相遇。

我寫這些文章時，沿途所見的景色似乎慢慢變成襯景，在土地廣大的美國裡，幾億的人口之中，願意花時間並且冒險接待我們的陌生人，確實是少數中的少數，他們也是一群特別的人，無形中為我們開啟一扇窗，讓我們體驗在地的生活與文化，跳脫傳統的旅遊方式，讓我們在日常中看到當地的風貌，用不同的角度去認識這片土地的民眾，認識真正的美式生活。或許這背後還有一個更不易被察覺的意義，那就是打破旅行高花費的藩籬，加添一份朝夢想邁進的力量，讓遙遠的夢想有機會在市井小民的身上成真。

接待的人正在冒險，而被接待的人也用青春時光冒險，換一個親身經歷、獨一無二

211

意外的美國人情味

前權筆下的莫克。

的單車之旅：

　　請收下我親筆為你畫的素描，莫克阿伯。很多英語，我不能瞭解透澈，正如你也不懂中文，但是，那不重要。有些言語不能傳達的事物，或許更令人深思。看到我為你畫的素描，請記得，那些美好的回憶停留在這筆尖，在線條中迴盪，超越千里之遙，隨著我們一路向前。

即使一無所有，也要單車環遊世界

17 單車的世外桃源

快樂指數：☆☆☆☆

對弈天使：查理

先讓我悄悄地挪移一些時間，從佛羅里達州的的一盤西洋棋說起這篇故事。

在綠得發亮的草地上，有一間木造的白色小屋，柔和的光線從窗戶投射在黑與白的棋枰上，也照在查理壯碩的手臂，他輕鬆地移動一顆棋子，我則瞇起眼睛，陷入沉思。老實說，現在換我出招，只是我對西洋棋略知一二，真要對弈，似乎有點頭疼。

或許這樣子輕微的痛苦，是面臨新挑戰的一種暖身，提醒我，這並非虛夢。

從一盤西洋棋談起……

不是騎單車環遊世界嗎？怎麼會在美國的小鎮跟人下西洋棋呢？

說來話長，進入德州以來，主要道路都被汽車霸佔，直到佛羅里達州，巧遇一對騎協力車的年輕情侶介紹單車步道，我們才能稍稍得以放鬆喘息，道路的兩旁綠蔭相伴，微風徐徐，與汽車爭道的噩夢也跟著煙消雲散。我們沿著步道向前騎，不知道會發生什麼事，換個角度想，能在悠閒的道路上消磨時光，這一切似乎也不重要了。

忽然有間教會在左側出現，我們看見一片柔軟的草皮，不正是露營的好地方嗎？我們決定停下來問個究竟，想不到教會弟兄得知我們的來意，便幫我們詢問住在對面的查理阿伯。

他從陸戰隊退役多年，現在一個人獨居。對於陌生人來訪表示歡迎，他說：「不用住在草地上，若不介意，今晚就住在我家吧！」

我們在草地上高興地跳起來，環顧四周，土地平曠，屋舍儼然，正是我心中的單車世外桃源。

查理阿伯先介紹自己的家，再端出美式餐點招待，靜宜說她可以幫忙煮晚餐，阿伯說：「不然我們兩位男士來下棋吧！」在旅行的途中鏟馬糞、種樹、挖洞、除草、耕田、

素描、油畫、上山下海都沒難倒我，下西洋棋，應該和象棋差不多吧！

我們二話不說，坐在窗戶旁，在木桌上展開跨國的對弈。

阿伯的棋子向前推進一步，他問我：「你的職業是什麼呢？」

其實，我回答這個問題的時候，難免有些心虛，無心的提問，喚起我內心深處的記憶、喚起不敢做夢的我。我淺淺倒吸一口氣，生怕情緒的起伏被人發現。或許，這是我心中的障礙，我必須像單車旅行般，不顧一切地踏出第一步，並且追隨著第一步的腳蹤，在字句與現實之間，逐漸解開一切困難的環節。

雙腳踏在自由與夢想的土地上，查理阿伯的眼神藏著慈愛的光輝，我暫時忘記夢想有多遙遠，希望我能記得出發時的初衷，那時有股力量從我心底湧出……「我是一位旅遊作家。」

我將方格裡的棋子推進一步。

查理阿伯一聽我是旅遊作家，眼睛睜得大大的，笑得特別燦爛：「要記得把我的名字寫進你單車環遊世界的故事裡。」

「沒問題。」我用手勢比著 OK。故事，就從這盤西洋棋開始吧！

「你想聽聽我們在美國的旅行嗎？」

「有何不可？」

於是，我開始回憶……

內胎戳成蜂窩。

美國真的是一個奇妙的國家，巧遇到莫克阿伯之後，他為我們引薦朋友，替我們預訂下一個歇腳處，陌生人的友情像是顆定心丸，安定我們飄浮不定的心情。可惜好景不長，心情一鬆懈，就遇上爆胎，地點碰巧在橋上，沒有足夠的空間停車修補，只能勉強牽車行走，螺絲釘與單車滿載的重量，竟然將洩氣的內胎戳成蜂窩。

未能及時修補的下場，就是內胎必須報廢。我更換內胎，緊急購買電器用膠帶補強輪圈的襯帶，避免被刮傷的襯帶再傷及更換的內胎。權宜之計奏效，我們走走停停，慢慢前行，抬頭一望，紐奧良的街頭出現在眼前，我們抵達爵士樂的發源地。

那時經過郊區的房屋，還能窺探卡崔娜颶風造成的破損痕跡，然而，市中心裡熙來攘往，已不復見當年的狂風暴雨。最熱鬧的街道上經常出現街頭藝人的蹤跡，偶爾有管樂團的演出。依照之前街頭表演的經驗，通常在街頭藝人短兵相接的市中心，競爭激烈，加上僧多粥少，表演的收入有限。我決定反向操作，當個安靜的觀眾，坐在街道旁，與老婆共進午餐，感受一下爵士樂的氣氛。

突然，一位從頭到腳都漆上銀色的街頭藝人在眼前出現，不單單是衣著，皮膚也

▲紐澳良市區街道。
▼敬業的街頭「藝人」。

是閃閃發亮，滿臉的銀色大鬍鬚加上銀色的太陽眼鏡，讓人看不透他的表情和眼神，我們用餐期間，他都未曾移動一絲一毫，甚至連呼吸的喘息也都停住，許多路人也被他的耐力感染，路過時，紛紛在他前方的鐵桶投下許多硬幣與美鈔。我想，這大概是我此生遇過最敬業的街頭藝人。

不過……我大笑一聲，要靜宜往對面看去，有位路人發現街頭表演的破綻，用雙手舉起這位擬真人比例的街頭藝人模特兒。真相大白之後，只留下靜宜和我在對街莞爾一笑。

假的街頭藝人模特兒，真的賺錢。創新和創意，是美國街頭藝人給我上的一堂課。

📍

在公路上騎車的時候，突然出現一輛警車，停在單車的前方，將我們攔下來。我隨即想到吉牡叔叔千交代萬交代，不可惹麻煩（No police contact），無奈為時已晚，不是我要接觸警察，而是警察自己找上門。我們早已耳聞美國的警察公權力很大。

現在只能見招拆招，騎一步算一步。

「你們會說英文嗎？」警察問話。

就算是我的英語流利到可以去開班授課，在這緊要關頭也千萬不能在英文程度上灌水。「是的，我會說一點英語。」我說的單字斷斷續續，約莫小學一年級的初學程度。

即使一無所有，也要單車環遊世界

「那就好，我只是來告訴你們，在這裡騎車很危險，我有朋友在公路上騎單車，被汽車撞成重傷。你們最好遠離這條主要道路。」

原來是特別給我們這兩位外國觀光客的忠告：「謝謝，我們會在公路的下一個出口更換路線。」難得有警察關心，靜宜見機不可失，竟然開口要求合照，路易斯安那州帥哥州警也成全我們，與我們留下難得的合影。

▲在佛州的沙灘上等待日出。
▼親切的路易斯安那州警。

219

單車的世外桃源

這次的偶遇只是開胃菜。有一回在佛州騎車，天色已晚，卻找不到露營的地方，眼見星星布滿天際，公路的視線不佳，我們只能在路旁的小徑摸黑前行，不久，我們來到一處沙灘，四下無人，連一盞燈都沒有，以為可在此暫住一晚。於是就地搭好帳篷準備入睡，睡前沒有絲毫異狀，我們放下心防，酣然地進入甜美的夢鄉。我睡眼惺忪，半夢半醒之中急忙披著車衣應對。夜裡沒有月光，只有沙灘車的強光照射著我們的帳篷和我的雙眼，我連員警長得是圓是扁都無法辨識。

「你們從哪裡來？」

「台灣。」

「你們在做什麼？」

「單車環遊世界。」天色昏暗，我們臨時找不到其他地方，只好暫時在此露營過夜。」

「這裡不可以露營，因為可能有人偷渡。」

「附近有露營區嗎？」

「沒有。我現在暫時看不到你們，記得天亮之前要離開這裡，記得喔，我現在看不到你們，若是有人打電話來報警，我就看得到你們，你們也就必須離開！」

「是的，長官。」黑暗中，沙灘車的引擎聲逐漸遠離，只剩下一盞微小的紅色車尾燈映在我們帳篷的紗門，我也放下心中的重擔。

220

即使一無所有，也要單車環遊世界

單車的世外桃源。

和我部隊的作戰還沒停，雙方在棋盤上浴血奮戰。

柔和的陽光從東方升起，紅澄澄的太陽慢慢轉變成像是西洋棋盤的白光。查理阿伯

說到奮戰，就不能不提起在紐奧良的二次大戰博物館。前腳踏入館內，數不清的實體槍砲、車輛、飛機，井然有序地在各區展示，細看一些行軍的裝備，腦海隨即浮現似曾相識的感覺，跟我十五年前在國軍服義務役的裝備雷同。雖然事隔多年，也不得不佩服國軍保養裝備的能力。

博物館其中一個展區，就是展示當年諾曼第登陸的模型。雖是當年的縮影，仍顯出盟軍傾全力而出的浩大軍力，這是二戰中最關鍵的戰役之一，歷史也在那一刻改寫。

二戰結束的六十年後呢？我們步出博物館，回到二十一世紀，美國仍舊是世上不容忽視的強國。全球化的時代來臨，知識流通快速與普及，往來各國之間的門檻也跟著降低，像我們這樣平凡的百姓，也有機會親身走訪世界。我領悟到，這趟單車旅遊最有價值的地方，不是在於觀看多少博物館，或是多少名勝與美景，其價值隱藏在我們旅行的過程中，在歷史的洪流裡，踩著踏板見證時代的轉變與交替。若你也覺得自己平凡，來挑戰心中的夢想吧，因為這是一個平凡有機會變非凡的時代。

雙方棋子的數量逐漸減少，對弈也進入最後階段，我將棋子往前再挪一步：「將

即使一無所有，也要單車環遊世界

軍。」

「年輕人，你贏了！」查理阿伯望著我說。

謝謝查理阿伯的關照，輸贏已經不重要。他讓我看到，單車的世外桃源，其實不在這個小鎮，而是在我們心裡，因為最美的風景，有時隱藏在逆境之中，或許遍尋不著的世外桃源近在咫尺，在一個陌生的偶遇，與一個誠摯的邀約裡。

單車的世外桃源

跨越歐亞

以單車代步、三餐自理、帳篷過夜的方式環遊世界，從剛開始的逃難式出發，沿路於錯誤中累積經驗，慢慢闖出自己的單車騎法，奇蹟地旅遊亞洲、大洋洲、美洲，我們就這麼一路攻到了歐洲啦。

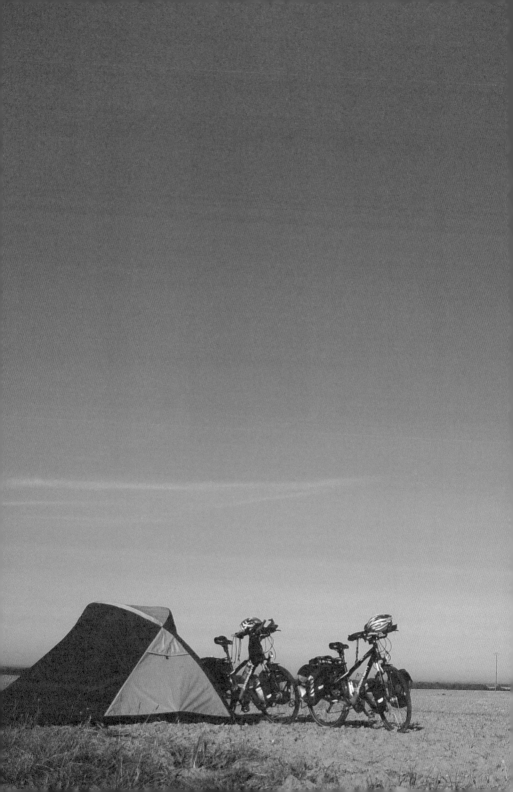

18 就是要從亞洲騎到歐洲

移動里程：七七〇公里

考驗項目：敲竹槓

驚嚇指數：☆☆☆

文化驚嚇

我們在陸橋的影子底下鋪好睡墊，準備小睡補眠，突然擴音器傳出如雷貫耳的聲響，我們以為是某種警報，驚慌地向四周張望，卻沒有任何特殊的徵兆。定下心往聲音的源頭搜尋，原來是附近清真寺的呼喚祈禱，每日五次，提醒回教徒定時禮拜。

聽不懂廣播，被嚇一跳，這是我們在土耳其的第一次文化驚嚇，時間是踏出安卡拉

國際機場的午後，那時晴朗的天空湛藍，乾燥而溫暖的微風揭開神祕國度之旅的序幕。加油站的員工隨即端出超甜的熱紅茶招待，準備添加無鉛汽油至汽化爐的燃料罐。

員工隨即端出超甜的熱紅茶招待，原以為只是偶然，但是在機場也有陌生人招待我們喝咖啡，從偏遠的鄉間到熱鬧的地區，都有人招待我們喝茶。土耳其人熱情的招待，是我們第二個文化驚嚇。

或許你也跟著嚇一跳，到底我們是如何從美國到土耳其呢？

這個問題也困擾我們許久，機票是在離開德州阿姨家的前幾天才訂妥，因為我們在網路上遍尋不著從邁阿密國際機場直飛土耳其的航班，由於沒有標準作業流程可以參考，直飛的路不通，只能先繞道而行。我們決定飛到德國的杜塞道夫（Düsseldorf），再轉機到土耳其的安卡拉。理論上就像是轉搭公車，轉到總站再換另一班公車，實際執行起來並不難，若無經驗則可增加兩班機的間隔時間，以防班機誤點或擋關而趕不上。至於過去因攜帶單車被罰超重的慘痛經驗也結出果實，我仔細查閱託運規則，發現柏林航空（Air Berlin）的運動器材（sports equipment）可享託運優惠，條件是必須於班機起飛七十二小時之前，撥電話通知該公司的地勤人員。

騎進土耳其。

挖苦荷包的行李超重費

日本航空超重費，一公斤約二千元日幣，紐澳超重費用一公斤約二十元紐幣與澳幣。加拿大飛墨西哥，超重費一公斤五十元美金，超過尺寸再加收五十元美金，一台單車要付超重費一百美金。若將我們全程的超重費加起來，總共被罰四萬零七百元台幣。唯獨台灣最有人情味，只是酌收費用，甚至遇過超重卻沒收任何費用的情形，讓我們順利飛往澳洲。其餘的飛行，權宜二人只能為這些超重的行李付出無怨無悔的血汗。

我硬著頭皮找到公共電話，在期限之前撥電話給航空公司，竟然完成運動器材的語音訂位，比起當日被罰超重的金額，至少有五成以上的折扣。而且完成語音訂位對我來說是個莫大的鼓勵，因為在電話中不能比手畫腳，經歷一年多的實際操練，我的英語能力逐漸進步，可在英文的網頁中找到最優惠的託運方式，並完成訂位。不過還有一個問題無法解決，另一家太陽航空（SunExpress）並沒有美國的客服電話，撥國際電話到土耳其，話筒裡傳來聽不懂的語言，電子郵件也沒得到回應，看來也只能先到德國再說。

轉機通常是狀況最多的時刻，我們好不容易通過嚴謹的德國海關盤查，準備轉機到土耳其的時候，新的考驗又來了。由於柏林航空與太陽航空聯營，轉機時不用將單車領出境，只要攜帶手提行李即可到太陽航空公司的櫃台報到，但是，服務人員告訴我們一

即使一無所有，也要單車環遊世界

從美國轉機至土耳其安卡拉市。

人只有二十公斤的免費行李託運，以一公斤八塊歐元的超重費來算，超重五十公斤，要付四百塊歐元。

我忽然想到前述運動器材的託運規定，正經八百地說：「五十公斤的超重行李是兩台腳踏車，屬於運動器材。」

這位年輕的服務員不曉得有這條規定，表情一沉，查閱手冊和電腦後，隨即改口：「兩台單車確實屬於運動器材，單程付款五十歐元即可，不收信用卡與美元，只收歐元。」一個微小的臨機應變，價值三百五十歐元的折扣！

我們不斷地在錯誤中學習，慢慢從沒有計畫的摸索，累積出應對的能力，再利用這些經驗來規劃未來的旅途，後來，我訂機票就不再

只是找最便宜的票價，而是考量長途單車旅行必須加入超重行李的費用，若只是一味的貪便宜，加上超重的費用，往往廉價機票瞬間變成昂貴機票。我們也學會如何冷靜地面對突如其來的考驗，即使每家航空公司的規定不同，只要能先穩住軍心，這些危機就能變成讓人蛻變的轉機。我們拿著換好的鈔票，付完五十歐元超重費，讓釋懷的笑容微溫著疲憊的臉頰，頭疼的轉運手續終告結束，我們牽著手，踏上飛越三大洲的登機大道。

在美國的邁阿密之後，選擇降落在土耳其的首都安卡拉市，無非是希望能騎著單車從亞洲進入歐洲。這一輩子能有幾次機會跨越歐亞的邊界呢？在我的人生裡，和心愛的老婆一起單車旅行，越過亞洲的邊陲，一生只有一次的機會吧！

熱甜茶與敲竹槓

我們沿著 D750 公路，從安卡拉往伊斯坦堡前進，幾乎每天都有人主動請喝超甜熱茶。有一回，到一個小鎮 Yeniçağa/Bolu 購買消耗品，熱心的路人專程帶路，在一個外面掛著一把大鑰匙的店鋪，終於找到補胎片，一次購足三盒，共一百四十四個補胎片，花

購買補胎片。

即使一無所有，也要單車環遊世界

費十二里拉。有位會說英語的土耳其鄉親看見兩位外國遊客，主動擔任翻譯，一群不知道哪裡來的小朋友，湊前看熱鬧，一時之間，我們儼然是從台灣來的超級巨星。

有人甚至邀請我們移民到土耳其。在還沒學好土耳其話之前，我想還是暫不考慮移民，超級巨星的光環不能當飯吃，只能暫時擺一旁，因為，我得先花時間補好剛破損的五條內胎。我們兵分兩路，靜宜到網咖發訊息報平安。一個小時後，在網咖會合，老闆竟然不收我們的費用。

上網不用錢，到處都有熱茶招待，在農田旁邊露營，陌生的阿伯跟我們分享早餐，這是土耳其給人好客的實際感受。只是每個國家都有好與壞的回憶，寫作也需要平衡報導。經過這些難忘的小鎮，我們慢慢接近世界上唯一橫跨歐亞板塊的城市——伊斯坦堡。

約莫一千四百萬人住在這座大城，是土耳其最大城市，騎車進入這座城市，立即與繁忙的交通為伍。我們從亞洲區準備進入歐洲區時，被路人告知不可騎單車越過博斯普魯斯大橋（Bosphorus Bridge），礙於安全，我們決定按規定搭船度過歐亞的邊界，船票一人一‧七五里拉，單車免費！

博斯普魯斯海峽除了是介於歐亞兩洲之間的海峽，也是黑海與地中海的唯一航道，我們藉著搭船的機會一遊著名的地理要塞。渡輪的航程約莫十分鐘，船上擠滿各式汽車，放眼所望都是異國旅客，或者，我們才是異國旅客。海峽上有一小島，矗立在歐亞兩岸之間的少女塔（Maiden's Tower），像是站在海峽上的少女，歡迎我們的到訪。

我們終於踏上伊斯坦堡的歐洲區，知名的古蹟幾乎都在此地。年代久遠的古城牆外，

通行著現代化的電車，拜占庭、鄂圖曼帝國的遺跡和電車的鐵軌併行，東方與西方的建築在此融合，新與舊，東方與西方，不斷在歐亞的邊界交流與衝擊。

單車與行李，隨著輕快的步調前進，我們先來到聖索菲亞教堂（Hagia Sophia）。此為西元五世紀時，拜占庭皇帝查士丁尼所建，後來鄂圖曼帝國國君改為清真寺，現在被聯合國教科文組織列為世界文化遺產的博物館。圓拱頂直徑約三十一公尺，高約五十五公尺，是一幢「改變了建築史」的拜占庭式建築典範。

接著是藍色清真寺（Blue Mosque），位於聖索菲亞教堂對面，建於十七世紀初。因寺內牆壁

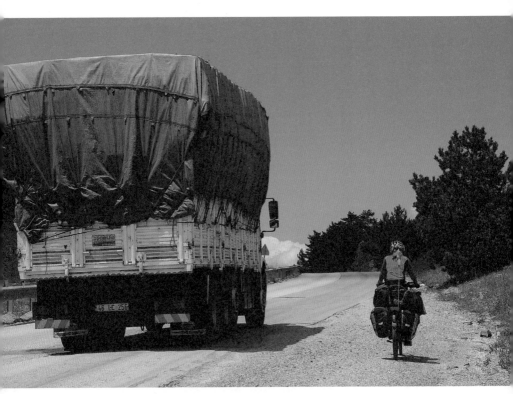

與卡車爭道。

貼滿藍磁磚而得名「藍寺」，是世上唯一有六根尖塔的清真寺。

我們對古蹟的興趣有限，聞名遐邇的土耳其美食更吸引人，我們就在伊斯坦堡的街道找尋當地小吃，但是，卻留下非常不好的印象，主要是因為商人經常訛詐旅客，店員亂開價，賣糖果的店外面寫一公斤十九里拉，秤好二百五十四十里拉，雙方為價格不同而起爭議，最後不歡而散。

購買冰淇淋也發生同樣的情形。原本三里拉，要付錢的時候，又變十里拉，據理以爭，有時能按原價購買。只是心情大受影響，就像被潑一盆冷水，沒有餘力再去參訪其他名勝古蹟，只想盡速離開此

聖索菲亞教堂。

地。偏偏天空不作美，飄下雨點，臨時在陸橋下躲雨，卻遇到一群年輕人對我們指指點點，就算聽不懂，似乎也不是什麼好話，幸虧沒爆發肢體衝突，最終平安收場。

離開伊斯坦堡的那一刻，我們帶著滿肚子的怨氣。踩上踏板的時候，才漸漸好轉。

雨停了，我們繼續往前邁進。伊斯坦堡這座城市帶給我很大的衝擊，或許是我們已經習慣生活在價格透明的地方，受不了漫天開價和訛詐旅客的行為。或許，在當地人已經習慣這樣的生活模式，發展出應對的文化，只有外地人才會受到驚嚇。

踏板繼續在單車上轉圈，我們又前往一個全新的地方。我慢慢想通，夢想帶來的喜悅，經常與痛苦並存，若人生是一場旅行，就不可能一帆風順，世人有熱情就有冷漠，有善良就有邪惡，騎在圓夢的路上，也必須有能力承擔這些痛苦。

我想，這是旅行的過程，也是人生的特殊體驗吧！

搭帳篷的祕訣

首先，要選擇大小合適的帳篷。在台灣單車環島時，我們選用單人帳，但是太小，感覺像是睡在棺材裡，無法容納兩人。踏出國門之前，我們改為三人的雪地帳，可以抵抗較寒冷的氣候之外，也有較多的空間儲存行李。

台灣地小人稠，較少有露營的機會，許多國家出了小鎮就是一片空曠之地，只要會搭帳篷，就能節省大量的住宿費。

1. 選擇平坦的地方：比方說，台灣的健康步道就不是個好地方。
2. 要搭在高處：在紐西蘭南島，搭在陸橋的下方，半夜下豪雨，帳篷竟然淹大水，因為剛搭在陸橋的排水處，差一點被沖到南極，所以，並非所有陸橋下方都能擋雨。
3. 睡覺的地方要遠離食物：在加拿大搭帳篷要注意別將食物放在營地，因為可能會有黑熊或是灰熊出沒，願意捐大體的朋友不在此限。
4. 水壺記得要放在帳篷內：遇到零度以下的夜晚，水會結冰，想吃清冰的朋友可跳下一行。
5. 要兩人同行，冬天可互相取暖，記得帶耳塞，因為有人會打呼。
6. 記得多帶點現金：天天露營，可能很快就要換一頂新的帳篷。
7. 搭帳篷其實沒有祕訣，因為每個人的生活習慣都不同，熟能生巧，要從實務中累積自己的經驗，別人的故事，笑笑就好。 (◡‿◡)

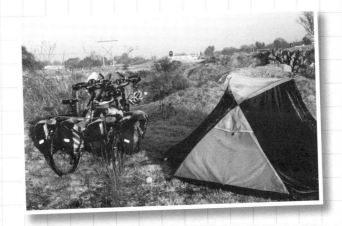

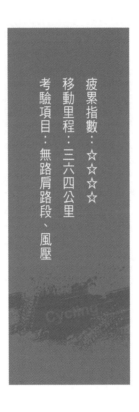

19 歐洲版的蘇花公路

希臘

疲累指數：☆☆☆☆

移動里程：三六四公里

考驗項目：無路肩路段、風壓

離開伊斯坦堡之後，我們遇到兩位瑞士女生，她們騎著單車從瑞士出發，途經義大利、斯洛維尼亞、波士尼亞、塞爾維亞、馬其頓、保加利亞、希臘，最終抵達土耳其。

兩位好友在高中畢業後打工存錢，自己規劃旅程橫越歐亞三千公里，試著尋找自己未來的方向。

我覺得這種想法，如同休耕一年的土地，不但不會變得貧瘠，反而因為休養而變得更加肥沃。但願大家都能休耕一年，體驗不同的生活，醞釀出新的想法。

給我錢！

脫離舒適圈的她們，歷盡千辛萬苦抵達伊斯坦堡，回瑞士又是三千多公里的路程。

剛好我們有段路的方向一致，加上靜宜的邀約，三位女英雌決定結伴而行。人多雖好照應，卻也成為目標。在一條不知名的上坡，忽然有一群小孩圍在我們身旁，用英文喊著：

「錢、錢、錢……」

因為單車載重又上坡，速度跟走路相差無幾。我們難以脫身，有一種不安的情緒圍繞著我。若是真的衣衫襤褸三餐不濟的流浪漢跟我乞討，即使我們再儉樸度日，也會想辦法擠出一點物資或是金錢。可是，這群小子擺明是纏著外國人討錢。我咬著牙，心一橫，加快踩踏的腳勁。其中一人加速追上來，竟然試圖想要搶走單車上的東西，我狠狠地瞪他一眼。他嚇一跳，眼見無利可圖，轉身一腳踢向單車的後輪。

單車載滿行李、糧食和飲用水，平均六十公斤，加上騎士的重量，約莫一百三十公斤左右，這孩子的力道不足以撼動單車，兩方漸行漸遠，但這一踢卻讓我百感交集。或許是因為在台灣生活了三十多年，還沒遭遇要不到錢還踢你單車一腳的情形，我們已經習慣固有的生活模式，忘記世上還有許多人光是生存都成問題。世界這麼大，並非所到之處都是先進富裕的國家。被人包圍當成明星，和被人包圍要錢，都是包圍，心情卻是截然不同。或許這樣的情景，觸碰到我的內心深處，反過來看，自以為儉樸的我們，現在是這群小孩眼中的肥羊。

貧窮與富裕往往都在一念之間。我們用力地踩，未留下什麼給這群孩子，莫名的煎熬隨著輪胎在異鄉的路面滾動，內心時刻揚起衝突，不管是酸是苦，都化成旅行的回憶。

至於兩位瑞士女英雌如何看土耳其呢？她們原本穿著短袖和車褲騎車，但是經常遇到當地男士對她們大吼大叫或是做出輕蔑的動作。她們猜想可能是文化不同引起的誤會，購買當地衣服後，被騷擾的情形就變少了。至於靜宜則是一路長袖長褲外加頭巾，在民風保守的鄉間到繁華的城市都不受干擾。

這兩位女生從瑞士來，我趁同行的機會，請教她們歐洲的騎車路線。她們通曉四種語言，在加油站旁的空地露營，也能跟法國老闆談天說地。難得遇到同好，我們用炊具野炊，共進晚餐，兩位女英雌也大發熱心向我們說明路線，並且贈送我們一份地圖。

回程她們不走原路，要先到保加利亞再回瑞士，而我們則是想順道參觀希臘的愛琴海。因為路線不同，同行一日後，我們就得從不同的關口離開土耳其。帶著她們的祝福與建議，我們順利通過土耳其的海關。

接著入境希臘。希臘海關的官員在我們的護照蓋印，連行李都沒檢查就放行，友善地歡迎我們到希臘旅遊，令人留下深刻的印象。夢幻的愛琴海，就在一踩一踏的緩慢前進中，慢慢地浮現在我們眼前。我們在亞歷山德魯波利斯（Alexandroupolis）旁的海灘吹風，到卡瓦拉（kavala）的港口散步，躲進向日葵的田野，迎風而笑。

然而時間有限，我們不敢貪戀美景，繼續往希臘與保加利亞的關口庫拉塔（Kulata）前進（二〇一一年保加利亞與羅馬尼亞為歐盟會員國，但尚非申根公約完全會員國，亦

238

即使一無所有，也要單車環遊世界

接受台灣適用免申根簽證待遇入境）。通關過程十分順利，連住宿的地點都沒詢問就放行。邊界旁有兌換保加利亞貨幣（列弗）的商店，我們兌換當地的一些現金之後，朝著保加利亞的首都索菲亞（Sofia）前進。

溪畔，重獲新生

踏出關口沒多久，道路竟然縮減至兩線道，而且沒有預留路肩，簡單地說，若雙向車道同時來車，騎著單車的我們將遭遇莫大的風壓與危險。這樣的情形讓我回想起台灣的蘇花公路，兩人都因此繃緊神經，不敢大意。突然有貨櫃車的引擎聲從後方逼近，靜宜立刻停在路旁不敢輕忽，貨櫃車緊臨我們而行，靜宜驚慌地放聲大叫，每有貨車經過時，她就不敢前進，停在路旁閃避，我們都害怕稍有不慎將發生無法挽回的意外。而這條道路上沒有人煙，更無法由網路取得資訊，我們只能在這人生地不熟的異鄉走走停停，從希臘到保加利亞的這幾天，都是丘陵地形，消耗許多體力，突如其來的挑戰無疑雪上加霜，成為一個無形的重擔，靜宜的壓力慢慢達到崩潰的臨界點。

眼看她精神不濟，我們不能勉強前行，我看見一條產業道路連接溪畔的空地，立即前去探路，並決定停止騎車，好好休息。此地水源充足，單車滿載三日糧食，衣食無虞，還有樹蔭可遮，我們暫時停下腳步。

隔日，金黃色的陽光透過帳篷灑在靜宜的臉頰。睡了一夜之後，體力似乎好轉，但

239

是心靈卻仍未恢復活力。高溫加上遠行讓她吃盡苦頭，深沉的無力感襲擊她的意志，兩行淚水像河水般流下。我抱住她，希望給她一些力量，卻無法立即發生效果。

疲憊的她，從心底覺得自己做得不好。

是這樣嗎？靜宜流下更多的淚水，她想到一段話語，於是翻開《聖經》裡的《詩篇》一二一篇五到八節，一字一句念出：「保護你的是耶和華；耶和華在你右邊蔭庇你。白日，太陽必不傷你；夜間，月亮必不害你。耶和華要保護你，免受一切的災害；祂要保護你的性命。你出你入，耶和華要保護你，從今時直到永遠。」

進入保加利亞的路段雖然危

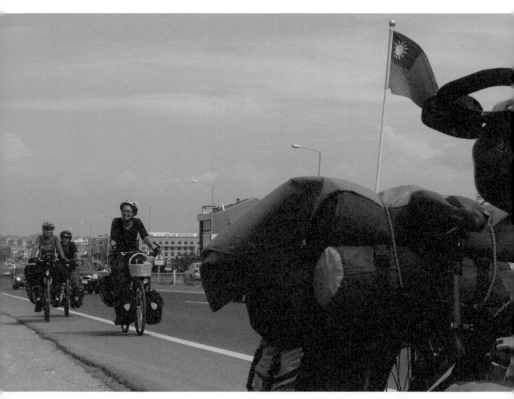

萍水相逢，與兩位瑞士女英雌共騎一段。

險，這些話語卻越過千年的時空，安慰靜宜的心靈。她深信保護她的是耶和華，這些話讓人心裡平安，再度生起勇氣面對眼前艱難的路。

擦乾眼淚。她說：「明天要騎一百公里，趕一下進度吧！」

看來她的恐懼全然消失，身心靈都已恢復健康。總有一天，我們將明白，當時所受的艱難，悄悄地磨合我們之間的個性差異，讓我們能夠攜手同行，這些過程將化成創作和生命的養分，最終成為難忘的祝福。

從山頂俯瞰希臘 Kavala 港口。

20 同意的話，請搖頭！

移動里程：三一一公里

感動指數：☆☆☆☆

搖頭天使：東尼、咪咪

行要特別小心。」

東尼用他畢生所學的英文告訴我們：「在保加利亞有許多瘋狂的人，你們騎單車旅

「放心吧，我們也是瘋狂的人。」

「但是，你們是特殊瘋狂的人。」東尼無法想像竟然有人騎「單車」環遊世界。

「任何國家都有好人跟壞人，我們會一路注意安全。

即使一無所有，也要單車環遊世界

開五金行的奧運選手

這段瘋瘋相連的奇緣要從保加利亞不知名的河邊開始說起。當初想在愛琴海的沙灘旁留下足跡，我們繞道希臘，再進入我們一無所知的保加利亞。考驗接連而來，兩國之間起伏的山巒，耗費我們大半體力，沒有路肩的車道，更讓靜宜不知所措。順利通過八十公里的煎熬，道路逐漸變寬，熟悉的路肩出現在眼前，進入索菲亞市的交界處，繁華的都會區像是另一個世界。同樣的大貨車風壓與呼嘯的引擎聲，卻是兩種不同的心情，安全距離加大之後，緊繃的情緒隨風而逝，靜宜度過她的難關，堅定的信仰幫助她從軟弱變剛強，她重新得力，像是脫胎換骨的新人。

誰在生命的旅途中沒有困難呢？有誰不曾軟弱呢？這是在我們生命中一個很重要的關鍵時刻，這些難關和考驗讓我們深刻瞭解人類的渺小，無法全然依靠自己的力量。我們騎車向高山舉目，腦海裡浮現話語，耶和華要保護你，免受一切的災害，祂要保護你的性命。你出入，耶和華要保護你，從今時直到永遠。

這些話語幫助我們向前，轉眼之間抵達保加利亞的首都——索菲亞市。馬蹄聲從遠處傳來，我們的眼睛隨著躍進耳內的聲響移動，一輛馬車經過對向的車道，汽車和馬車行駛在同一條路上，演出兩種不同的生活模式，這是一座異於我們想像的歐洲城市。或許在這裡是常態，卻是在台灣很難想像的畫面。

抵達索菲亞市，下一個目標是羅馬尼亞，可是，手上的地圖不夠詳細，進入市區毫

同意的話，請搖頭！

漫長的旅程，需要暫時的歇息，才能重新上路。

無用武之地。人生地不熟，沒有網路，智慧型手機尚未普及的年代，只能找人問路。但沒有商家，也無路人，車子呼嘯而過，想問路都找不到人。我們改變計畫，先避開烈日，找個地方準備用餐。離開主要道路之後，沿著滿是坑洞的小徑前進，我在前方探路，尋找合適的休息地點。

有一台白色的福斯廂型車在靜宜身旁停下來，駕駛似乎對她說了什麼，但兩人有聽沒有懂，靜宜指指前方，對方才發現我的身影。他迅速轉動黑色方向盤，駕車朝我而來。

我開口就問：「羅馬尼亞要走哪一條路？」

「羅馬尼亞？」這位滿臉鬍碴的帥哥就是東尼，他曾經是奧運國家代表隊的選手，號稱丟到撒哈拉沙漠也死不了，眼神露出閃亮的光芒，似乎勾起追求卓越與永不放棄的運動家精神。他拿出車上的地圖指點迷津，然後把自己的地圖送給我們，兩方又展開比手畫腳的演出，用盡各種方式雙向溝通：「你們吃過午餐了嗎？羅馬尼亞距離索菲亞還有四百多公里，要不要來我家休息一下再出發？」

「四百公里？到你家休息？」對於找不到路、找不到水、找不到地方休息，更不知何時能再補給糧食的我們，簡直是天上掉下來的禮物。我跟靜宜兩眼相視，確定兩人心裡都有平安，決定接受邀請，這次小徑的奇緣，牽起兩國一段難忘的回憶。

我們尾隨白色的福斯廂型車在彎曲的小徑上前進，看到一間擺滿五金雜貨的商店。原來東尼是五金行老闆，在市區有好幾家分店，在批貨的途中遇見我們，即便英語不靈光，仍用盡方法邀我們回家。

245

金髮老闆娘咪咪則是精通英語，她感到驚訝，東尼這輩子只上過兩堂英文課，竟能和我們溝通，我們哈哈大笑，頻頻搖頭（在保加利亞，搖頭代表同意或許可，點頭反而是代表否定）。

我們一見如故，單車寄放在店裡，備有二十四小時攝影機監控，安頓好單車，再到他們家中翻譯，兩方越聊越深，就連國家大事也變成話題的要角，東尼感嘆說，自己的國家百廢待舉，世人不知此地的美景，更不知保加利亞的寶藏位於何處。

我也有感而發，因為我們國家在三十年前不也是這樣的光景嗎？世界上也有許多人不知道台灣在何處，若光靠政府宣傳，台灣老早就從世界的舞台消失，台灣能夠創造舉世聞名的政治與經濟奇蹟，源自於民間自發的動力，進而改變現況。若這件事政府辦不到，一定有民間的人士會起身而行，踏出改變的第一步。只要有人願意行動，不管是台灣或是保加利亞或世界任何一個地方，必定出現轉變的契機。

巴爾幹半島修道院之旅

每天工作十個小時的東尼對我們說：「這幾天我決定暫時放下五金生意，帶你們參觀保加利亞的名勝古蹟。」

「真的嗎？」我們不敢相信這個事實，開始不由自主搖起頭。搭乘客貨兩用的汽車，跟隨咪咪和東尼的導覽，晃頭晃腦越過蜿蜒的山路，抵達這輩子未曾聽過的里拉修

即使一無所有，也要單車環遊世界

走進修道院的時光隧道。

道院（Rila Monastery）。里拉修道院位在海拔一一五○公尺的高山，地處索菲亞市南方約一百二十公里，里拉修道院建於西元十世紀中期，十四世紀毀於地震，一八三四至一八六○年間重建，是保加利亞境內最大的東正教修道院，現已被聯合國教科文組織列入世界文化遺產。

里拉修道院外觀有如堅固的城堡，乃是抵抗土耳其的歷史見證，修道院以聖母教堂（Holy Virgin Church）為主，周圍是四層樓高的建築。再由內往外，環抱著修道院的群山與森林，則是隔絕世上的紛擾。將視線轉進入口，像是穿越百年的時光隧道。一道柔光從天空落在石板的道路，如同歡迎遠道而來的旅客，如此幸運，像是有小天使幫忙撥開山林之間的雲霧。石柱與牆面黑白相間的紋路，散發異國不同的文化氣息，吸引我的目光，我們在走廊停下腳步，仰望著圓頂裡的壁畫，壁畫裡的耶穌也看著我們，好像一切都是預先安排的行程。

金碧輝煌的聖母教堂內部禁止拍照，我們放下相機用心體會，腦海裡浮現許多敬佩的意

念，得花費多少人力物力，才能在巴爾幹半島最高的山巒建造這座教堂和修道院。

步出教堂，咪咪帶著我們到修道院的博物館，室內保留原貌，供人參觀修士當年的生活方式，並且陳設歷代主教權杖、古代皇室器具與民間珍藏藝品。她告訴我們其中一件作品的由來，當年有一位修士名叫拉斐爾（Rafail），耗費十二年雕刻木造十字架，他用盡畢生的心血，完成作品後，視力幾近失明。這位修士將堅定的信仰轉化在十字架，其精神早已超越國界，讓靜宜和我聽得入迷。

回想起來，還是覺得很神奇，前兩天還與大貨車爭道，今日卻得以參觀世界級的文化遺產。若不是遇見東尼和咪咪，我們大概這輩子都沒有機會親眼目睹里拉修道院的風采。我請東尼和咪咪坐在修道院的長椅上，臉不要看鏡頭，遙望著遠方，我微蹲調整畫面，按下快門的那一刻，用相機留下這段特殊瘋狂的紀念相片。

至於東尼和咪咪呢？我想，當世人讀到優美的環境與見證歷史的建築、出於名師的壁畫與雕刻、加上館藏的歷史文物，也就實現當年宣傳保加利亞的諾言。只是，不知道他們還會不會惦記著這段往事嗎？

東尼和咪咪。

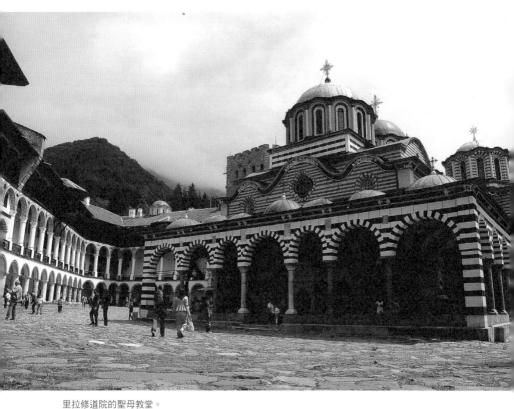

里拉修道院的聖母教堂。

21 「他們的心很乾淨」

保加利亞休養20天

美味指數：☆☆☆☆☆

「你們有挨餓睡覺嗎？」東尼回想起他旅行時的悲慘記憶。

我們連忙點頭說：「沒有。」騎單車旅行消耗大量的體力，若沒吃飽，連踏板都踩不動。加上有靜宜在，活用當地食材，飲食在簡單之中求變化，每天吃飽，能量充足。

「那就好，你們在我們家多住十天吧！」東尼邀請我們。

即使一無所有，也要單車環遊世界

優格、優格、優格

「如果我們住太久，就會忘記如何騎單車。」靜宜說：「而且你們為了陪我們，連工作都停下來。」一般來說，若無特殊狀況，我們也不好打擾他人正常作息。

但是東尼和咪咪的盛情難卻，我們心生一計：「不如，明天前權跟東尼去批貨，靜宜陪咪咪顧店，換我們來幫個小忙。」人人助我，我助人人，就算微薄的旅費也能周遊列國，又能藉此機會深入瞭解保加利亞的生活文化與飲食。權宜自創互助旅遊法，兩方皆大歡喜。

東尼年輕的時候，曾旅遊奧地利，但身上錢不夠，每晚四處流浪，挨餓睡在公車站十天。後來他獲得好心的蘭妮幫助，從此成為忘年之交。之後東尼每逢外國朋友來訪，他總要介紹一下蘭妮，我們也有幸認識她，且藉此機會一嘗保加利亞的傳統料理。

他們招待保加利亞的家常菜。靜宜則是利用當地食材料理番茄炒蛋、洋蔥雞柳與炒高麗菜，大受歡迎，還建議我們去當地開台式餐廳，一定生意興隆，如此恭維也讓靜宜笑開懷。

保加利亞的傳統料理令人難忘。其中以優格（也稱優酪乳或酸奶）最為著名，不管大小宴會、平日餐點，幾乎天天都在餐桌上出現，也是保加利亞人每天必吃的食物。當地人自豪地宣稱優格源自於保加利亞，而且保加利亞乳桿菌也被全世界廣泛用於製作發酵乳。

「他們的心很乾淨」

▲羊奶起司鍋。

▶烤青椒。

就拿當地的沙拉來說，其中最重要的三個要素，不外乎番茄、小黃瓜和優格。下一道保加利亞的傳統工夫料理烤青椒（palnenichushki），內餡是百分之四十的豬肉與百分之六十的牛肉，再混著香料與米煮熟，將內餡填入挖空的青椒，烤到外皮微焦，最後的步驟，即是淋上自製優格。接著，羊奶起司鍋（Guveche）由百分之百山羊奶製成的純天然白起司為基底，第二層為黃起司，第三層鋪上番茄切片，再加新鮮的雞蛋，最後撒上特殊的香料，用彩色陶鍋燉一個小時，擺上餐桌，色香味俱全。保加利亞人愛吃優格、白起司、黃起司，濃稠狀、顆粒狀、豆腐狀，口感從有嚼勁的乾起司到看似白湯的酸奶，無奇不有，幾乎三餐都離不了口。不難看出優格在保加利亞人心中難以動搖的地位。

就算沒有發酵乳，甜點也少不了乳製品。其中有一道傳統點心，入口像是布丁般滑順，隨後肉桂香味滿溢於唇齒之間，沒有化學成分，保證吃過難以忘懷。我問咪咪這是用什麼食材製作而成，她回答：「用牛奶煮飯拌糖，再撒上肉桂粉即可。」忽然腦中靈光乍現，這些食材在世界各地都能取得，若用米來凝結牛奶，不但可以增加米的消費，也能替代其他化學品，不會造成雞蛋布丁沒有雞蛋的情形。

遠在五百年前，保加利亞曾經被鄂圖曼土耳其帝國統治，歷經許多先烈反抗，最終革命成功，成為一個獨立國家。可惜東尼無法陪伴我們前去保加利亞革命的起源地科普里夫什蒂察（Koprivshtitsa）。咪咪與東尼每週工作七日，一年只休息十天，忙到沒有時間出門，小孩讀私立學校，車子要付貸款，五金行的管理與開銷，製作堆肥的工作，每天讓他們忙得像是陀螺轉個不停。最後是咪咪帶我們前去參觀，也藉著一日遊，到深山裡的小鎮充電（此地離索菲亞約一二〇公里，自行開車約一個半小時，搭公車一人約十六・五元）。

然而，這段故事要從土耳其奴役保加利亞人約五百年的歷史說起。經歷土耳其長年的統治，保加利亞人決定起身反抗，革命者聚集在科普里夫什蒂察商討反抗事宜，而喬治・班固斯基（Georgi Benkovski）是保加利亞第一位反抗土耳其統治的騎士。他英勇善戰的事蹟讓土耳其人聞風喪膽，但最終寡不敵眾，於一八七六年不幸遇害，卒年僅三十三歲。

科普里夫什蒂察豎立於山丘的巨型雕

喬治・班固斯基的石雕像。

「他們的心很乾淨」

像，就是紀念這位為了自由而戰的英雄人物。另有一座半身雕像建於班固斯基出生地前，現在是一棟咖啡色的老房子。

沿著古樸的小鎮遊走，看完出生地，再領我們到其他民族英雄的故居——Lyutov House，故居以第二位屋主 Petko Lyutov 命名。喬治·沙瓦·拉固斯基（Georgi Sava Rakovski）曾居住於此，也是反抗軍的成員之一，當年因羊毛紡織品貿易而成為富商。

他的故居分為上下兩層，地下一樓展示羊毛紡織品的機具與當時的衣著，進入二樓的主廳為藍白相間的牆壁粉刷，客廳又分為兩間，一為男士專用，一為夏天專用。天花板的太陽雕刻，連接華麗的吊燈，放眼四周盡是精細的木工雕飾。當年幾位馳名的保國反抗英雄，冒著生命危險，在這華麗的居所討論如何反抗土耳其的統治。

這幾位英雄放下富裕的生活，散盡家財，廣集人力物力反抗異族，甚至因此喪命。雖然未能親眼見到革命成功，但是播下革命的種子，最終讓保加利亞完成獨立建國大業。

我想，他們就是保加利亞的賽德克·巴萊，他們是不論成敗，用生命來寫國家歷史的英雄，若能借鏡不論成敗的革命精神，加上不放棄的行動力，完成夢想只是時間早晚。

溫暖的陽光和樹蔭交織於石板古道，我們緩步遊走，聊歷史也話家常，隨著革命先烈的遺蹟繼續往前。還有一間古屋值得探訪，主人是作家暨思想家柳本·卡拉韋洛夫（Lyuben Karavelov），也是保加利亞民族復興運動的代表人物，作品入選該國教科書，曾創辦雜誌，所以屋內有一台百年歷史的印刷機。現在科技發達，個人出版書籍已不再遙不可及，但是一百多年前的人要印一本書和報紙，可要花費大量的人力物力資金。

即使一無所有，也要單車環遊世界

走過半個小鎮，讀歷史看美景，不忘品嘗當地料理，午餐時間吃了白豆濃湯（Bob Chorba），這是以特殊的陶鍋用小火烹調白色的豆子數個小時，才能煮出口感綿密美味的豆子湯，我們也有機會與咪咪暢談往事。

趁著出遊，我們也有機會與咪咪暢談往事。

咪咪跟東尼的個性差異很大，咪咪在這個小鎮可以完全放鬆心情，但要是東尼來到這個寧靜小鎮，恐怕三天就要打包行李回索菲亞市，一位是安靜會計，一位是能量充沛的運動員。他們也是親友介紹認識的，東尼第一次約會竟然因為工作太忙沒赴約，讓咪咪「深刻」記住，幸好隔天東尼就打電話賠罪、請她喝咖啡。

權宜兩人的個性也是差異很大，東尼覺得相愛自然無事。

咪咪說，結婚後才能真正認識對方，東尼就像是她的第三個小孩。想不到，我們也在此地造成小小轟動，東尼似乎有聊不完的話題，一路聊回索菲亞市。我們邊聊邊用餐，東尼在五金行旁邊喝咖啡，鄰居都很好奇：「為什麼你把兩個外國人帶回家呢？」

東尼告訴他們：「因為這兩個人很乾淨。」

靜宜聽了趕緊回答：「事實上，我們之前二十四天都在戶外流浪。你們是在歐洲第一位接待我們回家的人。」

老實的王太太，不禁讓東尼哈哈大笑，東尼拍拍自己的胸口說：「是心很乾淨。」

「我跟鄰居說，這兩個台灣人已經騎單車遊歷十國，累積里程二萬三千多公里，可是他們不相信……因為他們沒有這個想法，不管做什麼事，一定要先有這個想法，若是

「他們的心很乾淨」

野外洗澡大作戰

如果是在夏季騎車，不管水源有多難取得，都一定要洗澡，不然白天流的汗水黏在身上，必定影響睡眠品質，權宜之計，趁天黑，使用類似蓮蓬頭噴嘴的小瓶子，或是露營用的水袋，藉由一個小孔排出的細水洗澡。若天氣冷，可加燒一點熱水，一人只要一公升的水就可在戶外清潔全身。

沒有，永遠都沒有。就像追老婆，你不去追，就沒有相守到老的另一半。」英文不好的東尼，倒是滿會講道理。

以單車代步、三餐自理、帳篷過夜的方式環遊世界，從剛開始的逃難式出發，沿路於錯誤中累積經驗，慢慢闖出自己的單車騎法，奇蹟地旅遊亞洲、大洋洲、美洲，一路攻到歐洲。

其實，重點是別人不相信也沒關係，自己要先相信自己，才有機會突破重重難關。

而且，單車旅遊途中別忘記洗澡。

256

即使一無所有，也要單車環遊世界

保加利亞看牙記

在保加利亞，點頭代表「否」，搖頭代表「是」，東尼聽我們的壯舉不禁頻頻搖頭。

然而，時間也隨著搖頭的節奏而消逝，我們已經打擾多日，預計前往羅馬尼亞。只是人算不如天算，出發前一晚，靜宜牙齒不舒服，東尼剛好隔天約診裝牙套，為了預防萬一，我們決定出發前至牙醫診所檢查牙齒。

診所在一間公寓內，沒有任何招牌，需要熟人帶路，醫師沒戴手套，僅用酒精消毒雙手，我們無法查驗醫師是否受過合格訓練，全仰賴我們對東尼和咪咪的信任，靜宜躺在椅子上，我只能禱告，他們可以，我們也就可以。

單車旅行時牙痛是一件很麻煩的事，因為不知道去哪裡可以找到信賴的牙醫師。之前在墨西哥市，靜宜的牙套脫落，情急之下只能找當地的牙醫師黏回去。這位牙醫師說：「如果在旅行時牙套再脫落，可用三秒膠黏回去。」此話出口不到兩天，牙套果真脫落。若是真拿三秒膠照辦，恐怕輕則牙齦受傷，重則鬧出人命。好在遇到吳啟庸牧師與許慧君師母的幫忙，我們另尋牙醫，安全黏回牙套，讓靜宜撐到返台。

這次換成牙痛，可是在保加利亞看牙，語言不通，只能靠東尼和咪咪轉述，牙醫師告訴咪咪：「這是一個大問題。」但是沒人會說中文，我們也聽不懂保加利亞話。

看診後，我要付錢給牙醫，牙醫師卻說東尼會負責。

到底是什麼問題，從牙齒外觀也看不出所以然，症狀為睡到一半牙齒抽痛，影響睡

「他們的心很乾淨」

眠，東尼還專程載靜宜到市中心照X光片。用Google翻譯，才知是牙髓炎，必須施行根管治療，療程約需一個星期。現在症狀輕微，若以拖待變或用藥物控制，恐怕病情將逐漸加重，日後影響身體健康與單車旅行。

東尼看出我們的憂慮：「你們在這裡繼續住，看到好再出發，若是多待十天，我再帶你們去黑海游泳。」

「在這裡看牙醫要多少錢？」

「不用擔心，錢我幫你付，你們安心養病，下次我到台灣，若是牙痛，再換你來付錢。」東尼豪氣地說。

千言萬語難以道盡這般義助「Blagodaria!」我用右手按著胸口，說出保加利亞語的

「謝謝。」

奇妙的事也跟著發生，牙醫聽說了我們單車環球之旅的故事後，竟主動減免一半的費用，所以東尼只要付看診費的半價。連我們也覺得不可思議，只聽過有人住旅館免費升等，還沒聽過看牙齒有人付費，牙醫師再給半價優惠。似乎越來越多好運發生在我們身上。我們又多待幾天，直到牙醫師宣布靜宜的牙髓炎康復。

這段期間我跟著東尼四處奔波，靜宜陪著咪咪和他們放暑假的兩位小孩。離開前，

難忘的保加利亞看牙經驗。

258

即使一無所有，也要單車環遊世界

▲咪咪的留言。

▶前權相贈畫作。

我們到附近的商店買禮物再附上台灣的風景明信片回贈牙醫師。我也利用時間畫圖，將這兩個星期的奇緣融在畫裡，送給東尼和咪咪，表示我們的感謝。

咪咪在我們的冊子留言，竟然寫到淚流滿面，似乎有許多事觸動她的內心。

你們心中的微笑和誠意，將永遠留在我們心中，你的人生旅途充滿許多珍貴的時刻，如同我們這樣住在一起。

保加利亞文翻成中文，超越兩國文法不同的限制，好像成為一道離別時的新詩。靜宜感動地抱著咪咪。

我想一路上許多人的恩情，我們大概到下輩子也還不清吧！

世上有誰能預料未來呢？我想我們也不曉得何時會冒出牙髓炎，何時迷途竟然變順路，何時遇到貴人相助，我們只能堅信一切的困難都會有解決的一天，相信只要朝著相同的目標前進，總有一天，困難會變成祝福，奇蹟將會發生，夢想就會成真。

「他們的心很乾淨」

22 徜徉藍色多瑙河

穿行國度：保加利亞、羅馬尼亞、匈牙利、斯洛伐克

移動里程：九四三公里

國旗天使：小可、小朱

索菲亞到蒙塔納（Montana）有一段山路，坡度陡峭沒有路肩，開車看不到髮夾彎的另一頭，駕駛不曾想過這裡會有單車出沒。我們聽完東尼的路況分析，決定捨棄危險山路，花時間繞道至較平坦的主要道路 E-79（該路段縱貫羅馬尼亞、保加利亞與希臘）。

東尼和咪咪仍舊擔心我們的安危，堅持載我們攻上山頭。「羅馬尼亞的吉普賽人很危險，因為他們是集體犯罪，通常三到四人為一組，以前我開車送貨到羅馬尼亞時，在路邊睡覺，醒來之後，四個輪胎都被偷走，若是他們要不到錢，會砸你的車窗。」帥哥東尼為

即使一無所有，也要單車環遊世界

我們羅馬尼亞之行擔心得差點睡不著覺，千叮嚀萬囑咐：「你們要盡速通過羅馬尼亞。」

收到緊急命令的我趕緊回答：「沒問題！我們會盡速通過，將以電子郵件報平安。」

保加利亞到羅馬尼亞的邊界是多瑙河，兩國之間的橋梁尚在施工，從保加利亞的維

丁（Vidin）到羅馬尼亞的卡拉法特（Calafat），要搭渡輪過河，一人的船費是三塊歐元

或是六塊保加利亞幣。

羅馬尼亞的天使菜

我們沿著多瑙河岸和大城市的路標前進，就算沒有詳細地圖，也不至於偏離大方向。

鄉間放眼可見整片的葵花與麥田。不過，我們不敢拖延太多寶貴時間，清早啟程，平時

多瑙河主流位於歐洲的中部與東部，為歐洲第二大河，起源德國，流經奧地利、斯

洛伐克、匈牙利、克羅埃西亞、塞爾維亞、羅馬尼亞、保加利亞、摩爾多瓦、烏克蘭，

最終注入黑海，是世界上流經最多國家的河流，也是我們的最佳天然導航員。

常與馬車競速，偶爾要閃避熱騰騰
的馬糞。萬不得已在公車亭歇腳，
竟然遇到路人送我們水果。在小鎮
煮午餐，阿伯和路人送我們蔬菜，
統計下來，一天遇到三次路人贈送
食材。剛從咪咪和東尼那裡學到的
異國料理立刻派上用場，將天使送
來的番茄、小黃瓜、青椒、洋蔥切
丁剁絲，再加一匙油和少許鹽，就
是可口的保加利亞式沙拉，邊吃邊
煮馬鈴薯，錯開烹調時間，吃完生
菜，再吃馬鈴薯，現在靜宜已經累
積出就地取材的萬能烹調法，可以
適應世界各國的食材。沒多久，一
位吉普賽人真的出現在我們眼前，
她停下馬車，伸手跟我們要錢，我
雙手一攤，她看到我們的單車，識
趣地駕著馬車離開，單車的輪胎沒

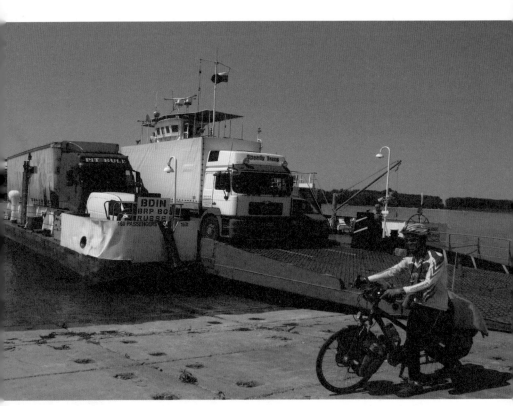

搭渡輪過河。

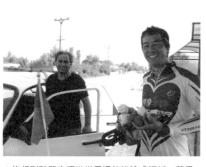

▲沒想到騎單車環遊世界還能沿途「搜括」蔬果。
▶保加利亞式沙拉。

被偷走，平安度過危機。我們惦記著東尼的提醒，每天騎車超過八十公里，迅速通過羅馬尼亞。

這一路走來，各國人民都非常友善，經常給予我們許多協助。我想，危險之國，必有安全之處，反之，看似安全的國家，也可能暗藏危機，不管旅行何方，我們都會注意安全，彼此照應。

匈牙利巧遇——另一對冒險夫妻

鄉間的橄欖樹園，是我們跨過邊界，抵達匈牙利的第一晚露營處。隔天在公園野餐，一位穿白衣的白髮路人送我們啤酒。我想回贈他紀念品，路人卻轉眼之間消失無蹤。靜宜推論：「他一定是天使。」不管是不是天使，這罐啤酒沒有過期，恰好晚餐時用來慶祝平安抵達匈牙利。

抵達布達佩斯市，我們坐在多瑙河畔，吃麵包，看美景，恢復慢速騎法。靜宜餐後到速食店上網查資料報平安，我在門外顧單車，想起抵達匈牙利第二天

263

徜徉藍色多瑙河

聽到的小故事：匈牙利人通常自稱馬偕露易斯蓋（Magyarország），有一位匈牙利的拳擊健將卜派，遠赴泰國旅遊，不會泰語的他，只好用不流利的英文自我介紹「I am Hungary!」還沒說完介紹，當地人已經拿出食物招待他。天底下怎麼有這麼好的事呢？原來對方將英文會錯意，把匈牙利（Hungary）當成肚子餓（hungry），才會鬧出匈牙利人吃到飽的笑話。想著想著，突然有一位外國人跟我說中文。我嚇了一跳，心想，這比英文會錯意還驚人，以後是不是說中文就可以暢遊此地呢？

原來會錯意的人是我。小可是台灣女婿，是在台灣教應用英語的教授，基本的中文難不倒他，因

兩對冒險夫妻同遊布達佩斯。

為在布達佩斯看見單車上的國旗實在太不可思議，特別停下腳步，找我們談話。小可和太太小朱討論之後，決定帶我們回他的租屋處洗澡休息。很多台灣美女到美國攻讀學位，有機會移民或是嫁到美國，她則是把美國先生娶回台灣，我開玩笑稱她亦是台灣之光。他們的蜜月經歷也值得記錄，小可說：「我們到寮國和柬埔寨度蜜月，第一件禮物是讓我太太用 AK-47 實彈射擊。」不會游泳的小朱則跟著老公划槳泛舟，二人內心深藏冒險的靈魂，難怪可以同遊四海。

兩對夫妻一見如故，冒險話題聊不完，決定同遊布達佩斯。布達佩斯是匈牙利的首都，最早原為多瑙河畔的兩個小城市，西部山區是

眺望鏈橋。

布達，多瑙河以東的平原是佩斯，兩市於一八七三年合併為現今的布達佩斯。我們先搭地鐵到布達區。因為地鐵尚未電子化，進月台之前，車票要放在機器內打洞，否則查票時將被罰款。

布達區的教堂林立，許多教堂尚可見戰火的遺蹟。若仔細一看，路旁的古牆上留下許多彈孔。我們邊走邊聊，走到馬加什教堂（Mathias Church／Mátyás-templom），一八七○年，匈牙利音樂家李斯特在此發表第一場音樂會，亦是匈牙利國王婚禮和加冕儀式的地點。再走到遠眺市區的最佳地點──漁夫堡（Fisherman's Bastion），匈牙利第一任國王伊什特萬一世（István）的騎馬青銅雕像立於漁夫堡和馬加什教堂之間，世界遺產布達城堡（Budai Vár／Buda Castle）就在身旁。

參觀完布達區之後，走過多瑙河上的古老鏈橋，好像走過布達和佩斯的歷史穿堂。我們回到佩斯區，在市區的廣場享用異國風味的匈牙利紅椒雞肉。

小可每年暑假都與小朱出國旅遊，深知夫妻同行的甘苦，被我們的單車旅行感動，不但帶我們去看當地的知名景點，也招待美食與住宿。年輕時出遊，以為看越多景點越有效率，中年領悟新的旅遊方式，不再浪跡天涯，改成定點居遊，在一個地方待上十天半個月，深入體驗當地的生活，這是值得學習的旅遊方式。

難得在都市洗澡，補足良好的睡眠，我們養足精神準備再往前行。道別的那天早晨，小朱特地下廚為我們做早餐。我們享用熱騰騰的餐點，心裡感謝著這份遠渡重洋的幫助。

希望我們會再相遇，在台灣，或是世界的某處，有機會再聽聽他們旅遊的故事。

歐洲六號單車步道。

離開布達佩斯的市中心之前，我們再去訪英雄廣場與李斯特音樂學院，幫助靜宜恢復音樂史的記憶。但是，還沒踏出布達佩斯，天空下起大雷雨，我們臨時在郊區的一座橋下躲雨。第二天一早出城，雨又不停，我們暫時在屋簷下歇腳。第三天，狂風暴雨閃電齊全，我們在帳篷內休息，直到傍晚才出門補給糧食。此時的我們已經適應各種天候，可利用帳篷遮雨煮飯。我們閃過大雨，繼續朝著音樂之都前進。這裡單車步道的指標非常明確，從布達佩斯（東歐巴黎）到音樂之都維也納大約二百六十公里的路程，各國車友齊聚河畔，共享歐洲明媚風光。

我們往西邊騎行，天氣慢慢轉涼，雨勢也轉弱。

路上獲得加拿大車友塞巴斯迪安相贈單車專用地圖（豪爽地直接從旅遊手冊撕下來給我們），內附英文景點詳解，成為輔助我們前進的單車寶典。河的對岸就是不同的國家，我們決定從匈牙利的科馬羅姆鎮（Kamarom）繞至多瑙河對岸的斯洛伐克。虛線的單車道是沒有柏油的碎石子路，大約有二十公里。出城之後，一路上只聽見微風吹動樹梢的沙沙響聲，景致優美，也非常容易尋到露營的地點。四十公里之後是一座水壩，河的兩端水位不同，我們在細雨中停下腳步，觀看船隻航行。在壩頂的涼亭用餐時，遇見三位加拿大父子檔的車友，他們

267

徜徉藍色多瑙河

靜宜野外料理教室

　　野外料理確實不易，但是我們平日攜帶三日的糧食，幾乎兩百公里內都能再次補給食材，食材都於當地購買，秉持靠山吃山、靠海吃海的古法而行。

　　每天吃吐司配花生醬也能過日子，騎單車的食量大增，兩人一餐可以吃掉一條七百公克的吐司。但是每天吃同樣的東西，激發出靜宜的料理潛能，當地、當季的好的食材加上一點創意的料理，也能營養與美味兼顧。

　　靜宜最強的地方，在於她身處苦難中還是不忘犒賞自己，尤其突破一些重要的里程，她都會買個當地特產試試。騎車很累嗎？來看看靜宜讓體力恢復的好手藝吧！

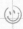

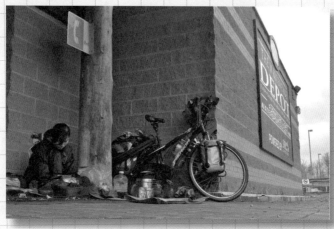

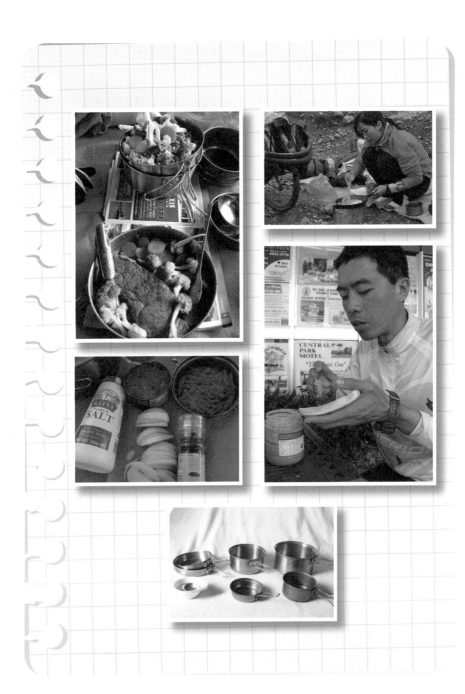

打算花三週時間，從瑞士騎到布達佩斯，於是換我們將布達佩斯的地圖送給他們。由於前幾天下雨，耽擱許多行程，我們加緊腳步，一天騎一百零一公里，在傍晚抵達奧地利的邊界。

只要過一座橋，就能從匈牙利進入斯洛伐克，中途沒有海關。從斯洛法克進入奧地利邊界也無海關駐守。歐盟實質上已經是一國，各國之間不再設防，對旅遊和當地人民的往來實在便利。

〔權宜之計：若是迷路，可以跟著藍色的歐洲六號單車道（EuroVelo 6）標誌從布達佩斯到維也納。詳情可參考路線介紹：http://www.eurovelo.com/en/eurovelos/eurovelo-6〕

即使一無所有，也要單車環遊世界

23 音樂之都的印證

單車環球累計里程：二三〇〇〇公里

移動里程：五四三公里

浪漫指數：☆☆☆☆

驚喜天使：不具名台灣鄉親、楊學儒

匿名的結婚紀念賀卡

靜宜是鋼琴老師，騎單車環遊世界的旅途中，最想參觀的地點就是奧地利的維也納與薩爾斯堡。她事前查妥景點清單，包括：聖卡爾教堂（Karlskirche）、國家歌劇院、聖史蒂芬大教堂（Stephansplatz）、格拉本大街（Graben）、鼠疫災難紀念柱、費加洛之家（Figarohaus，莫札特紀念館）。

維也納市區有非常完善的單車道，有些路段分別為單車道、人行道、汽車道。我們坐在林蔭大道下享受抵達維也納的午餐——不用生火，熱量足夠又方便攜帶的自備吐司。

傍晚，我們騎到維也納的郊區，在藍色的多瑙河畔露營，這是在同一地點的第二夜。旅途中很少在大城市多加停留的原因是住宿費用太高。然而，維也納值得我們郊區露營的往返路程。

而且在音樂之都發生一件難以忘懷的事——我們收到足以抵抗嚴寒的衣物和一張卡片。

故事得從我們在貝多芬廣場拍照留念說起，當時巧遇一群熱情的台灣鄉親，他們剛好在維也納舉行

白馬黑馬大對決。

家族聚會，或許就是緣分吧，我們受邀一起到中式餐廳吃火鍋，能在維也納吃到台灣味，讓我們對思鄉之情產生足夠的抵抗力。沒想到，臨別之前，他們贈送禦寒的雪地內衣給非常怕冷的靜宜，裡面還附著一張驚喜卡片。卡片上註明到一個特別的日期才能打開，不過請原諒這兩位原產寶寶，我們當晚就在帳篷裡研究這份祝福，卡片裡面竟然藏著兩百歐元，靜宜樂得差點睡不著覺，這份大禮顧及我們的自尊，並且在緊要關頭補貼旅費，幫我們提前慶祝結婚紀念日。

為善不欲人知的台灣鄉親，特別交代不可具名，或許這樣的經驗更令人難忘，我們將這段往事記在心裡。維也納的夏天仍舊異常濕冷，但是，我們離開的時候帶著這份溫暖，朝著夢想的道路前進。

圓一個少女時代的夢

奧地利的指標很清楚，尤其是多瑙河畔的歐洲六號單車步道，每個岔路口都有明顯的標示，要在鄉間迷路都很困難。此段路況平坦，風光秀麗，已經是歐洲非常受歡迎的單車步道之一，歐洲六號單車道可從大西洋接到黑海，從法國接到保加利亞，我們沒有詳細的地圖，全憑指標而行，順利從布達佩斯前進到林茲（Linz）。按照慣例，在大城市迷路，所幸奧地利人很友善，語言不同的奧地利人用實際行動幫忙帶路，值得再記一筆。由於靜宜想去參觀莫札特的故鄉。所以抵達林茲之後，我們便離開多瑙河，改走另

音樂之都的印證

莫札特雕像。

一條單車步道R6。這裡人車分道，從單車步道的陸橋看高速公路就能發現沒有路肩。

在抵達薩爾斯堡之前，遇到一位六十六歲的退休阿伯，打算從德國騎到土耳其。多瑙河畔一路上都是車友，改走R6冷門路線之後，反而有時間交流單車遠行的訊息。看到加拿大的父子與夫妻檔，再加上德國的阿伯與沿途從老到少的各國車友，我深深覺得歐洲真是單車客的天堂，只要會騎單車和露營，暢遊歐洲不是空想，是老少咸宜的活動，就連老人家也樂在其中。

不知不覺，單車環球里程已邁進兩萬四千公里。薩爾斯堡的路標出現在眼前，莫札特的故鄉，我們來啦！

一進入市中心，河畔兩旁的古城與老街映入眼簾。再進入雷斯登孜廣場（Residenzplatz），經過雕像的背影，萬萬沒想到，直到隔天才發現，原來他就是我們夢裡尋找百遍的音樂神童——莫札特。

眼前的薩爾斯堡主教座堂（Salzburger Dom）是莫札特受洗的教堂。河的對岸，就是米拉貝爾花園（Mirabellgarten），可在此遠眺赫恩薩爾斯堡（FestungHohensalzburg）。

格特拉街（Getreidegasse）是市區上最熱鬧的老街，每家商店掛滿不同的鑄鐵招牌，各有不同的特色。莫札特巧克力專賣店前的大巧克力，看到真想直接咬一口！

▲維也納聖卡爾教堂。
◀薩爾斯堡主教座堂內部。
▶格特拉街。

第一代莫札特巧克力。

格特拉街九號，就是莫札特的出生地，也是莫札特的出生地，成人門票為七歐元，我們一路雖省吃儉用，但這個門票的錢卻不能省，我坐在莫札特出生地的門外顧單車，讓靜宜進去參觀。學鋼琴的她曾在國三時得過音樂比賽的獎項，本有機會參加奧地利音樂遊學營，然而顧念父母務農辛苦，國三的她不敢多花錢，未能成行。現在踏進莫札特故居的靜宜如獲至寶，我聽著她娓娓而談裡面的典故，燦爛的笑容好像抹去這一路的辛勞，過去的難關與考驗，似乎被拋到薩爾斯河裡消失無蹤。

去或不去，這是個好問題

在歐洲騎車時，網路已經傳來最新消息，以色列將於二〇一一年八月十一日給予台灣免簽的優惠待遇，在規劃最終行程時，我們陷入兩難。

不去，應可完成歐洲的路段，順利返台。

去了，多負擔兩張來回機票錢、單車的超重費、當地的旅費。

即使一無所有，也要單車環遊世界

不去，以後還有機會；去了，從英國飛，比較便宜。

不去，可在英國多待十天；去了，九月中旬的以色列比英國暖。

投票的結果是一比一，果然左右為難，無法用民主的投票方式解決夫妻之間的問題。

我們將關鍵性的一票留給上帝，離開維也納之後，我們共同禱告，若離開薩爾斯堡之前印證成真，不管前往以色列有多少困難，兩人願意一起面對難關，騎單車前往薩爾斯堡之前的聖城。我們坐在河邊的椅子，吃著簡單的吐司午餐，心想，離開維也納至今並未發生印證，前往以色列應該只是一場誤會，音樂學習營的旅程結束，我們起身準備離開薩爾斯堡前往德國。

但是上帝總愛幽眾人一默，經過三百八十公里，答案終於揭曉。

居住此地的華人屈指可數，曾經在台灣就學的華僑楊學儒大哥剛好與他的德裔妻子伊娃出門散步，看見我們，熱心問候：「你們下午有沒有空，我們帶你們到薩爾斯堡的後花園走一走。」我們嚇一跳，因為我們跟上帝禱告，若是在離開薩爾斯堡之前有人願意接待我們，就去以色列吧。

走吧，一起去揭開聖沃夫夫崗（St. Wolfgang）的面紗，抵達湖邊的小鎮，像是進入到一幅風景油畫的世外桃源，這裡跟觀光客攻佔的薩爾斯堡相較，還圍繞著與世無爭的恬靜氣氛，因莫札特的母親與姊姊晚年在此居住而聞名。故居的牆上，寫著她們的名字，窗上掛著肖像畫，就怕你不知道此地。楊大哥成為最佳當地導遊，熱心介紹其中的典故，再請我們品嘗第一代的莫札特巧克力。

音樂之都的印證

聖沃夫崗湖畔。

走到清澈見底的湖水邊，只見一群熱血的年輕人勇敢跳進湖水，但是湖水超冰，我只敢泡腳。楊大哥介紹景點也介紹當地文化，著名的教堂旁邊，就是墓園，老外不忌諱生老病死都在同一個地點，上午是喪禮，下午又是婚禮，教堂經常在同一天舉辦婚喪儀式，他帶我們看的景點之一，就是美得讓人驚艷、一點都不嚇人的墓園。

參觀美麗的湖光山色之後，再前往傳奇的飛行博物館（The Flying Bulls）。一進門，我們都領到一張登機證，創意十足，沒看過空中會議室吧，惟獨不能穿裙子開會。飛機擺久會故障，總要試飛才不會壞，古董飛機飛上天，成為這間飲料公司的免費廣告。而且全館建材都是奧地利製造，促進產業發展。

無人知曉的印證成真到底是巧合或是奇蹟？若只能選一個答案，我們選擇相信奇蹟。

278

即使一無所有，也要單車環遊世界

24 相約萊茵河畔

環球之旅第23個月
移動里程：一一四一公里
陶醉指數：☆☆☆☆☆
好客天使：弗洛里安、哈迪

離開薩爾斯堡，我們不知不覺進入德國。為什麼是不知不覺？因為眼前出現德國的標誌，表示我們已經離開奧地利，我推測，薩爾斯河乃兩國的邊界，距離薩爾斯堡約二十公里就是德國，兩國之間這麼近，又沒有海關，難怪楊大哥以前常開車從薩爾斯堡到德國買菜。

從此刻開始，我們就進入德國，而且遇上反覆無常的夏天。全球氣候變遷，原本是艷陽高照的德國夏天，變得潮濕多雨，我們第一天借宿在農場的倉庫，停置整齊的曳引

萊茵河畔。

機成為我們進入德國的第一印象。這個國家已經嚴肅到連鄉間的曳引機都不放過。不過，氣候在變，人在變，唯一不變的是德國的堅持和美味的啤酒。可惜大城市並非我們的最愛，我們並未在慕尼黑久留，喝完啤酒就沿著萊茵河的第四大支流內卡河（Neckar）繼續前往海德堡（Heildelberg）。

半途巧遇德國傳統小鎮巴特溫普芬（Bad Wimpfen）。小鎮中心全是德國古老的建築，牆上咖啡色部分為木頭，白牆則以黏土為建材，我們穿梭於古老的桁架樓房，融入中世紀的夢幻氛圍。不久，誤闖人行道，多走一段陡坡，剛好抵達高處，我們將錯就錯，坐在椅子上休息，放鬆心情享用下午茶。從海德堡之後接萊茵河主流，我們採用最古老的方式，沿著河道而行，順利的話，這條單車步道可導航至荷蘭。

好人的味道

天空飄著毛毛細雨，我們為著眼前美麗的萊茵河畔停下腳步，公園的長椅為臨時餐廳，兩人披著雨衣煎德國香腸，滴在發燙烤盤的雨水，發出滋滋聲響，前方是美景，後方是河畔餐廳，大傘之下坐著一群享用美食的觀光客。推測我們觀看的景色是相同的，只是有點分不清是淒涼還是美。就在此時，住在布登海姆鎮（Budenheim）的弗洛里安前來打招呼，他好奇我們從哪裡來。

我們來自台灣，目前正在單車環遊世界，已經歷時二十三個月，騎乘超過二萬五千

相約萊茵河畔

公里。

世界真小，弗洛里安的兒子哈迪明年正想趁著假日探望老爸，兩父子剛剛就在河邊散步。

我們熱情邀約：「你們單車環遊世界若是途經台灣，歡迎到我們家小住。」我無法計算此行邀請了多少外國朋友參訪台灣，如果全數的朋友一起同聚，我們的小公寓將會變成大型聯合國，到時候我們可能要擠在衣櫃裡度日。不過，我在路上學到一件事情，接待朋友不限於房間大小或收入多寡，而是我們願不願意為友誼付出行動。

弗洛里安更熱情：「我聞得出你們身上好人的味道，你們把行李收一收，今晚來住我家。」

到底什麼是好人的味道呢？我一聞身上的衣服，該不會是三天沒洗的車衣服吧！

單車旅途中，經常於世界各國遇到我最愛旅行的德國人，但是大部分的德國人不但保守，更是守法。在嬉皮的年代，若是邀請西方人或是陌生人到家裡是不合法的事情，只要是不合法的事情，德國人都不願違背。不知道這個傳統是否流傳至今，總之身為陌生人的權宜，要在路上被德國人撿回家是一件非常困難的事情。

然而弗洛里安不一樣，他年輕的時候，曾經邀請五位長髮嬉皮回家，媽媽返家之後吃驚大喊：「我的老天爺，到底發生什麼事，為什麼我家都是長髮的怪人！」這回他記取當年的教訓，先打電話告知老婆，免得歷史重演。

聽著德國人用英文說完有趣小故事，我笑著說：「或許我應該考慮留長髮！」

不過我更好奇，為什麼這位退休德國老人的英文如此流利，因為以前的德國學校沒有英文課程。弗洛里安阿伯竟然在老婆面前說：「我的英文都是從床上學來的。」原來阿伯在年輕時結交一位美國女朋友，為了愛情，努力學習英文。

哈迪與交往八年的女朋友莉娜，預計明年朝夢想出發，提出許多相關問題，眾人相談甚歡，留下美好的回憶。我們住在百年老房子的閣樓，和這對年輕情侶一起觀看我們筆電裡的相片，結果哈迪隔天早晨告訴我們：「單車旅遊的美景，整夜都在我的夢境中盤旋。」

我們睡得飽飽的，品嘗道地德式早餐，弗洛里安阿伯的賢妻芭芭拉端出親手製作的甜麵包與果醬。

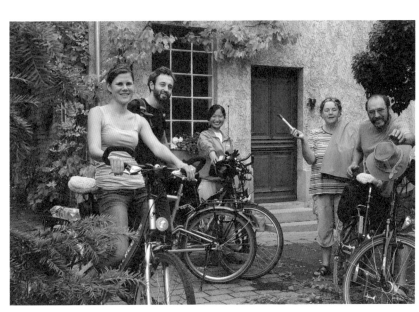

弗洛里安阿伯聞出我們身上「好人的味道」，熱情招待我們。

283

相約萊茵河畔

美味實在的家庭製食品，吃完意猶未盡，他們熱情贈送麵包給我們當午餐。弗洛里安阿伯是已退休的機械工程師，熱愛雕刻與藝術品，自己擁有改造單車的技能，前幾年他因為心臟手術，不能激烈運動，所以把單車改成引擎傳動。吃完早餐，就是運動時間，全家出動陪騎。

哈迪離別前對我們說：「我們住在杜塞道夫市，你們若沿萊茵河騎單車，一定會經過我們家，歡迎來我們家住。」

權宜在大城市的住宿問題迎刃而解，高興地呼喊：「沒問題！我們三天後再會！」

古堡，啤酒，醉人情

騎單車遊萊茵河畔是一件非常享受的休閒活動，第一，路平，老少皆能簡單上手；第二，景美，沿途風光秀麗，河道彎曲綿延，景致變化多端；第三，酒甜，美味紅酒與白酒的最大產區就在萊茵河流域；第四，古蹟多。古代沒有自來水，再富有的人也要滿足基本需求，所以河流旁就是文化的發源地，若再加上制高點的優勢，更是中世紀時萬中選一的好地點。尤其是在賓根（Bingen）與科布倫茲（Koblenz）之間的萊茵河谷（Rhine Gorge），因為山丘的緣故，在平地少見的城堡，在此多不勝數。超過四十棟中世紀的古堡，加上歷史悠久的小城與樸實的鄉村葡萄園，坐落於這段約六十五公里的萊茵河谷，因此被聯合國教科文組織列入世界文化遺產。

即使一無所有，也要單車環遊世界

前往杜塞道夫之前，先來看看弗洛里安

推薦的賓根特殊園藝造型的花園（Bingen am
Rhein），他的身體康復之後，經常從家裡騎
單車到此賞花，是個適合散心的小花園。沿著
河畔而行，童話般的古堡很吸引人，又有世界
文化遺產加持，但是靜宜仰望山丘的上坡，隨
即將此景化為心中最美的回憶，繼續向科隆前
進。單車度蜜月的旅途，不管環境多險惡，我
們仍不忘終生學習的精神，現在正是每日德語
時間。

請猜猜看「Kein TrinkWasser」的標誌
代表什麼意思呢？

Kein ＝ 看不懂

Trink ＝ drink，喝

wasser ＝ water，水

至少看得懂三分之二，先裝水再說。路人

▲水不能喝。
▶賓根特殊園藝造型的花園。

科隆主教座堂。

見義勇為，緊急跑來跟我解釋：「老哥，這個標誌代表水不能喝。」天哪！原來 Kein＝Cannot，在理解完整的意思之前，已經裝妥五公升不能喝的水，現在深刻體會，看懂三分之二比完全看不懂更可怕，我覺得自己的胃已經開始隱隱絞痛。

抵達科隆，地勢變得平坦，身在歐洲，特別感受到教堂就位於市區中央，早期更是政治、經濟、信仰與文化的中心，由最深的核心往外發展出西方的價值與文化。一路上看見這些教堂，主教座堂幸免於難。第二次世界大戰期間，當地許多建築被摧毀。只剩科隆

我不禁反省，我的核心在哪？在我心中最重要的位置，存在什麼核心價值呢？我們慢慢地繞行教堂一圈，再到裡面欣賞細節，整理著不斷起伏的思緒。天空難得放晴，我們望

專程到杜塞道夫與哈迪相聚。

定還是用眼睛購物就好。

是你嫌現金太多，這裡是花大錢的好地方。」不過，我們這兩對捉襟見肘的單車客，決

人認定你是朋友時，就會用心維繫。回家之前，我們繞去河邊欣賞街景。哈迪說：「若

堅持不收電話費，說實在，時間待久，就會發現德國人是一個外冷內熱的民族，當德國

身在何處。好險相距不遠，莉娜與哈迪決定騎單車來接我們。店員幫了我們一個大忙，

著科隆主教座堂的鐘塔，看見花費六百年興建完工

的教堂，讓人心生敬佩，一八八〇年至一八八八

年間曾經是世界上最高的建築，目前仍然是世界第

三高與第三大的哥德式教堂，現在已是世界文化遺

產，教堂裡面保存聖經所描述的三博士遺骨。

但是旅行的時間總是有限，我們未能在科隆多

加停留，繼續火速前往杜塞道夫。Google 地圖已

經定位哈迪與莉娜的家，沿著蜿蜒的萊茵河騎行，

約有五十五公里路程，但是，我們不只未在預計時

間抵達，緊急時刻仍不忘迷路。遲遲找不到公共電

話的情形下，只好就近求助於加油站的店員，一撥

通，電話那頭的莉娜立刻問：「你們在哪裡？」

「我不知道！」我請店員用德語告訴莉娜我們

即使一無所有，也要單車環遊世界

星期三是杜塞道夫特別的日子，因為每週三是啤酒日，每個人都到街上喝啤酒、聊天、放鬆心情。街上擠滿民眾，有時連牽著單車也過不了對街。然而這個星期三，哈迪與莉娜備妥晚餐，我們不用人擠人，只要在家裡一起乾杯慶祝就行！

這真是一個難忘的夜晚，吃飽喝足，更難得遇見單車同好，總有聊不完的話題。然而貴賓級的禮遇還在後面，因為明天哈迪與莉娜要早起上班，希望權宜多休息，他們決定將自己的主臥室讓給權宜，自己去睡客廳。難以辭謝的單車情誼，讓我們感激在心頭。

哈迪整天抱著一本德國的單車遊記，就像是他的《聖經》，為了與莉娜單車環球，他們寧願住比較小的公寓，自己買零件組裝單車，努力工作存經費。德國護照比台灣護照好用，但偶爾會遇到一些需要辦簽證的國家，這對情侶想出一個方式，就是假裝護照遺失（並非護照遭竊），再到外交部申請一本新護照，如此一人就有兩本護照，出國之後，他們請住在德國的家人或朋友代為申請簽證，再快遞給他們，這樣就可免除簽證效期太短或是在第三國申請簽證的困難。這不失為一個節省經費與時間的可行之道。

就算只有一本護照，用國際快遞空運母國，再用團隊合作的方式辦出簽證，也有參考價值。可惜相見恨晚，我們辦理簽證的過程已經砸下重資與時間成本，並且自創山不轉車轉的跳島式騎法解決相關問題。

願他們夢想成真，盼望單車環球的路上再會！

289

相約萊茵河畔

25 為尼德蘭正名

移動里程：四〇九公里

考驗項目：大雨

住宿等級：☆☆☆

贊助天使：潔西卡、Hotel Gieling Duiven

旅館的老闆回答潔西卡：「若是我有朋友到台灣旅遊，也騎了二十三個月的單車，里程超過二萬五千公里，就要換他們來付錢啦！」

這是在尼德蘭所發生的故事，地點就在戴文鎮（Duiven），一個未曾聽聞的小鎮，我們正住在一間免費的旅館裡。

我先從遠處看到一間美式的速食連鎖店，小黑開始不聽指揮，大概是我們朝夕相處，已經達到人車合一的境界，明明要往北走，單車卻讀到我內心深處的細語，偏離前往阿

即使一無所有，也要單車環遊世界

姆斯特丹的路徑。這是我們抵達尼德蘭的第二天，我在速食店外停妥單車，想趁機上網報平安，看見輪胎洩氣，只好先拿出更換內胎的工具。記得第一天我們由德國進入尼德蘭的第一個小鎮名為斯海倫貝赫（'s-Heerenberg）字尾有個berg，真有城堡藏在小鎮。那麼「Duiven」呢？原來這是尼德蘭文的「鴿子」，到底會在此地發生什麼事呢？我還是先修補內胎再說吧！

天下有白吃的午餐

　　這間速食店的經理潔西卡，看到兩個外國人一身勁裝，滿車的行囊，走出店外關心。我一邊為輪胎打氣，一邊簡述瘋狂單車蜜月之行。潔西卡聽了之後，連忙說：「太神奇了，你們一定餓了，工具收起來，今天的午餐由我招待！」

　　「看得到的餐點都可以隨意選，飯後還有甜點，而且還有素食漢堡。」這應該不是做夢，點完餐點的發票結帳金額是零元。

▲騎滿兩萬五千公里，獲得 Hotel Gieling Duiven 贊助住宿一晚。
▶斯海倫貝赫小鎮的標誌。

單車王國尼德蘭

尼德蘭（荷蘭）人口約一千六百萬人，擁有一千八百萬台腳踏車，每個人至少有一到兩部單車，小孩平均二到三歲就會開始學騎單車，有專屬幼兒的滑步車，沒有踏板，幼兒可以先從練習平衡與操縱方向開始學起，等到熟悉之後，再加上踏板傳動，自然得心應手。也因為騎單車的人口眾多，公共設施完善，全國鋪設自行車道總長達三萬五千公里，軟體硬體齊全，讓我們印象深刻。

好休息一天。」我們享用完大餐，潔西卡捎來好消息⋯

滿臉笑容的潔西卡帶我們到一個陽光下的餐桌前：「你們就在店裡面用餐，隔壁的旅館老闆是我的好朋友，我去問他要不要來贊助你們，說不定就有機會洗個熱水澡，好

潔西卡：「我剛才遇見兩位單車環球的台灣人，你願意贊助他們一晚住宿嗎？」

旅館老闆：「若是我有朋友到台灣旅遊，也騎了二十三個月的單車，里程超過二萬五千公里，就要換他們來付錢啦！」

意思就是，我們今晚可以有一間免費的三星級旅館過夜啦。

即使一無所有，也要單車環遊世界

尼德蘭路上的兩種路標。

由此可見，天下仍有白吃的午餐和免費的旅館，只是要先騎單車超過二萬五千公里。

我們吃完甜點，一起前往旅館（Hotel Gieling Duiven, http://www.hotelgieling.nl），以往都是睡三星級帳篷，今夜免費升等，也是來到歐洲第一次睡旅館。一夜好眠，加上豐盛的早餐，我們得到充分的休息。

The Netherlands 音譯為尼德蘭，尼德（Neder）的本意為低窪，意譯為低地之國。台灣將尼德蘭的國名翻譯成荷蘭，嚴格來說是一件不禮貌的事，因為荷蘭是北荷蘭省與南荷蘭省的合稱，用境內最大的荷蘭轉喻尼德蘭全國，對於其他省份有失公平，本文用尼德蘭取代荷蘭的稱謂，用以表現我們善意的第一步。

對於騎單車環球的權宜來說，尼德蘭的單車步道與相關設施，更是令人留下深刻印象。首先來認識標誌，紅色的道路就是單車步道，只要認得顏色，一定不會騎錯地方。當我們進入尼德蘭後，明顯體會騎單車被重視的感覺！而且道路指標清楚指示單車道行駛方向。在尼德蘭的路上有兩種路標，藍底的牌子是給車子看，紅底的牌子是單車專用。紅色的道路與紅色的指標，再傻的人也不會分不清楚。

只是天空不作美，大雨從天而降，我們一輩子都無法忘記騎往阿姆斯特丹的那段路，就近在公園避雨，配著雨水吃

293

為尼德蘭正名

午餐。好險雨來得也快，去得也快。只是雨水仍舊一直跟著權宜二人而行。我想哪裡若是鬧旱災，一定很歡迎我們去單車旅行。

阿姆斯特丹是首都，也是該國最大的城市。阿姆斯特丹有許多博物館，最著名的就是國家博物館及梵谷博物館！既然來到此地，我一定要去梵谷博物館欣賞大師的真蹟！許多人在博物館外大排長龍，大約要排一個小時才能入場！一人十四歐元，購買門票之後心肝不停淌血，這次換前權用心研究，有勞靜宜在外顧車！

午後，又開始下大雨，還好有陸橋可以避雨。然而，雨過總會天晴。我們繼續前行，來到阿姆斯特丹機場外圍，大約在二十幾天後，

我們越過機場的外圍，經過地下道時，第一次經歷飛機近距離從頭頂掠過的壓迫感。

要從這轉機到以色列！我們在二〇一一年八月十一日，也就是以色列對台免簽生效的當日訂妥以色列來回英國的機票，預計九月二十日到十月二日期間前往以色列。既然決定此行，決定使出壓箱絕招，繼續在歐洲進行街頭表演，但願天助自助，募得足夠費用。

海牙附近有一個中世紀非常有名的台夫特鎮（Delft），我們到市中心的教堂留影，路旁的老街，隨處可見台夫特著名的藍陶。走過街上精美的禮品店，看見河水淹到地下室外牆的一半，低地之國果然名不虛傳。

我們隔天一早抵達鹿特丹的市中心。未在鹿特丹市區久留，街頭表演後，前往小孩堤防

世界聞名的風車景致：「小孩堤防」。

（Kinderdijk）。先騎單車到里德凱爾克（Ridderkerk），上船之後，一人買一張一.五歐元的船票，單車免運費。約五分鐘就到對岸。小孩堤防，總共有十九座風車坐落平原上，聯合國已將此列入世界文化遺產 [5]！

以前從照片看尼德蘭，總覺得這是一個美麗的國家，實際走訪，深刻體會低地之國付出的努力。尼德蘭只有約百分之五十的國土高於海拔一公尺，眼前古老的風車和堤防用於排水，見證當年與海爭陸的歷史，我們現在騎車的陸面，就是前人開拓的成果，時代改變，然而尼德蘭人適應環境的精神不變，仍舊善用風力發電，再用電力抽水。至於在台夫特鎮的街上看到河水淹到地下室外牆的一半，而且還在地下室外牆開個窗戶，增加採光。我心裡特別有感觸，至少我沒見過台灣人住在這種房子裡。見微知著，尼德蘭的進步與美麗，並非完全來自天然環境，而是在這種低窪的環境下，磨出來的韌性，靠著一點一滴的努力累積而成的結果。我們在騎車的過程已經深刻體會到尼德蘭的用心。

在尼德蘭這個沒有高山，一路平坦，難怪成為靜宜單車旅遊時最愛的國家。

風車與單車的王國裡，到處可看到美麗的園藝，民眾熱情，又精通多國語言，重點是沒

5 小孩堤防的由來，據傳是因為好幾年前此地發生洪水，靠近堤防時，有人發現一位未見水痕的熟睡嬰兒，因此得名。但是眾說紛紜，傳說的版本有好幾種，這只是其中之一。

26 比利時歡迎你

移動里程：一八六公里

巧克力指數：☆☆☆☆☆

恩典天使：依娃

我們騎到比利時，離首都布魯塞爾只剩十公里。預計要在九月十日搭船離開法國，得更有效地管理時間，以免逾時出境。原本三餐生火的方式，改為簡易餐點，早餐與午餐吃麵包配生菜或是果醬。如此一來，兩餐不使用汽化爐、不用洗碗，為我們節省許多時間，若是找不到空地，還可坐在鄉間的長椅用餐。突然，一位女駕駛向我們招手，倒車朝我們而來。

「你們從哪裡來？」

依娃的客廳。

「我們從台灣來，正在單車環遊世界。」我放下手中的麵包。

這位女士向我們說明，她的兒子同樣喜愛單車旅遊，每年暑假都和同學以單車慢行的方式旅行，有次到南美洲壯遊，回到家門，全部的行李只剩一件乾淨衣服。

「我是作家，這次單車環球旅程將成為我第二本著作的題材。」有些事情連續講兩年，就會變成真的。

「若你願意，可以來我家洗個熱水澡，放鬆心情，好好休息一下。」依娃指著候車亭旁邊的巷子：「我家就在附近。」

算一算，我們已經七天沒洗頭髮，不如趁機好好洗個澡，兩人即刻達成共識，前往依娃的家。有幸借宿於此，深入當地的生活，聞名全球的比利時巧克力與啤酒，成為當日的開胃菜。客廳裡是依娃祖父手工製作的法式家具，而且依娃的家太大，有時候會迷路，一個不小心還可能掉到室內溫水游泳池裡面呢。

義大利起司加番茄，點綴幾片現採的薄荷葉片，即成為桌上的佳餚，我們餐前一起禱告。依娃忽然眼眶泛著淚水說：「是啊，我們已經忘記自己是何等的幸運，每天桌上都有食物。」需要何等幸運才可以在此相會，一起用餐吧！一切都是上帝的恩典。

298

即使一無所有，也要單車環遊世界

因為是夏天，晚餐後天空仍舊明亮，我們一起參觀布魯塞爾的市中心。依娃載我們到海瑟爾公園（Heysel Park），塔高達一○二公尺的原子球塔（Atomium）矗立在我們眼前，構想源自於鐵的晶體結構放大一千六百五十億倍，是為了一九五八年世界博覽而建造的金屬建築，現在已是布魯塞爾的著名地標。一語雙關的「比利時歡迎你（be.WELCOME）」英文標誌豎立在球塔入口。

下個景點是位於拉肯區（Laken）的日本塔（Japanese tower）和中國樓閣（Chinese pavilion），現為遠東博物館（The Museums of the Far East），創建於一九○四年，建築設計師為法國人，建物蘊涵一百年前歐洲對東方的憧憬，裡面展覽中國與日本的工藝品，成為此地獨特的建築物。

依娃帶我們參訪名勝，不忘介紹歷史。比利時曾經有一位艾絲翠麗皇后（Queen Astrid），不僅外貌美麗，心地更美，在國家經濟危機時，為貧寒的人募集衣物與食品，照顧民間窮苦，持續關注婦女、兒童和弱勢群體的狀況，廣受人民愛戴，只可惜因車禍意外逝世，

比利時歡迎你。

得年二十九歲，宛如一九三〇年代的黛安娜王妃。比利時為她建立雕像，紀念高貴且深得民心的皇后。

接著進入市區，經過了兩個歐盟行政機關，歐盟高峰會（European Council）與歐盟執委會（European Commission）雙雙設立於布魯塞爾，歐盟的議會在此，歐盟的相關法令也由此擬訂，剛才路過的道路因此命名為「法律大街」（La rue de la Loi）。布魯塞爾比倫敦或巴黎小，政治實力卻不小，對歐洲的政治與經濟有舉足輕重的影響力。

最後參觀法國大文豪雨果曾經讚嘆為世界最美麗的廣場──被列入世界文化遺產的布魯塞爾大廣場（Grand Place）！若無法想像大廣場的用途，不如用尼德蘭文的大市場（Grote Markt）翻譯較為貼切，附近的老街上掛滿比利時的國旗，到處是銷售巧克力與美食的商家，傍晚的遊客如織，在此看到許多土耳其的小吃店，讓我們回想起旅行的過程。我發覺被依娃撿回家並非偶然，街上遇到觀光客前來問路，她都不厭其煩地告知方向，可見熱心助人就是她的個性。只是時候不早了，依娃隔天一早還有要事，我們不敢勞煩她太久，她也為了讓我們多休息，出門前沒叫醒我們，而是貼心地在餐桌留下一張小卡片。未能親自道別，我們也留下一張台灣明信片，願她萬事如意。

「當一個人真心想要完成夢想，全宇宙都會聯合起來幫助他。」再度端詳這張卡片，我想起了這句話。

即使一無所有，也要單車環遊世界

27 穿越萬年的藝術時間

移動里程：四八〇公里
環球之旅累計里程：二六〇〇〇公里
剩餘里程：一〇〇〇公里
考驗項目：破胎、破胎、破胎
友誼天使：堤布、卡熙娜

務實的靜宜說：「你不是說歐洲都是平的嗎？」

鐵馬行空的前權回答：「這位女鐵人，全世界都是平的，現在你所見的一切都是幻覺、現在你所見的一切都是幻覺。不要想著上坡流汗的痛苦，要想著下坡歡樂的收割，只要繼續向前踩，里程數自然隨之增加。」

單車並不這麼想，經過長途操勞，外胎已經磨破一個洞。該如何是好？我立刻發揮客家本色，緊急修補外胎。客家歌聲從台灣傳到法國：「唐山過台灣，沒半點錢，

301

穿越萬年的藝術時間

換個角度，全世界都是平的。

剎猛打拚耕山耕田。」（客語釋義：努力打拚開墾山田。）外胎用針線縫過之後，再貼上補胎片，以免傷口再度裂開，這是沒有辦法中的辦法。我們在各國道路耕耘超過兩萬六千公里，兩台單車更換外胎十三條，內胎、補胎片與鏈條不計其數，由於已接近返回台灣的最後階段，希望還能撐完最後一千里路。

從台灣騎來法國

我們離開比利時，兩國之間的海關已經成往事，再過兩百年，搞不好海關就變成古蹟，改成收門票入境。百年後的世界無法預測，現在踏入法國倒是發現一個驚人的祕密，經過法國北部的拉昂市（Laon）之後，警車的燈光在我們身旁閃個不停，警察告訴我們：「腳踏車不能騎在N2高速公路。」

為什麼我們從比利時騎到這裡的一百多公里路程，沒人告訴我們這個祕密呢？

在加拿大結識的法國車友堤布。

就憑著這些神祕的記號，尋找前行的方向。

穿越萬年的藝術時間

「你們從哪裡騎來的？」

「大人，我們從台灣騎來的。」

「什麼！從台灣騎來法國！」法國警察一改嚴肅的態度，轉而敬佩單車環遊世界的精神，開車護送我們下交流道。因為同一條道路，在比利時不是高速公路，但是接到法國拉昂市之後，就變成高速公路。現在已是傍晚，確認法國Ｎ開頭Ａ開頭的高速公路都不能騎單車，於是我們先在空地露營，睡飽之後，自然能想出辦法。

上網查詢路線，再依序寫在字條上，自行動手製造紙本衛星導航，改騎鄉間小路，繼續朝著巴黎前進。山不轉路轉，路不轉車轉。單車環遊世界很難嗎？真的很難，花錢花時間，台灣有國際政治孤兒與簽證的難關，踏出國門，食衣住行都要包辦，一路春夏秋冬的氣候考驗，隨時需要適應各國不同的語言文化，車胎破自己補，騎到半路，各國警察還要請來請你喝茶。但是只要有心，這些困難就不難，只是，到了巴黎要住哪裡呢？

我們在世界各大城市遭遇住宿問題，最深刻的印象是在澳洲雪梨，露營在公園草地，半夜被警察趕走，不走的話，要罰二百元澳幣，半夜又不知該去何方，騎到一半，剛好遇見修路，請教工人何處可以露營，工人說，這條路封閉修路，沒有人會經過，你們就在這裡露營吧！四周高樓林立，我們在路旁的草皮搭帳篷，度過難忘的一夜。在巴黎露營會發生什麼事呢？我不敢花太多時間亂想，不過藝術家到藝術之都，總要想個辦法。

其實，辦法早在一年前，也就是二〇一〇年的秋天便悄悄預定，當時我們在加拿大遇到法國車友堤布，兩人相談甚歡，儘管行車方向不同，仍共享午餐才道別。堤布是廚

304

師，辭職後從法國搭船至加拿大騎單車，一路瘦了十公斤，深刻體會單車旅遊的挑戰。

我請他教我幾句基本法文，難得在寒風中相遇車友，離別時他特別翻開法英字典，指出「傷心」二字。一年之後，我們騎到法國，住在馬賽的堤布沒有忘記這段單車情誼，大力居中協助，讓我們借宿他朋友卡熙娜的公寓，順利解決巴黎的住宿問題。

活生生的美術課

充分休息之後，隔天一早出發，前往羅浮宮與龐畢度中心。半途遇見一位曾兩週內騎兩千公里遊歐洲的法國車友，他熱心地陪騎一大段路，帶領我們直達羅浮宮入口處。難得遇到肯說一點英語又幫忙帶路的法國人，好的開始讓我們對巴黎留下第一個美好印象。

費盡萬苦千辛，終於抵達藝術之都，我們準備買門票進場。又發現每個月的第一個週日，羅浮宮、龐畢度中心、奧塞美術館免費入場。我們對巴黎的好感度又提升了，節省一筆經費，免去街頭表演的時間，還沒踏進羅浮宮，已經感受到法國的福利政策，不管口袋裡有沒有錢，站在藝術面前，人人都是平等的，就算一個月只有一天免費，也值得稱許。

西方藝術史的課程自動在我的腦海播放，一位藝術家抵達藝術之都，他的身分與自我認同會得到確認嗎？各畫派的大師，為什麼都要參訪巴黎呢？原以為我會得到解答，

穿越萬年的藝術時間

羅浮宮追想曲

之一 《蒙娜麗莎的微笑》：相距五百多年前文藝復興時期的作品近在咫尺，我猜想，這應該不是真蹟，因為太多人誤打閃光燈，警衛竟不阻止，反倒是我想從人群之前照一張觀光客瘋狂搶拍國寶的有趣畫面，卻被警衛制止。第一次，我不知道警衛說什麼，第二次，他就用英文很生氣地說，不可以照人，只能照畫，我猜大概是保護民眾的隱私權，按此推測，在法國，個人隱私重要性大於國家級藝術品。離開前，防彈玻璃裡的蒙娜麗莎對我的疑問微微笑，她似乎對我說，是真、是假不是重點，重點應該是達文西當年所豎立的典範。

之二 《薩莫特拉斯勝利女神》：記得台藝美術系地下室有一尊複製的石膏像，今日終於目睹本尊。兩者的比例、外型相同，差別在於材質與細節，如果將藝術品簡化成感覺二字，站在真品之前，方能瞭解石膏無法複製出大理石厚重扎實的感覺，而學藝術的人，剖析其中細微的巧妙之處，是否會因此遺漏自身本質的剖析呢？

之三 《米洛的維納斯》：早在石器時代就有維倫多爾夫的維納斯可供參考，豐腴的身材與誇飾法的女性生理特點代表生養眾多的能力，顯示出石器時代最高境界的美。若要欣賞現代女性人體美的美的典範，羅浮宮館藏的《米洛的維納斯》為最佳教材之一，身為希臘神話裡愛與美的女神，不管從哪個角度觀看都美，若以肚臍為界，上半身與下半身完全符合 1:1.618 黃金分割比例，近看則發現上半身與下半身兩個大理石的接縫，藏於裏布與裸體之間，從細部觀察更能感受雕刻家的巧思與用心。

即使一無所有，也要單車環遊世界

然而，更多的疑問如雨後春筍般冒出。

羅浮宮之後轉戰龐畢度國家藝術和文化中心（法語：Centre national d'art et de culture Georges-Pompidou）。親眼見到它，果然是世界上最知名的市中心煉油廠無誤，建築的外觀風格與巴黎傳統建築完全相反，當年遭到市民不斷批評，經過時間的考驗，如今龐畢度中心搖身一變，為巴黎帶來大批旅客，成為重要的觀光資源，開館至今參觀人數超過一億五千萬人次，此過程應足以借鏡，若官員多一點藝術的遠見，某些窮極無聊的事，將來就有機會變成國家重要的文化資源。入館一探究竟，進入二十一世紀的藝術範疇，現代感的大廳讓人彷彿置身未來世界。

離開龐畢度中心，嚴肅的美術史課程暫告一個段落，換回愜意的單車旅遊。巴黎的知名景點幾乎都在附近，騎單車遊覽老少皆宜。大部分巴黎街道的方向都不同，若是不幸迷路，可就近到地鐵站附近的地圖找路，地圖上面都會標示你的所在地，可用兩條街道交叉的街口定位，判斷方向正確與否。

第二天行程，我們本打算把時間放在奧塞美術館。研究地圖後，決定由龐畢度中心開始，依序前往羅浮宮、協和廣場、奧塞美術館、軍事博物館、艾菲爾鐵塔、凱旋門、新凱旋門、凱旋門、歌劇院，

法國凱旋門。

我們騎到了奧塞美術館。

再回到龐畢度中心，如此就能環繞巴黎市中心一圈，這樣的路線就可以在龐畢度的廣場午餐，再去參觀奧塞美術館，萬萬沒想到這個天衣無縫的計畫也出包。

因為到了奧塞美術館，繞了一大圈，卻找不到入口，這才知道星期一休館，只好明日再訪。剩下的時間變成單車市區巡禮，天空降下陣雨，半圓形的彩虹與塞納河相映，我們停下腳步，在橋邊欣賞難得一見的風景。凱旋門、新凱旋門、歌劇院盡收眼底，藝術家遇上藝術之都的好天氣，順利完成任務，準備回家吃晚餐。今天的大廚是從台灣騎單車來法國的鋼琴女鐵人靜宜。

卡熙娜也提早下班製作義大利甜點，華人擅長正餐料理，而甜點則是洋人的拿手絕活，我們舉杯慶祝，享用令人融化的台法晚餐！卡熙娜是一位很活潑也很愛旅行的朋友，曾去撒哈拉沙漠健行一週，七天沒洗澡，跟眾人擠帳篷，特別瞭解我們的感受。堤布和卡熙娜也是在旅行途中認識的，提布在美國旅行時單車被偷，仍堅持走完預定行程，搭車前往墨西哥，他們就在墨西哥碰上了。

卡熙娜不但讓我們在巴黎有棲身之所，也讓我們在有限的經費下能參觀不同面貌的巴黎。更感謝的是，我們離開巴黎的兩天後，收到她以 email 傳來的好消息，她的倫敦朋友願意免費提供我們住宿！

28 大英後援會接力賽

移動里程：三九八公里

幸運指數：☆☆☆☆☆

月光天使團：傑瑞米、瑪莉安、

越建東、游淙祺、徐至德、

林渝亞、高岫景、施恩元等

由法國搭船到英國有好幾個港口，原來我們打算從加萊（Calais）港到英國多佛（Dover），船票一人十七歐元。從法國到英國的航線裡，這兩個港口的距離最近，船票最便宜。然而從迪耶普（Dieppe）到紐黑文（Newhaven）的船票，一人是二十五歐元，若同樣從巴黎出發，去迪耶普的路程比去加萊約短六十公里。以我們的腳程來算就節省一天的時間，不用擔心遊歐超過九十天。所以我們決定改去迪耶普。

在迪耶普海關旁的售票處買船票，售票員須先影印旅客護照，傳真至英國海關，售

票員解釋：「法國的海關很親切，與英國海關不同，去年有兩位巴西學生想去英國觀光，順利從法國港口離境，結果搭乘下一班船返回法國，若你從歐洲以外的地區去英國觀光，英國的海關有可能會拒絕你入境，不需任何理由。」

「放心吧！我們從台灣來。」我們有信心不會被拒絕入境。

英法時區不同，相差一個小時，雖然我們晚上六點出發，九點抵達。實際上需要四個小時的時間，雖然只單獨購買單程船票，但是備妥下個行程的機票備查，順利通過英國海關。排隊上船期間，與英國車友閒聊，沒想到之後我們的故事竟也登上了英國的報紙。

傑瑞米的手繪地圖。

另外一件幸運的事情，發生在我們搭船前兩個小時。傑瑞米發現我們的單車，上前攀談，剛好我們都將搭同一班船前往紐黑文，得知我們將在港口附近露營。傑瑞米夫婦邀請我們到他們家過夜，他們家在英國布萊頓（Brighton），離港口約二十公里。傑瑞米交給我們一張手繪地圖，他特別提醒：「我晚上十二點才睡，因為門鈴有點故障，你們抵達之後，直接敲門就行。」

迎面而來的是隨著強風飛舞的細雨，綿綿的雨水似有若無，明亮的月光提醒我們今夜是中秋節前夕，一張手繪的地圖引領我們逆風騎

往英國的鄉間小路。還記得傑瑞米邊畫圖邊解說：

海上有一個很亮的地方，你不可能錯過，通過這個地點的圓環右轉。

別懷疑，這是在英國。你會看到左手邊有一棟像是泰姬瑪哈陵的建築，實際名稱為皇家穹頂宮（Royal Pavilion），繼續向前。然後右手邊有一間很大的教堂，持續騎在倫敦路，看到加油站就左轉。過橋後，右彎再左彎，你就能抵達我家。

但是他忘記告訴我們有個陡坡。我們真的靠著這張手繪地圖抵達傑瑞米的家門！

第一天抵達英國，第一次住英國人家，感覺這間房子的歷史悠久。傑瑞米星期天一早搭火車去倫敦打英式棒球，我們和他家人一起用早餐，他們家剛好有小嬰兒，我看見奶嘴掉在地上，原要拿來清洗，傑瑞米的太太撿起來後，直接塞進小嬰兒的口裡，她說，他們家很乾淨，奶嘴不用過度清潔，這樣小嬰兒才有抵抗力。時代似乎改變了，我突然想起以前老人家說的話很有道理，「拉撒呷、拉撒肥」（台語：骯髒吃、骯髒大），沒想到在英國也能見識。感謝這對夫婦的接待，得以好好休息，再啟程前往倫敦。

一把口琴闖天涯

我們以相機拍下電腦視窗上布萊頓到倫敦市路線圖，自製導航讓我們順利在晚上九

點抵達卡熙娜的友人瑪莉安的家。

「旅途順利嗎？」瑪莉安與她先生馬克給我們熱情的歡迎。

「一切都順利，只是快抵達前遇到一場大雨，爆胎兩次。」

瑪莉安來自德國，馬克來自紐西蘭，兩人都愛旅行，他們曾經租車在非洲旅遊，天黑後睡在路旁，天亮之後，馬克被引擎聲吵醒，看見一台卡車從他身旁急駛而過，原來馬克竟然睡在大馬路上，好險福大命大，躲過一場意外。瑪莉安則是一位全職媽媽，曾經當過英文老師。

九月十三日一早，我們踩著踏板前進，約十公里後抵達市中心的塔橋，倫敦的物價高，但是靜宜有絕招，我們自備飯糰，用簡單的午餐來慶祝單車環球兩週年，也是我們結婚三週年慶。我在加拿大的落磯山脈學到一件事，縱使經費有限，但是你若想盡辦法抵達目的地，不管你口袋裡經費多寡，你將看到一樣的景色，這是加拿大人教我的生活哲學。

就讓我們用最節省的經費暢遊全球物價最貴之一的城市——倫敦市中心。

我們從單車的高度一覽倫敦市區，零碳排放的單車帶著我們親訪知名景點，塔橋、倫敦塔、倫敦眼、國會

途中遇到一位牽著鐵馬的車友，他忘記攜帶補胎工具，而我們在土耳其購買的補胎片還沒用完，這次換我們當小天使。

大英後援會接力賽

以簡單的午餐慶祝單車環球兩週年。

大廈與大笨鐘、西敏寺（威廉王子與凱特王妃的結婚教堂）以及海德公園。

倫敦物價雖高，但是許多美術館與博物館免費入場（館內的導覽地圖要價一英鎊）。隔天早上我們繼續參觀白金漢宮、聖保羅教堂，下午參觀國家藝廊與國家肖像藝廊。

離開倫敦前一晚，靜宜特別到大賣場採買食材，準備道地的台灣料理，瑪莉安則精心製作超級好吃的紐西蘭式甜點。事實上，卡熙娜與瑪莉安素未謀面，只因一封電子郵件就決定接待我們，多虧旅人之間的熱心幫助，串連一個又一個緣分。此行住在瑪莉安與馬克家四天四夜，臨別之前，我特別演奏口琴表示謝意，沒想到他們的兩個孩子禮安和亞尼

克也不甘示弱，搶著吹奏口琴。我想，長大之後，大家就可以帶著口琴一起流浪到台灣。

抵達牛津之後，我繼續街頭表演。也因此在街頭巧遇在牛津攻讀博士學位的渝亞、旅居美國的恩元與岫景、來牛津研習的中山大學越建東教授。越教授還邀請大家一起到宿舍餐廳用餐。託台灣同鄉的福，參觀了牛津大學幾個著名的學院，首先是牛津大學基督堂學院（Christ Church），世界上唯一同時兼為主教座堂的學院，有十三位英國首

314

相出自此學院，基督堂學院亦是哈利波特的拍攝場景。莫頓學院（Merton College），觀光客無法進入，託渝亞的福，我們變成牛津學生的朋友。從街頭表演越過門禁管制，參觀全球知名的學院，我想這種好事並不是天天發生，這一定是我的幸運日。

當天正是我的生日，而大夥兒真為我準備了蛋糕，實在令人感動，靠著一把老口琴在街頭演奏，竟然牽起台灣、美國與英國三地的朋友，真是不可思議。感謝建東教授的邀約，游所長的番茄炒蛋與至德煮的晚餐色香味俱全，讓人胃口大開。平常僅能吃吐司（大特價時，三條七五〇公克的吐司約二英鎊），想不到在英國牛津竟然大逆轉，吃到豐盛的台灣料理。我們在異鄉風宿露的冒險精神，感動了建東教授與渝

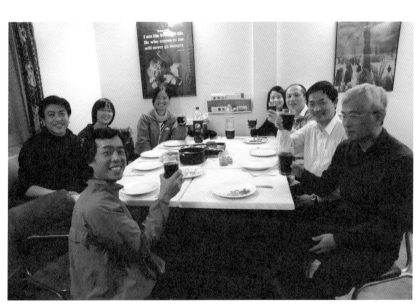

異鄉的慶生會，圖左依序為前權、徐至德、林渝亞、張靜宜、高岫景、施恩元、越建東、游淙祺。

315

亞，招待我們住宿背包旅舍。

還沒抵達英國之前，我們不認識這裡的朋友，但是有夢想，就算是陌生人也會成立後援會相挺，謝謝大家的熱情相助，不管你是不是年輕人，希望大英後援會的故事能召喚大家，一起來追夢吧！

29 最低的起點

環遊世界七五一天
單車騎乘總里程：二七二七二公里
考驗項目：打包、超重費、
　　　　　重回原點
夢想達成率：一○○％

我們在離開牛津約八公里的橋下露營，九月二十日前往希斯洛機場，準備打包單車。

託渝亞幫忙，部分行李請她用海運先郵寄回台，八十多公斤的行李，瞬間減重二十二公斤，可以減少超重的費用（一旦超重，荷蘭皇家航空超重的第二件行李七十五歐元，兩人來回機票可能要罰三百歐元）。若是在希斯洛機場想買單車專用紙箱，一個要價二十五英鎊，兩台單車光是包裝紙箱就要二千五百元台幣。我在第四轉運站找不到紙箱，搭乘免費的接駁電車去第三轉運站，跟各大免稅商店要紙箱，還是不夠，最後是

靠靜宜跟清潔員索取一些紙箱才勉強湊足數量。

一人可以帶二十三公斤的託運行李，單車只要不超重就免罰額外運費。目標就是十九公斤的單車（不含馬鞍袋）、紙箱、維修工具、汽化爐總重不超過二十三公斤。這次微超重，遇到好心的櫃台小姐，免罰超重費，讓我們歡躍不已，放鬆心情吃著餅乾在登機口候機，萬萬沒想到，就在登機前一刻，聽到櫃台廣播我的名字。我從椅子上跳起來，飛奔登機門旁邊的櫃台，原來第二台單車的膠帶不夠，因包裝不完整，在託運的過程，紙箱裂開，單車溜出紙箱。由於事發突然，時間緊迫，地勤人員立刻列印新條碼，我將前輪裝回去，讓「小奇」裸車上機，並將其餘工具與炊具放在另一袋行李託運，多餘的兩個睡墊拿在手上通關，就這樣準備前往以色列。

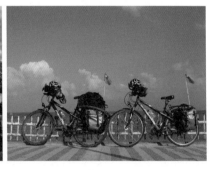

以色列向來以嚴格的安檢聞名全球，廉航機票則需轉機節省經費，兩個難關加在一起，令人頭昏眼花。我們從倫敦國際機場搭機至阿姆斯特丹國際機場，尚未完成全部

▲抵達最終站以色列。
▶返國前一個月的裝備，攝於以色列。

航程，就在抵達台拉維夫國際機場之前領教到震撼教育。以色列駐守阿姆斯特丹機場的簡易海關，駐守於前往以色列的登機門入口，提出許多令人難以招架的問題：

「為什麼你們要去以色列？為什麼不去西班牙或是義大利？」

「因為我們是基督徒，想要親自走訪《聖經》裡的地點。」

「你剛才不是說要去旅行嗎？到底是旅行還是宗教朝聖？」

「我們要去單車旅行。」

「來回機票呢？晚上要住哪裡？」

「我們抵達機場的時間，是凌晨兩點多，所以第一晚睡機場。」

準備打包單車。

「睡機場？那你的旅館預約表呢？」

「沒有旅館預約。」

「什麼時候離開？」

「十二天之後，搭機返台。」

「你的旅館預約紀錄呢？」

又來了，相同的問題再度出現。

我心想，糟糕，盡責的海關官員一問再問，在歐洲旅行三個多月，也沒半個海關官員問我要睡哪裡，這下子問

最低的起點

題大了。

千鈞一髮之際，海關組長現身解圍：「你看，他們手上帶著睡墊，這兩人是去旅行，真的是要睡在機場。」

這位盡職官員才說：「如果我的長官說沒問題，就是沒問題。」

「我真的很想來一趟像你們這樣的旅行，祝福你們一切旅途平安。」組長揮揮手，順利放我們過關。

「謝謝長官！」終於鬆了一口氣。因為包裝單車的紙箱裂開，所以我們順手拿著睡墊通關，竟然因禍得福，這次沒被叫進小房間，不用旅館的預約紀錄與計畫書，驚險通過第一關考驗。通過安檢時的標準與美國相同，脫鞋子、全身 X 光、拍身體檢查有無異物！連身上的手錶也不放過。過以色列海關時，海關人員同樣提出一堆類似的問題，蓋下入境章之後，一出關又有人前來盤問！

便衣官員詢問：「你們是夫妻嗎？你太太護照的姓氏為什麼跟你不一樣呢？」

我想不到正解，按直覺回答：「因為台灣人的離婚率太高，新一代的台灣女性可以不用冠夫姓。」加上台灣女權高漲，冠夫姓已成為少數民族，所以，夫妻各保留其本姓。

他嘖嘖稱奇，將護照歸還：「沒問題，歡迎參訪以色列！」

兩台歷盡風霜的鐵馬跟著我們轉運到以色列的台拉維夫國際機場，我們一路最怕被擋關，最後的十二天，我想就算被遣送回國也沒關係，放膽嘗試在沒有預約旅館住宿的情況下，通過世界最嚴苛之一的海關。睡不睡機場其實不是重點，重點在於能否說服海

320

關，我們護照上蓋著多國的出入境印章，加上沒有任何逾期的出境紀錄，同時有回程的機票證明我們最終的目的只是到以色列單車旅遊。人證物證齊全，權宜最終於二○一一年九月二十一日晚上兩點半，踏上以色列的國土，雖是半夜，機場仍舊擠滿人潮，商家照常營業，大廳還有一群剛下飛機的學生手牽著手圍成一圈，高唱希伯來歌曲。

我們躺在睡墊上，準備在機場的角落過夜，忽有廣播傳來提醒：「親愛的旅客，出入境時請勿攜帶武器。」天啊！這是我們聽過最奇特的廣播，這裡到底是多麼令人緊張的世界。疲憊的轉機與通關催人入眠，緊張的氣氛又讓人不得不撐起沉重的眼皮，這個機場能不能睡，沒有答案可尋，我們在睡與醒的昏沉之中，硬是進入一個奇幻的夢境。

夢境裡，我們看見許多高牆存在，在兩國的邊境之間，在自由與囚禁之間，在豐富與缺乏之間，在有與無之間。我來到一座無法跨越的寫作高牆，望著盤根錯節的阻礙，不知何時才能走到另一個不同的新世界。

撞擊高牆的過程讓我陷入難以自拔的絕望，忽然有一陣溫柔的微風吹來，在細微的振動裡傳來隱藏的奧祕：

孩子，人心起初不存在著任何高牆。

為什麼我心裡有無法越過的高牆呢？

因為你自行建造高牆。

要怎麼才能通過那些高牆呢？

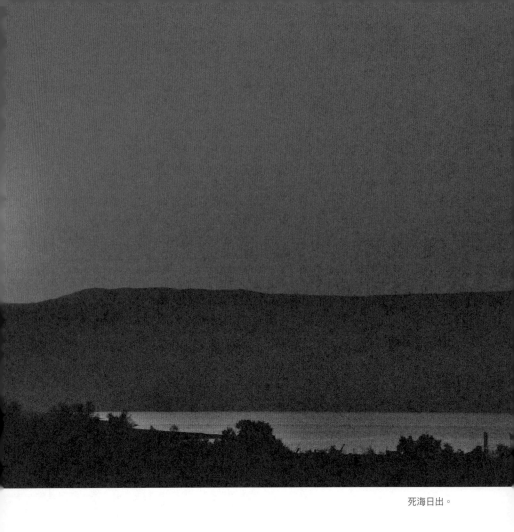

死海日出。

每個人的高牆都有獨特的破解之處，你必須要遇見隱藏在心中的新我才能通過寫作的高牆。

「我要如何遇見隱藏在心中的新我呢？」奧祕不再發出聲音，高牆外一片寂靜。

在無法瞭解奧祕之前，我只能自行尋找通過高牆的最終解答，然而越過數不清的高山低谷與湖泊，只見高牆，不見新我。經過多年的歲月，奧祕的解答仍舊毫無蹤影，我疲憊不堪，停下腳步，安靜坐下。

有個微小聲音由遠而近，彷彿從七年前的峽谷傳來，「加油、加油、加油！」微聲裡隱藏著奧祕的解答，通過高牆奧祕的機會只有一次，答案即將揭曉。我想通了，行至高處，雙手緊握車把，以前所未有的爆發力踩動踏板，輪胎開始發燙，下坡的速度超過碼錶的測量極限，舊我在撞擊高牆的最後一刻，用盡全身的力量在風中高喊：「加～油～」。

323

最低的起點

▲單車環遊世界總里程。

▶抵達終點。

一陣自由的微風吹動著柳絮，將訊息吹到遠方的沙漠，對岸的山巒透出第一道曙光，溫暖著飄泊的細沙。舊我消失無蹤，新我從廢墟裡醒來。或許很多事情，我們當下不能瞭解原因，然而總有一天，會在回顧往事之時，明白其中的脈絡。

那段瘋狂單車蜜月的期限已滿，我們的腳步置於鐵馬的踏板上，抵達終點站死海，準備從人生的最低谷重新起步，那是單車環遊世界的旅行盡頭。或許換個角度來看，全世界露出地表的最低點，才是我們新生命的第一頁序幕；充滿奧祕的聖地，才是單車環遊世界的真正起點。

即使一無所有，也要單車環遊世界

（後記）

浪漫與現實的距離

張靜宜

完成兩年的單車環球旅行，你問我感想如何？

剛剛完成，心情很複雜，只能跟你說：「請先不要羨慕我，如今終於結束單車旅行了！」

出發前幻想著，哇！環遊世界！好浪漫喔！可以去很多國家！沒想到前往第一個國家後，我就後悔了！從台灣出發後，颱風跟著我們一起到日本！露營的第一天晚上，語言不通，天色也晚，找不到我們原本預定的露營區，後來好不容易遇到會一點點英文的路人，帶我們到想要去的地方，然而這是一個很危險、很危險的地方！

原來，此露營地設在沙灘上，颱風將要抵達，如果我們在這過夜的話，後果真的無法想像！

當我們要離開沖繩前往鹿兒島的前一晚，正是颱風發威最強的時刻，我們找不到任何遮蔽的屋簷，後來選擇在港口旁的小公園過夜，因為風雨太大，讓我們的帳篷沒辦法好好穩定住，前權為了怕帳篷被強風吹走，綁了許多繩子在樹上，一整晚我們在強風大

雨之下過了漫長的一夜！

我們帶著友人贊助我們的一千元美金就出發前往紐西蘭和澳洲！在紐澳半年的時間，兩人要用三萬多元的台幣當生活費，肯定是不夠！我們也盡量控制每一項必要的支出，但是再怎麼省，還是敵不過行李超重一下子所付出去的罰款，當我們從紐西蘭前往澳洲時，罰完三百六十元紐幣的超重費之後，現金只剩下約三百五十元澳幣，兩人要在物價高達台灣三倍的國家旅行，還要買兩張凱恩斯回墨爾本的單程機票，前權卵起勁來，開始從凱恩斯回墨爾本的機票錢，用了所有的零錢到航空公司買兩張機票！還記得快抵達凱恩斯前，準備街頭表演時，有一對老夫婦直接遞出一百元澳幣，當下前權不好意思收下，但是這一對老夫婦說：「我們剛剛旅行回來，知道旅行需要花很多錢，就收下吧！」一路上有許多街頭表演的動人小故事，都讓我們在最微薄的經費裡過一關又一關的往前行！

表演完才拿著賺來的錢去買當天午餐，前權的努力有了結果，在抵達雪梨前，我們湊足從墨爾本展開口琴表演的街頭表演，一路上我們為了在中午前趕到小鎮表演，常常餓著肚子，

加拿大落磯山脈成為我最辛苦也最回憶最深的地方，當我們準備要開始加拿大的騎程，林聖哲老師還特別提醒我這段路的困難度，當中也會經過黑熊與灰熊出沒最頻繁的區域，特別交代，千萬不能使用有蜂蜜的洗髮精和沐浴乳。常常我們停下來休息煮午餐時，保護區的工作人員要我們特別小心，因為食物可能會引來熊，讓我們顧不得疲累，用完餐馬上又繼續出發，晚上露營時我們必須遠離食物，最好掛在樹上，免得晚上肚子餓的熊跑來拜訪我們的帳篷！過程中我們還是免不了在路上遇到七隻黑熊與一隻灰熊，還好距

即使一無所有，也要單車環遊世界

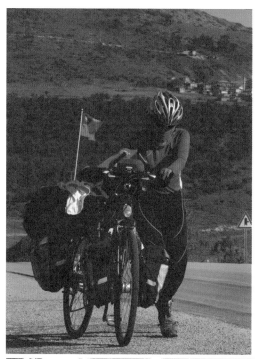

奮力撐過考驗。

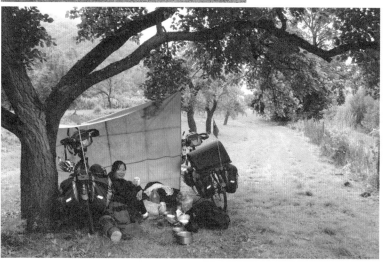

離很遠，讓我們還有緩衝逃離的機會！雖然我們是在夏天造訪這美麗的國家，但是經過海拔超過兩千公尺的高山地區，氣溫就像下坡一樣迅速下滑，最冷的時候有近零下二度低溫，怕冷的我，體力上的負荷與加拿大五千多公里的路途，情緒常常上下起伏很大，好在前權總是用最溫柔的態度關心著我的每一項需求！

📍

到了墨西哥，我們從最冷的國家到最熱的國家，從最安全的國家到最危險的國家，未到墨西哥時，不斷有人對我們說墨西哥非常危險，毒梟的惡行常常上各大新聞，老實說我們心裡真的有些怕！一離開機場，我們心裡設防非常高，碰到有人靠近，就出現防衛的心態，後來在當地待久之後發現墨西哥的友善和熱情，竟然在非常小的市區碰到一位邀請我們到梅里達作客的朋友！

因為氣溫很高的關係，常常有許多不知名的小蟲來騷擾我們，蚊子更是不用說，有一次傍晚我們在一個湖畔露營，正準備享用剛煮好的晚餐，卻在一瞬間所有的蚊子都跑出來，讓我們沒辦法好好吃飯，只能迅速搭起帳篷，躲在裡面吃晚餐，當晚睡覺前，竟然發現雙腳被蚊子叮超過一百多顆小傷口！癢到半夜都睡不著覺。氣候環境與風土民情經常是我們要馬上去適應的部分，我們也碰到身體適應不良的狀況，瀉肚子，發高燒，也是常有的！當中我的牙齒掉下來兩次，一次還是在隔天主日聚會上台做見證前，師母急忙幫我掉下來的門牙牙套居然不堪使用，在墨西哥掉下來兩次，一次出現兩次很嚴重的問題，就是帶了許久的

們找當地有夜間急診的牙科診所。第二次是在保加利亞，痛了許久的牙齒，因著友人東尼帶我們去檢查之後，發現原來是牙髓炎需要做根管治療，我們為了治療又多待了一星期！

📍

兩人出來旅行幾乎二十四小時生活在一起，吵架和意見不同更是頻繁，我因為日復一日的單車生活心情低落。印象最深刻的爭吵是：有一次午餐煮好後，因為小小的事件引發我情緒崩潰的前兆，只因為餐盤背面上沾滿義大利麵醬，我順手放在座墊上，愛乾淨的前權馬上說不要放在上面，當下我整個人像火山爆發似的把手上的午餐丟在草地上，向來好好先生的前權長久以來的情緒也瞬間爆發，竟然把汽化爐和煮熱水的鍋子全部打翻，說了一句：「都不要吃算了！」

這個突來的舉動引爆累積在心頭的壓力，我放聲大哭！他試圖要安慰我，當下我沒有辦法接受，一直想要遠離他！他也不斷地對我說抱歉，當天我們之間的關係陷入低潮！

靜默地將當天的公里數騎完。

事後我回想，從出發到如今，前權幾乎盡他所能付出一切，同樣騎完相同的公里數，我已經累得無法做任何事情，他總是將所有事情攬在自己身上，希望我可以有多點休息的機會，在寒冷的早晨為我烹煮營養的早餐，希望我可以多睡，希望我有足夠的體力應付一天的路況。經費有限的情形之下，他總不吝惜，希望我可以買些喜歡吃的東西犒賞

329

浪漫與現實的距離

自己，旅途中大小事情，與海關接洽，單車維修和打包，三餐料理，甚至洗衣服和洗碗，他都攬在身上，目的只希望我好好的專心騎車就行！兩年結束，我有更深愛他的心，讓我相信當初的選擇，讓他成為我這一生的伴侶，感到更確信，他是我這一生要一起到老的男人！

在路途中很多的時刻，我曾經想要放棄，露宿五湖四海，寒冷的氣候沒有溫暖的室內可以躲，氣候炎熱的國家，有時沾了滿身的汗水，有時必須頂著寒風，裸身在露天的情況下，害怕隨時有人經過的氣氛裡快速洗澡，因為體力與心情上的疲累，有時不免會問自己當初的決定是否正確？一次又一次的藉著禱告上帝，和許多路途上的陌生朋友給我們的支持與鼓勵，讓我們重新得力繼續往前行！二〇一一年十月一日在以色列，我們完成為期兩年的單車環遊世界行，我心裡充滿著許多感恩，不是我們有什麼過人的能力，而是我們有一顆想要兩人完成夢想的心！

330

即使一無所有，也要單車環遊世界

（後記）

相信奇蹟

王前權

靜宜曾問我：「若你知道結婚後會遇到這麼多問題，你還要結婚嗎？」

我反問她：「若你知道單車環遊世界要經歷這麼多問題，你還要去嗎？」

若是知道結婚後會遇到這麼多問題，我還是會結婚；若是知道單車環遊世界會經歷這麼多問題，我還是會去。因為人生無法重來，不結婚，永遠不知夫妻之間會遇到哪些問題；不出發，永遠不曉得問題能否解決。

單車環球後的第一年，我有機會當一位全職的作家，可惜就算我離開住處，騎著單車前往無人打擾的圖書室寫作，往往也不知從何下筆，或許是我想為生命中的單車環球壯舉留下一個難忘的回憶，更想要超越自己的第一本作品，當我全心想著超越，竟然使不出腦力，經常倚在窗戶旁看著對面的國小校園，看著天真的小朋友在操場嬉戲，高興地奔跑，而時光飛逝，我的腦袋仍是一片空白。

我啃吐司當午餐，想要省點經費，看能否打一場持久戰。靜宜問我何時能完成著作，我想，應該不用半年吧！半年轉眼到期，我的諾言無法兌現，寫作的支票跳票。我以全

職寫作推測，再半年應該能克服困難，一年過去，諾言再度跳票。

漫長的等待，讓我們夫妻之間的關係產生摩擦。經常發生捉襟見肘的窘況，有一次，我們身上所剩的現金，竟然無法支付一桶二十公斤的瓦斯費。我拿出單車環球的汽化爐，這是我們在旅途中擔負炊煮重任的戰友，曾經陪我們走過千山萬水的爐子，我在陽台熟練地預熱汽化爐，再將完成汽化的爐子移到瓦斯爐上，用僅存的汽油，代替瓦斯爐煮麵。麵馬上煮好，上桌的那一刻，我為解決眼前的問題而沾沾自喜，因為再過幾天，我們就有一筆收入可以應付開銷。然而，靜宜看著麵，卻流下眼淚，她說：「我們這樣的日子還要過多久？」

不知為何，我的心像是一團糾結的繩索，諾言跳票，我的信用岌岌可危，之前的冒險與克服難關的努力似乎付諸流水，我不曉得該如何回答我最深愛的妻子，難道我們回台灣的日子，會比單車環遊世界的餐風宿露辛苦嗎？不會。旅行時體力辛苦好幾倍，每天面對無法預測的環境，不也熬過來了嗎？為什麼在這個時候流淚度日呢？我想，是因為我們達不到彼此的期望，因著期望落空而哭泣。

單車環遊世界兩萬七千多公里，不知道挨過多少難關，我也不曾如此絕望。完成夢想後的寫作，卻經常冒出想放棄的念頭。害怕書沒寫成，承諾無法兌現，走到難以挽救的盡頭。若是單身的話，靜宜就不用陪我吃那麼多苦，離婚的念頭悄悄閃過我的腦海，可是我在神的面前立過婚姻的盟約，這是婚姻裡最深的核心價值，我們不能離婚，更不會離婚。我們解決問題的選項裡，沒有「離婚」二字，只能再想其他辦法。在想不出辦

332

即使一無所有，也要單車環遊世界

法之前，我向靜宜承認我未善盡丈夫的職責，讓她平白遭受許多委屈，當時的我寫不出作品，也不知何時完成，但是上帝知道，上帝會帶領我們走上前方的道路。我承認我的不足，而奇蹟就在此刻發生。

好強的靜宜聽了我的道歉，也承認自己未善盡妻子之責，期望落空就失去盼望，轉而指責對方的不是。我們饒恕對方，脫離軟弱和指責的困境，深深相擁而泣。

麵糊了，碗裡攪著幾滴熱淚。我們走到夫妻關係的盡頭，上帝又開啟一個新的起頭。

幾天後，一個工作找上門，暫解燃眉之急，又度過一個經濟的難關。我獲邀《單車身活雜誌》特約作家，連載單車環遊世界的故事，先從小範圍的旅程行筆，累積新書的能量。

回想兩年的驚險挫折，我發現許多重要的關鍵，單靠努力無法克服。假設在以色列的死海旁露營，軍警巡查時，有人誤開一槍，故事要如何寫下去呢？在日本國道靜宜幾近失溫，假設人的求生本能不敵天寒地凍的氣候呢？在澳洲時，前方拖車的輪胎脫落，與我們的單車擦肩而過，生死就在一瞬間，還有加拿大的熊、墨西哥的毒泉，危機四伏。騎越遠，越發現自己脆弱的一面，我決定調整生命的次序，效法我的心靈導師靜宜，開始尋求上帝的幫助。

完成寫作就是這段旅程的最後一道難關，書尚未完成之前，我先開始練簽名，做白日夢，想像自己的新書大賣，簽書簽到筆的墨水都乾了。漸漸地，上帝透過身旁的親友與環境要我安靜與專注。靜宜幫助我控管手機，切斷外界過多的資訊，同時有良師益友

333

相信奇蹟

幫助我規劃投資理財的功課，讓我免除財經的干擾，將更多的時間投入寫作。

新書出版之前，確實需要奇蹟，我們夫妻兩人經常為此禱告。終於在返台後第三年八個月找到切入點，我重新起稿，第一篇文章從印象最深的以色列死海開始，在廢墟度假村撿回兩條小命，全世界找不到第二個相同的故事。或許三年八個月累積的能量發揮

▲放手一搏的街頭演出。
▼單車環球世界兩年，在世界各地結下美好的緣分。

即使一無所有，也要單車環遊世界

效用，過去旅行的親身經歷開始發芽茁壯，奇蹟越過此次的瓶頸，寫作的靈感一發不可收拾……

靜宜問我多久才能完稿，我堅定地回答：「半年後！」何時才能出版新書，我仍堅定回答：「今年！」

半年過了八次，今年過了四次。有時回想，為了第二本全新的創作，我好像變成一位賭徒，押注所有的資源，辭去穩定的工作機會，為了一場不知何時才能圓夢的空想，讓老婆陪著我吃盡苦頭。

到底是什麼關鍵，讓我們共同度過這些難關呢？是街頭表演訓練出的膽識嗎？是打工換宿農場耕作所產生的執著嗎？是拒簽的震撼教育？或是漂泊二萬七千公里的意志呢？是有點關聯，然而關鍵在於遇見難關時的核心價值，在於我們的共同信仰，是上帝幫助我們，像是堅固的鐵三角，彌補我們之間的不足，賜給我們相信奇蹟的力量，成為逆境裡的盼望與彼此接納的愛，共同的信仰讓我們擁有共同的夢想，共同度過生命裡的難關。

能夠完成單車環遊世界的人，一定要相信自己做得到。同樣地，奇蹟發生於相信之人。我沒有什麼過人的才華，只是我相信我會盡力完成這本書，就如同我們在旅途中認真地擦玻璃，就如同我們堅持騎到終點……

至於靜宜最強的絕招是什麼呢？怕冷的她在加拿大遇到降雪時，腦袋裡想的事情，是回台灣後要如何重新布置家裡的擺設，如何歡迎各國的朋友來訪。她仍然怕冷，然而

335

相信奇蹟

她腦海裡的信念，帶她度過冰天雪地的考驗。

因為她相信她想的事情將有成真的一天。

現在的她已經回到溫暖的台灣，完成居家布置，生了大寶，接著又生了二寶。聊天的時候，我經常問她，最近妳在想什麼？或許，下一刻，又有奇蹟發生。

即使一無所有，也要單車環遊世界

……是……的一個理想，並非無法完成與寫作的夢想。特此致謝。

美利達工業股份有限公司　歐都納股份有限公司　贊助街頭表演的無名天使　聯邦快遞同事們

台灣

王千赫　王年樹 & 王梁錦蘭
王秋元　王美斯　王前傑
王興郎 & 王曾瑞霞　王新發　王銘烽
吳正淵　吳文仁牧師
吳盛啟
李季晃
李豐盛牧師　李穎佑
汪仁安 & 陳妹勤　李芸
卓志強　周富美
林水泉 & 蕭慧君
林高帆 & 德國Manu
胡國明 & 張芙蓉　胡英美
茆健民 & 丁金滿　胡榮華
崔國倫　張元銘　桃潤堡工作室
張道樹 & 張李玉嬌　張志強
張靜芳 & 林漢忠　張碧惠牧師
梅岡靈糧堂弟兄姐妹　曾淑芳
張彥彬 & 曾葉喜妹
曾廣洋　許倍譯 & 周語楨
曾廣祥 & 廖偉博　曾昭煜
曾廣樑 & 徐瑞珍　游淙祺
湯士銖 & 湯曾彩雲　覃文生 & 呂莉芳
黃子能 & 戴莉芳　黃公振　黃郁芳
黃華彩　黃聖亭 & 余智惠
黃天彬 & 黃進寶　楊壽華 & 蔣慧珠
詹益鐘 & 黃華鈺　蔣碩德
趙明堂 & 張秀鳳　廖慧君
蔡嘉瑋　謝國鈞　趙寶珠　蔡文強
蔡子泰 & 詹祐晴　鄧世宏　鄭桂英
藍子泰 & 黃智賢　關壯義　簡來喜
魏紅 & 黃智賢　蘇偉榮

Jose　Luke　Mark & Lynda
Michael　Paul & Marjory
Phil & Ada　Roxanne Dunlop
Ryan Chen　Timothy
宋睿啟　Riva
巫粲嫻　王雅娟
李梓軒　Tim
堀內謙太郎　侯怡卉　Doris
曹允靜
許澤恩　Dustin
郭展綸　Elvis
麥文強　楊德立　Tyler
葉佳雯　葉佳琪

Australia

Annette Nielsen
Anthony Vella　Barry & Jenny
BoBo Cheng　David and Judith
Eliza 姐
Frangas & Nena　Fredrick
Garry　Greg　Jean Beliveau

Austria

匿名贊助者　楊學儒 & Eva

Belgium

Eva

Bulgaria

Mimi & Tony

Canada

Aeriosa　Art Pickeveing
Bryan & Linda　Dagmar & Yele
Dave & Mary Ann　Doug & Tracy
Gord Jones　Jim
Jim, 獵人, Kim Yu
Lloyd & Shirley　Noman & Jean
Todd　Tom & Elaine
大卞健一　王國然
加拿大台灣同鄉會
多倫多台灣同鄉會
多倫多台灣客家同鄉會
吳彥谷 & 唐慧欣　吳勝雄 & Tim
林全祥 Sean　林聖哲　林靜怡
姜大哥 & 程俊岑
馬尼拓巴省台灣同鄉會
張幼雯　陳明雄　陳添明　張文光
愛城台灣同鄉會
廖泓淼　廖芳隆 & 陳碧愛　陳清國
蔣德興　鍾雅澤　簡月春　蔡慧玲
安東尼　吳啟庸牧師 & 許慧君師母
張哲偉　張藹梅　賈力群
廖明延 & Daniel　單銘　應弟兄
慕東明

France

Kahina　Thibaut Lgbans
鄭健台 Alex

Germany

Florian & Barbara　Lena & Hardy

Greece

匡小可 & 朱秀惠

Hungary

Mopow

Japan

水田裕之　光尾花
竹中慎一　村松茂
谷口博　金起範
橫田秀俊 & 政子
龜田智佳子

Mexico

Alvaro Garca　Eliel Valencia
Dorge Max Casey　Jamie & Kathy
Gustavo Rodrigvrz　Jerry
Jerge Canal
Jose & Ada
Juan Luis Ken
Maritzo katt Narvaez　Pr.Noe Montilo
王富梅　以撒叔叔　伊麗沙白
楊修碧
黃初雄 & 羅玉雲
蔡偉明牧師

Netherlands

Hotel Gieling Duiven　Jessica

New Zealand

Airini
Ebrahim Kouhestumi　Ellen & Andi
Fiona　George & Bette　Peter
何其中　楊翔麟　溫心
溫琦 & Max　蔡錦妹 & Clayton

Turkey

Ahmet　Anif kocac Derince
Engin Gullu　Kirazbleifrei
Selcuk

UK

Jeremy Coster
林渝亞　Mirjam & Mark
越建東

USA

AD　Catherine　Danie
Darrell & Debbie　Dave & Donna
David　James Peterson　Javier
John　Mack　Marc
Paul Dunlop　Peggy
Richard　Steve
王燕明 & Jim
黃初雄 & 羅玉雲
Wayna & Julia

（以上人名、機構按筆劃順序排列）

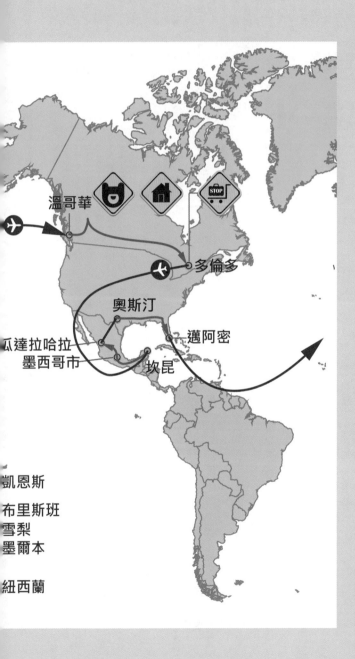

溫哥華

多倫多

奧斯汀

邁阿密

瓜達拉哈拉
墨西哥市
坎昆

凱恩斯

布里斯班
雪梨
墨爾本

紐西蘭

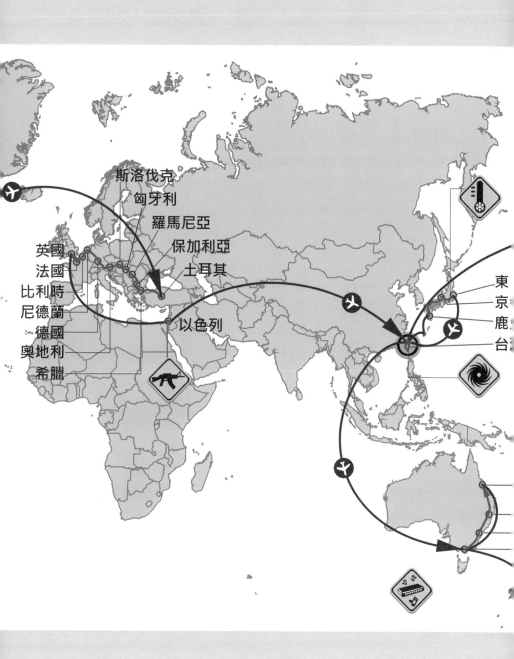

斯洛伐克
匈牙利
羅馬尼亞
保加利亞
土耳其
英國
法國
比利時
尼德蘭
德國
奧地利
希臘
以色列
東京
鹿
台

特別收錄　權宜私藏單車環遊世界十大露營地點：

第十名　日本電車鐵道的橋下——電車經過時，整個地面為之震動，保證能量足以按摩全身，迅速消除騎車疲勞，加上寒風集中於大橋之下，同時保證消暑的露營地點。

第九名　澳洲東岸的公路：公園有淋浴設施，偶有熱水澡可洗，附設公共BBQ電烤爐，貼近旅客需求的用心設計。幸運的話，能夠聽到袋鼠經過帳篷的跳動聲。

第八名　美國佛羅里達州的沙灘：半夜有隱身功能，好心的警察伯伯看不見帳篷，比百慕達三角洲還神祕的露營地點。

第七名　以色列特拉維夫國際機場：海關多次盤查，保全二十四小時全天巡邏，不用帳篷，只需自備睡墊，請勿攜帶武器的廣播聲，可讓沒有睡眠障礙的朋友體驗睡眠不足的好地點。

第六名　德國萊茵河畔：世界文化遺產就在眼前，美景與知性的地點，川流不息的單車客與廣受歡迎的單車步道，適合學習德文與強化腸胃道的最佳地點。

第五名　紐西蘭南島：沒有野生的蛇，沒有攻擊人的大型動物，有企鵝聊天的聲音相伴，

第四名　半夜起來尿尿，有機會親眼目睹銀河與燦爛星空的露營地點。

加拿大落磯山脈：好鄰居半夜輪流守夜，鹿、灰熊、黑熊、狼等多種野生動物的家鄉，好山好水裡，最容易登上社會新聞的露營地點。

第三名　墨西哥高原旁的馬路：交通往來的陡坡，貨車免用消音器，保證連耳塞都擋不住的吵雜聲，巨型貨車輪胎不定時從天而降的營地。

第二名　日本國道最高點旁的公園入口：上坡流汗，下坡吹風，感受失溫與電影劇情的最佳地點。

第一名　死海旁的廢墟度假村：以色列與約旦邊界的軍事用地，每晚至少三班軍警巡查，全世界最能激發寫作靈感的最佳露營地點。

以上投票人數只有二人，票選結果僅供博君一燦。

特別收錄

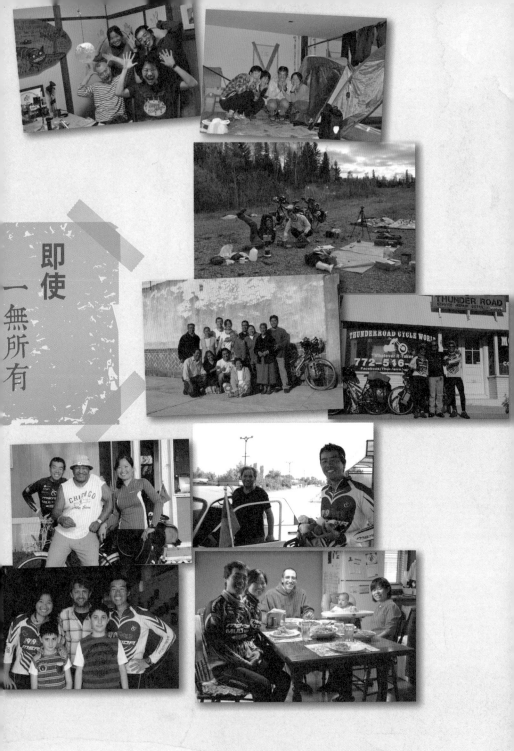

即使
一無所有

共獲 87 位友人的慷慨留宿，其中半數是街頭偶遇的陌生人

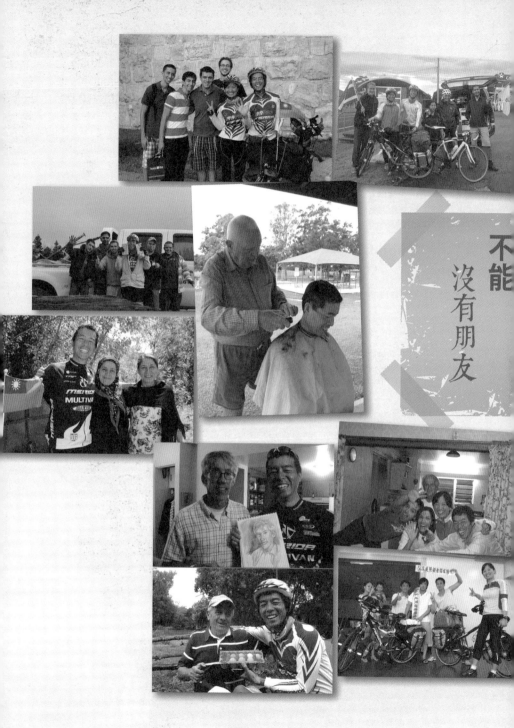

不能
沒有朋友

單車環遊世界 751 天、27272 公里

SMART 20
即使一無所有，也要單車環遊世界
權宜之騎 上

作　　者	王前權　張靜宜
攝　　影	王前權
總 編 輯	初安民
責任編輯	陳健瑜
美術編輯	林麗華　陳淑美
校　　對	王前權　張靜宜　呂佳眞　陳健瑜　林若瑜

發 行 人	張書銘
出　　版	INK 印刻文學生活雜誌出版有限公司
	新北市中和區建一路 249 號 8 樓
	電話：02-22281626
	傳眞：02-22281598
	e-mail：ink.book@msa.hinet.net
網　　址	舒讀網 http：//www.sudu.cc

法律顧問	巨鼎博達法律事務所
	施竣中律師
總 代 理	成陽出版股份有限公司
	電話：03-3589000（代表號）
	傳眞：03-3556521
郵政劃撥	19000691　成陽出版股份有限公司
印　　刷	海王印刷事業股份有限公司

出版日期	2017 年 2 月　　初版
ISBN	978-986-387-145-3

定　　價	380 元

國家圖書館出版品預行編目資料

即使一無所有，也要單車環遊世界：
　權宜之騎 / 王前權、張靜宜 著；
　--初版.--新北市：INK印刻文學，
　2017.02　面；　公分（Smart；20）
　　ISBN 978-986-387-145-3（平裝）
　　1.腳踏車旅行　2.世界地理
719　　　　　　　　　　105024697